Q版漫畫臨摹素材這本就夠了。

噠噠貓 著

Q版漫畫臨摹素材
這本就夠了

出　　　　版／楓書坊文化出版社
地　　　　址／新北市板橋區信義路163巷3號10樓
郵 政 劃 撥／19907596　楓書坊文化出版社
網　　　　址／www.maplebook.com.tw
電　　　　話／02-2957-6096
傳　　　　真／02-2957-6435
作　　　　者／噠噠貓
港 澳 經 銷／泛華發行代理有限公司
定　　　　價／320元
初 版 日 期／2021年6月

國家圖書館出版品預行編目資料

Q版漫畫臨摹素材　這本就夠了 ／ 噠噠貓
作. -- 初版. -- 新北市：楓書坊文化出版
社, 2021.06　面；　公分

ISBN 978-986-377-679-6 (平裝)

1. 漫畫　2. 繪畫技法

947.41　　　　　　　　　110005464

前言 Preface

　　一直以來，「這本就夠了」漫畫入門系列以精緻流行的畫風吸引了很多忠實的讀者。許多讀者在學習繪畫的過程中，時常苦惱進步緩慢，想畫的畫面無法通過畫筆表達出來，這在漫畫學習中其實是非常常見的問題，在這個階段一定要放平心態、學會思考，多多欣賞好看的作品提高審美能力，同時還要多臨摹他人的作品，慢慢度過瓶頸期。

　　本書針對讀者喜歡的Q版畫風，整理了大量的臨摹素材。從五官、髮型、人體、動態、服飾和構圖等多角度、分版塊講解，再加上精緻的臨摹素材和具有針對性的案例步驟，讓讀者在思考總結中臨摹，從而高效地提高自己的繪畫能力。

　　正確的臨摹順序是看→想→畫。先看線條的走向和紋理，然後想為什麼這麼畫，最後才是下筆繪製。通過這種方式進行練習才能擁有獨立的思考能力，在臨摹之後有更大的收穫。

　　最後，一定不要害怕下筆！相信量變總能引起質變，每位繪畫大師都進行過大量的繪畫練習，所以不要拘泥於現階段的繪畫能力，拿起筆！畫吧！

噠噠貓

目 錄 Contents

4 章 讓Q版人物的身體動起來

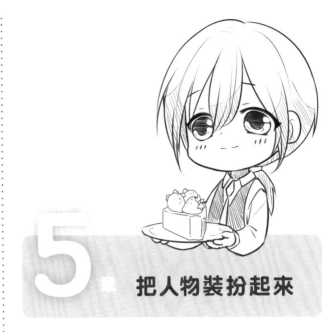

5 章 把人物裝扮起來

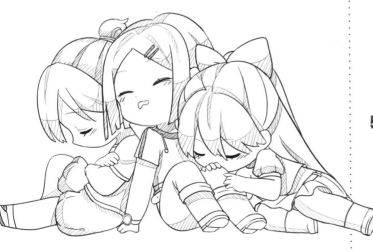

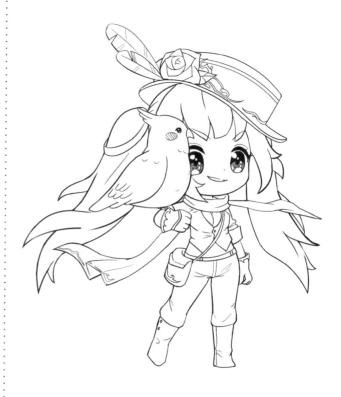

6章 畫出好看的構圖和場景

7章 動物也能變Q版

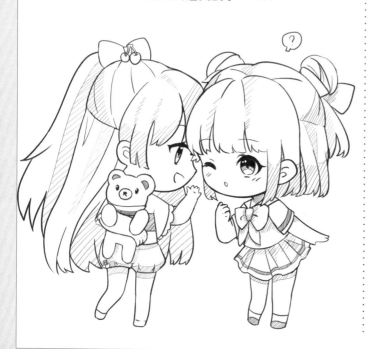

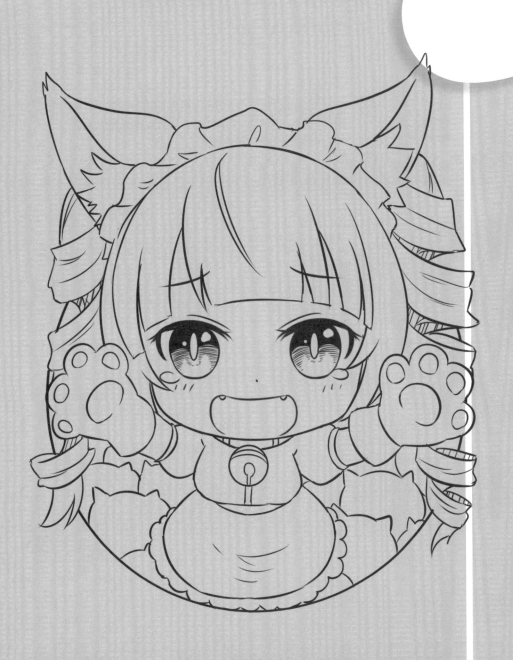

1章

Q版人物和普通漫畫人物的不同

軟萌可愛是Q版人物最大的特點，Q版人物在繪製過程中與普通漫畫人物
有什麼相似性，又如何作出區分，就是本章需要瞭解的內容了。

Q版人物和普通漫畫人物的區別

Q版人物與普通漫畫人物最重要的區別在於頭身比以及臉部的誇張程度，把握好這兩個要點，就能畫出軟萌可愛的Q版人物了！

頭身比的區別

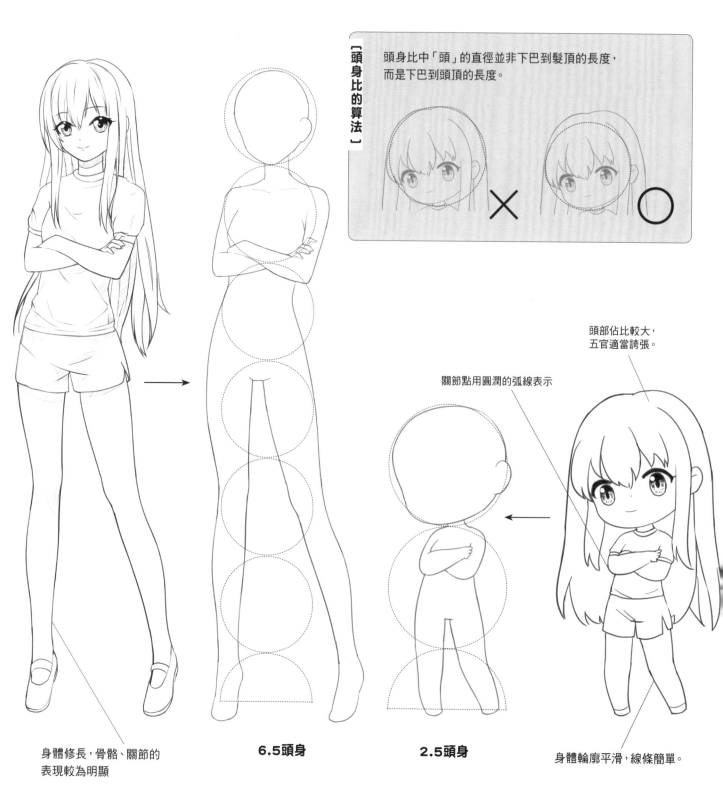

[頭身比的算法]　頭身比中「頭」的直徑並非下巴到髮頂的長度，而是下巴到頭頂的長度。

×　○

頭部佔比較大，五官適當誇張。

關節點用圓潤的弧線表示

身體修長，骨骼、關節的表現較為明顯

6.5頭身

2.5頭身

身體輪廓平滑，線條簡單。

如何簡化Q版素材

1.2

Q版人物軟軟的身體很難畫出類似於普通漫畫人物的細節，所以簡化環節是必不可少的。

Q版人物的簡化

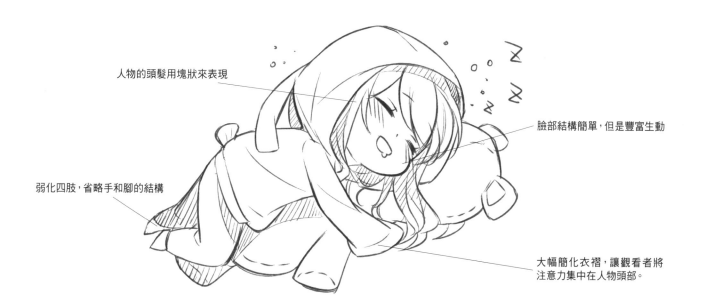

人物的頭髮用塊狀來表現

臉部結構簡單，但是豐富生動

弱化四肢，省略手和腳的結構

大幅簡化衣褶，讓觀看者將注意力集中在人物頭部。

Q版道具的簡化

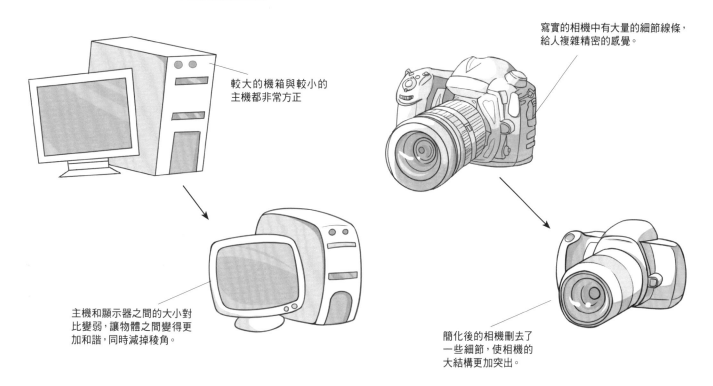

寫實的相機中有大量的細節線條，給人複雜精密的感覺。

較大的機箱與較小的主機都非常方正

主機和顯示器之間的大小對比變弱，讓物體之間變得更加和諧，同時減掉稜角。

簡化後的相機刪去了一些細節，使相機的大結構更加突出。

如何畫出更軟萌的線條

作為構成畫面的基礎,線條的形態對整個畫面呈現的感覺有較大的影響,想要表現柔軟的感覺,就需要減少折線和直線的使用。

弧線與直線的變化

「圓」是表現萌態的重要因素,畫出的形狀越飽滿、越接近圓,給人的感覺就會越可愛,所以在繪製Q版漫畫時要注意規避過於方正的形狀。

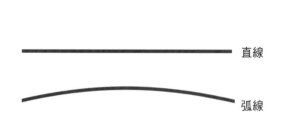

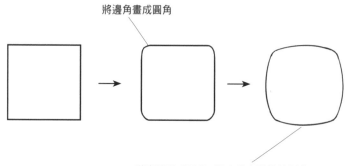

將邊角畫成圓角

將直線變成弧線,弧度越大形狀越飽滿

直線給人的感覺是方正、嚴肅;弧線則是非常柔和、活潑。

粗線與細線的用法

粗線

細線

變化線

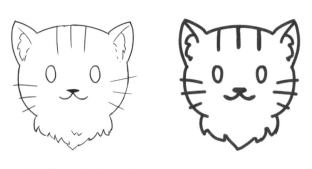

線條的粗細也是影響線條軟萌程度的重要因素,粗線讓物體看起來更加完整,細線則能畫出更多的細節,變化的線條讓物體更加寫實。

粗線條會讓物體更加軟萌,但相對會損失較多的細節。

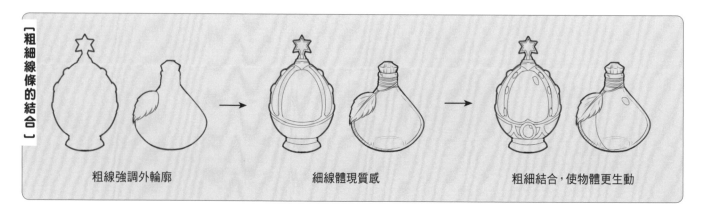

[粗細線條的結合]

粗線強調外輪廓　　　　　細線體現質感　　　　　粗細結合,使物體更生動

Q版人物萌萌的頭部

要想繪製一個完美的Q版小可愛，首先要畫出她萌萌的頭部！Q版人物的頭部佔比非常大，其臉型、五官、表情和髮型就顯得格外重要。

2.1 畫出可愛的臉型

可愛軟萌的臉型是Q版人物的基礎,畫出合適的臉型是學習Q版人物的第一步。

2.1.1 臉型的基本畫法

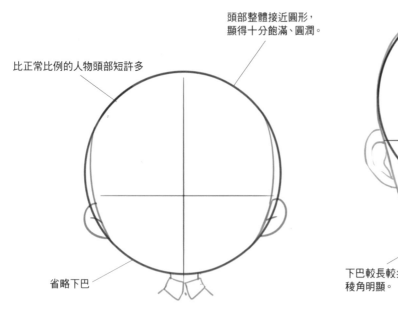

比正常比例的人物頭部短許多

頭部整體接近圓形,顯得十分飽滿、圓潤。

省略下巴

Q版人物的頭部

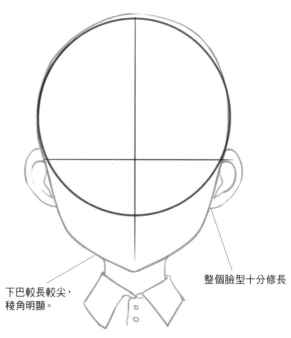

下巴較長較尖,稜角明顯。

整個臉型十分修長

正常人物的頭部

常見的臉型

圓臉

圓臉的臉型非常飽滿,臉部線條無轉折,接近標準的圓。

方臉

方臉的臉型很寬,下頜的線條較直,一般適用於男性。

包子臉

包子臉的臉頰形狀像是包著兩個球形,有明顯的凸起。

臉部的十字線

在畫臉型時，經常會同時定好臉部的十字線，以方便為五官定位。

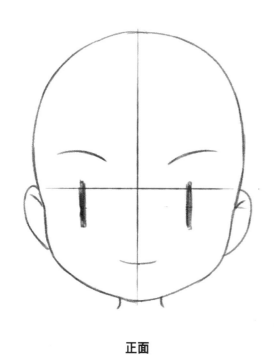

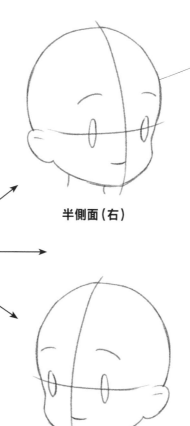

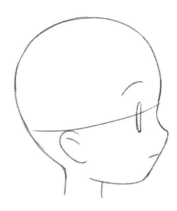

半側面的十字線，由一條向外凸起的豎弧線和微微向下凸起的橫弧線組成。

半側面（右）

正側面

正側面的臉部十字線只有一條橫線與耳朵對齊。

正面

在正面的頭部畫上十字線，能夠確保左右臉型基本對稱。以橫線為基準確定眼睛的最高點，並以豎線為中心對稱。

半側面（左）

不同視角下的臉部

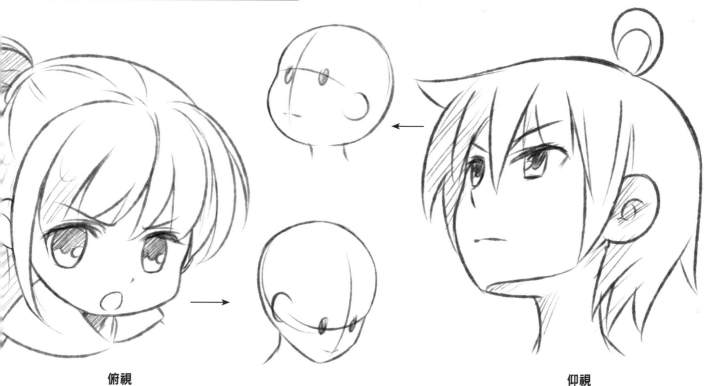

俯視

俯視狀態下頭頂的面積很大，五官位置整體下移，臉顯得很小，耳朵在斜上方。

仰視

仰視狀態下，人物的五官上移，可以看見下巴的結構，耳朵與下巴的結構線相連。

步驟案例——軟軟的小圓臉

1 畫一個圓形，圓形的長短決定了臉型的長度。

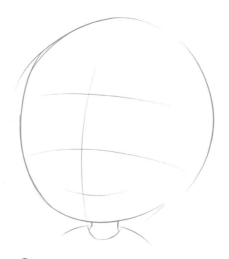

2 用十字線確定臉的朝向和五官的位置。

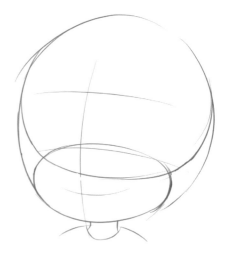

3 在大圓的基礎上，根據上下兩端的十字線，以大圓為外邊界分別畫出一大一小兩個橢圓。

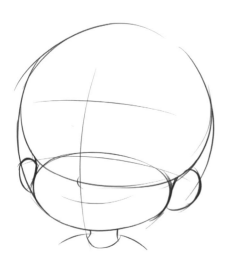

4 用弧線連接兩個橢圓，並根據十字線畫出耳朵的形狀。

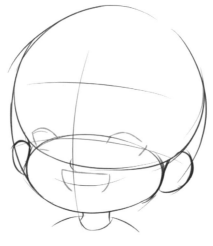

5 根據十字線確定出眼睛和嘴巴的大致位置。

最後擦乾淨草稿的線條，並添加頭髮。

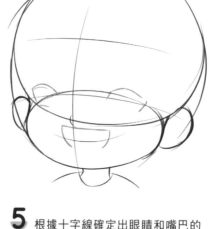

6 細化眼睛和嘴巴，並添加耳朵內部的細節。

完成！

2.1.2 不同的臉型

● 圓臉

● 方臉

● 包子臉

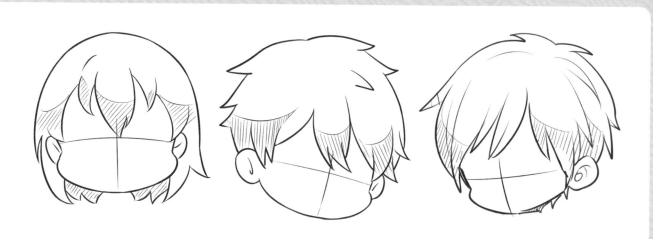

2.1.3 不同角度的臉

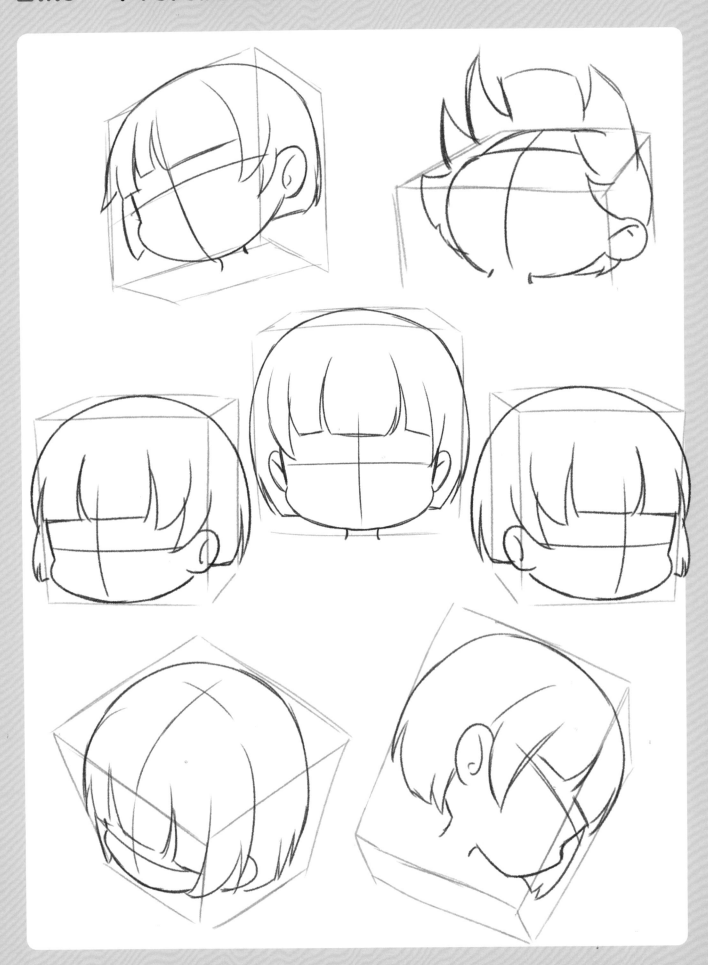

Q版人物的五官

五官的位置和形狀直接決定了人物的顏值。Q版人物的臉部佔了人物很大的比例,因此,畫出好看的五官對Q版人物的塑造尤為重要。

2.2.1　Q版五官的畫法

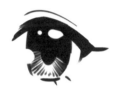

眉毛

Q版人物的眉毛通常用一組弧線表示。

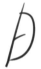

耳朵

Q版人物通常只保留耳廓,用一個半圓來表示耳朵。

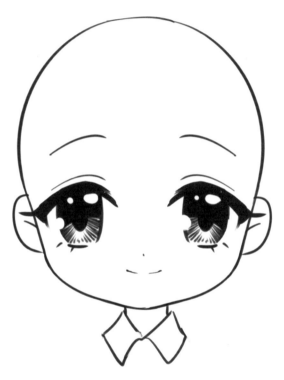

眼睛

Q版人物的眼睛大而圓潤,眼線較寬、瞳孔較大,上、下眼瞼距離變大,每隻眼睛看起來都水汪汪的。

嘴巴和鼻子

Q版人物的鼻子經常會簡化成一個點或者不畫,嘴巴則用簡單的弧線表示。

在繪製Q版人物時,為了表現出人物的圓潤可愛,會誇張頭部的大小,使五官佔據臉部的較大比例且集中。眼睛與口鼻的距離越近,人物看上去年齡越小。

【用六邊形畫眼睛】

眼睛是Q版人物五官中佔比最大、最重要的部分。如果不確定如何畫眼睛,可以在確定眼睛的位置後,用一個六邊形表示眼睛的外輪廓,再在六邊形框出的範圍內繪製眼睛,能夠更好地把握眼睛的整體形狀。

步驟案例——Q版眼睛的刻畫

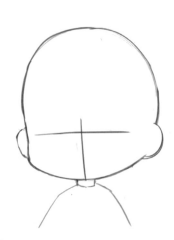

1 畫一個簡潔的頭部和身體輪廓,用十字線大致確定臉的朝向。

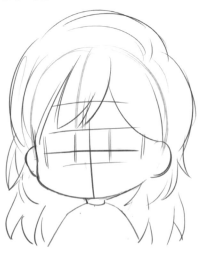

2 勾勒頭髮輪廓,並根據十字線進一步分出上下眼瞼、鼻子和眉毛的位置。

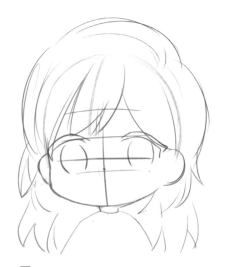

3 根據輔助線的位置大致畫出眼線,用兩個橢圓表示眼球的位置,並點出鼻子。

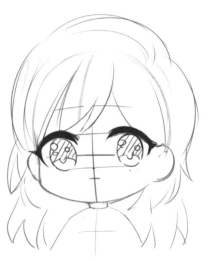

4 加強眼線的輪廓,確定瞳仁、高光和陰影的位置,用短線表示嘴巴。

5 根據輔助線用一組弧線表示眉毛。

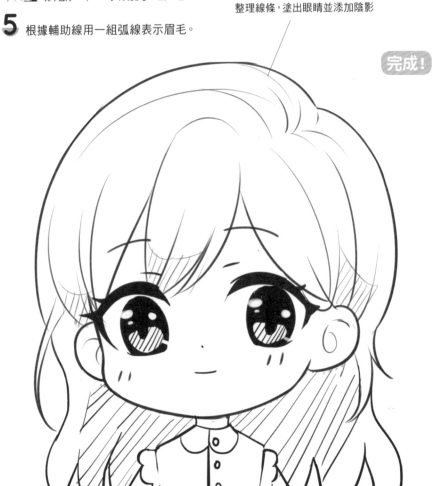

整理線條,塗出眼睛並添加陰影

完成!

6 擦去臉部輔助線,用一條短弧線表現嘴巴,並為衣服添加細節。

2.2.2 靈動的眉眼

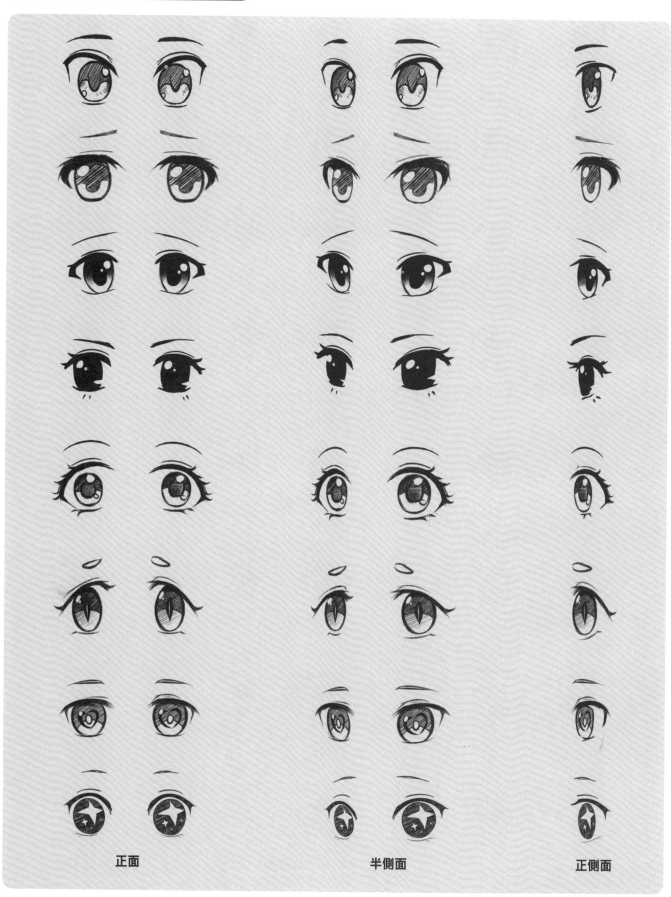

正面　　　　　　　　　　　半側面　　　　　　　　　　正側面

男生帥氣的眉眼

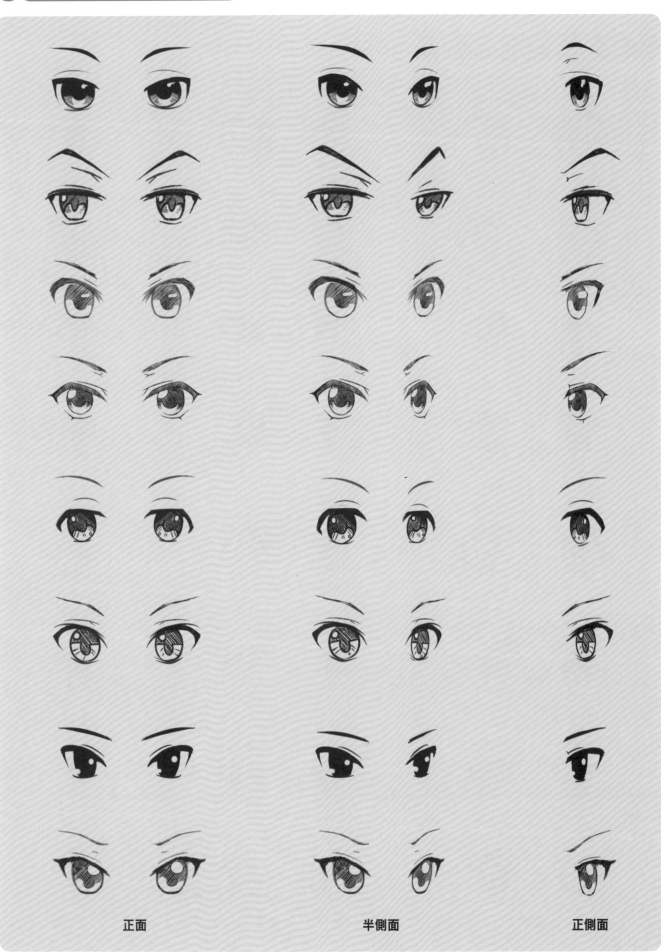

正面　　　　　　　　半側面　　　　　　　　正側面

2.2.3 可愛的嘴巴和耳朵

嘴巴

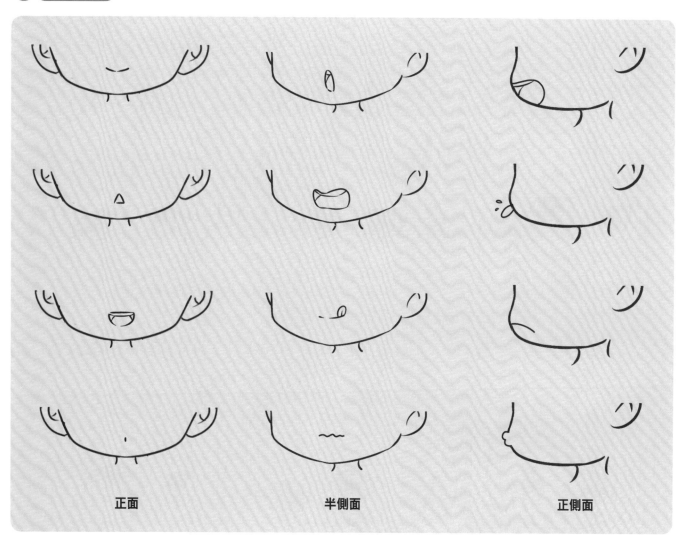

正面　　　　　　　　　半側面　　　　　　　　　正側面

耳朵

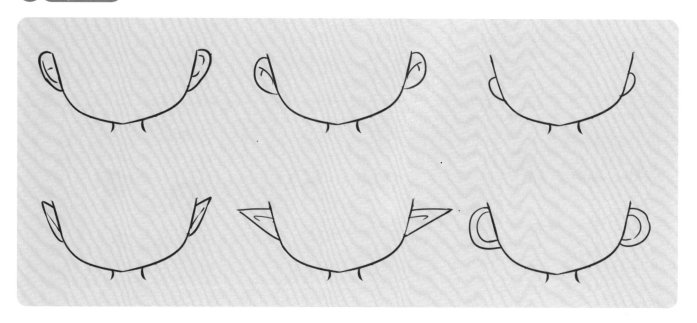

2.2.4 妝容和臉部裝飾

臉上的裝飾物

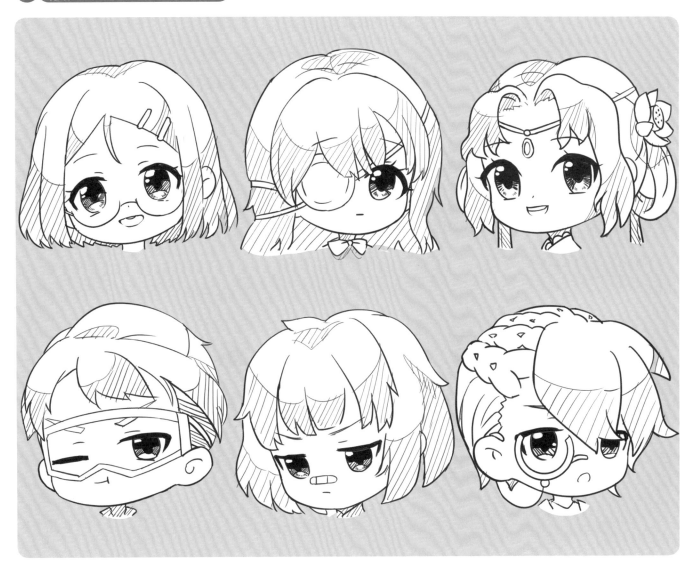

特殊的道具

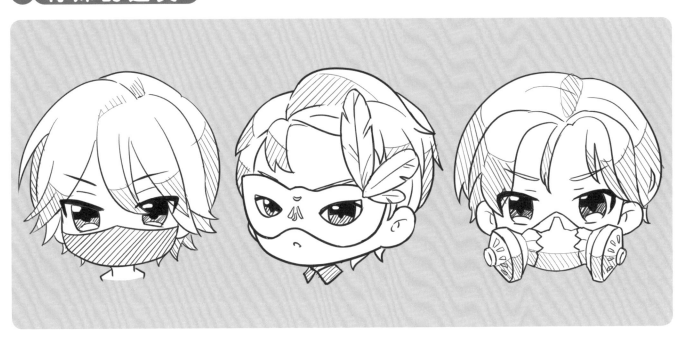

畫出生動的表情

刻畫表情是塑造Q版人物的關鍵,人物會隨著五官的變化表達出不同的情緒。

2.3.1　表情的基本規律

五官變化對表情的影響

大笑

嘴巴張大,眉毛彎曲,下眼瞼向上。

微笑

嘴巴用弧線表示即可,眉毛和眼睛展開。

平靜

五官接近平行,情緒波動較弱。

生氣

眉頭下壓但是眼尾上挑,嘴角向下。

驚恐

瞳孔縮小,嘴巴張大,嘴角向下,眉毛上移。

傷心

眉頭向上,眉尾下壓,眼角下垂,嘴巴微張。

壞笑

眉頭向下,眉尾上挑,嘴巴咧開露出牙齒。

大哭

眉頭緊皺,眼睛緊緊閉上,嘴巴呈波浪狀。

【特殊形狀的眼睛】

眼睛在Q版人物的臉部佔比極大,對眼睛進行一些變形就可以畫出很誇張的表情。

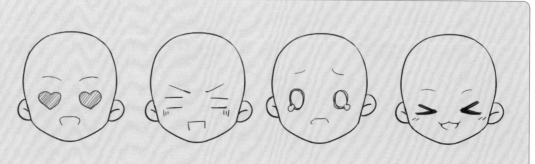

步驟案例——咬牙切齒的表情

1 畫一個簡單的鵝蛋形頭部,用十字線表示臉的朝向,稍微畫出頭髮大致形狀。

2 將頭髮和衣服的部分畫出來,再用有弧度的線將眉毛和嘴巴的位置確定下來。

3 根據十字線,用幾根短豎線將眼睛的長度確定下來,同時畫出嘴形。

4 根據十字線位置添上鼻子,然後沿輔助線畫出上下眼線和眼球的位置,組成完整的眼睛。

5 加粗眼線,勾勒出上挑的眼角加強氣勢,用倒「八」字的形狀表示眉毛。

整理線稿,擦去多餘的線條

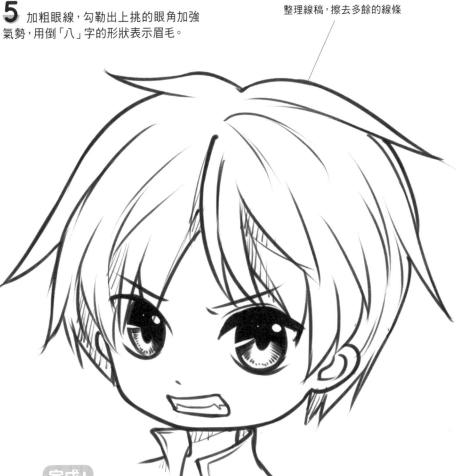

6 細化眼睛,畫出耳朵的厚度,並畫出上下牙之間的縫隙,再用一顆尖牙表現緊咬的狀態。

完成!

2.3.2 喜

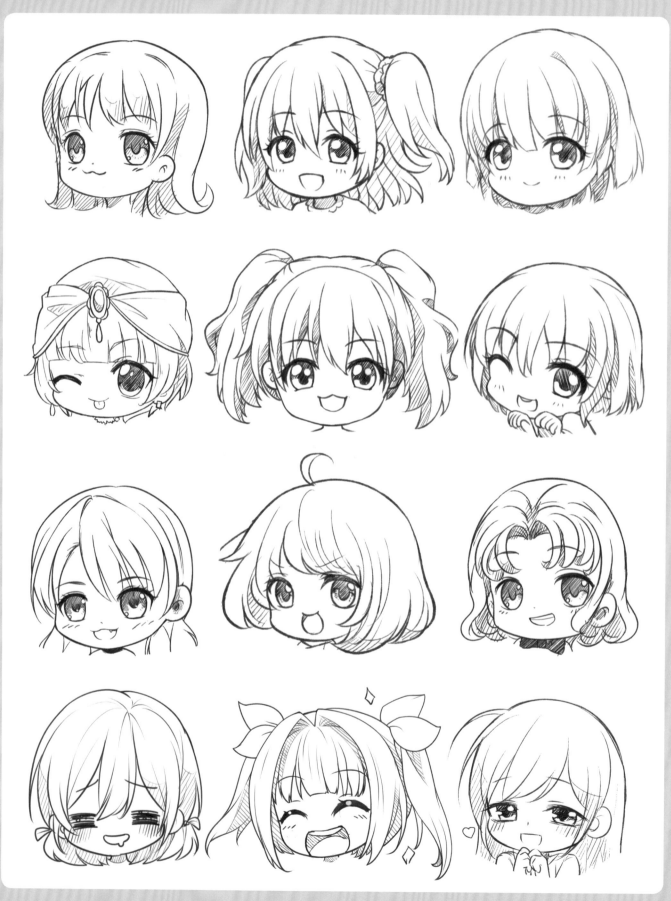

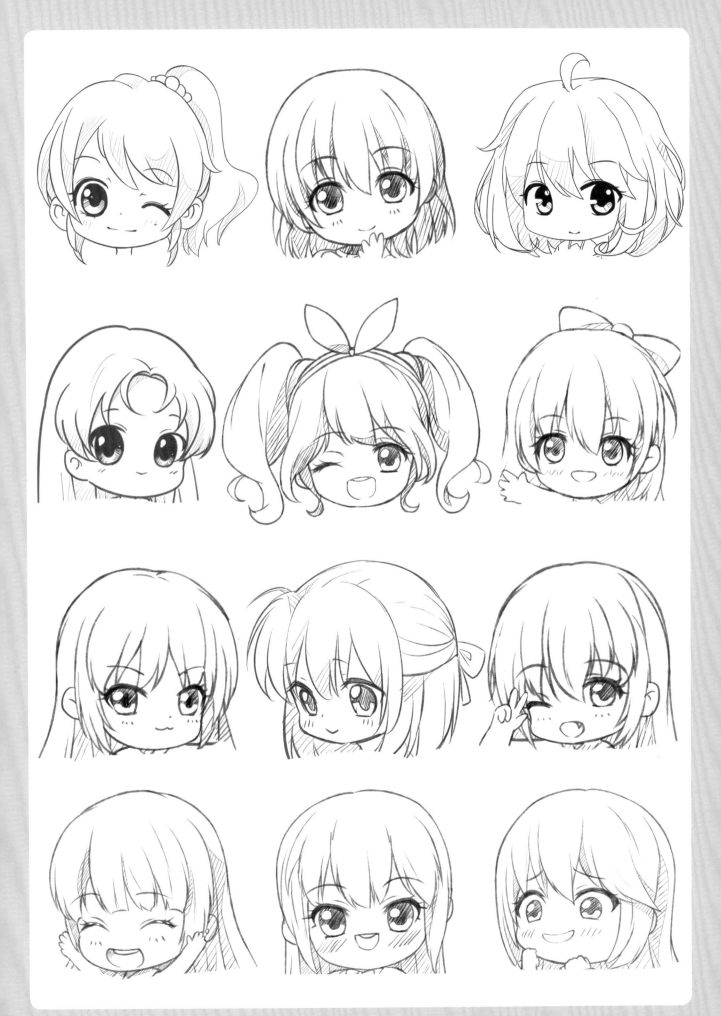

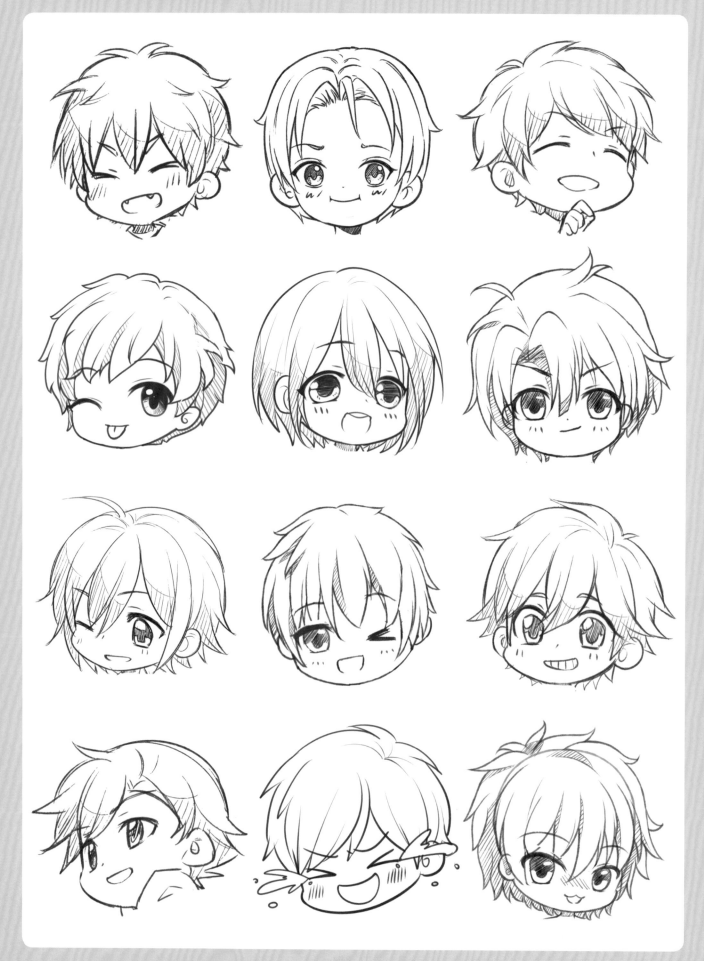

2.3.3 怒

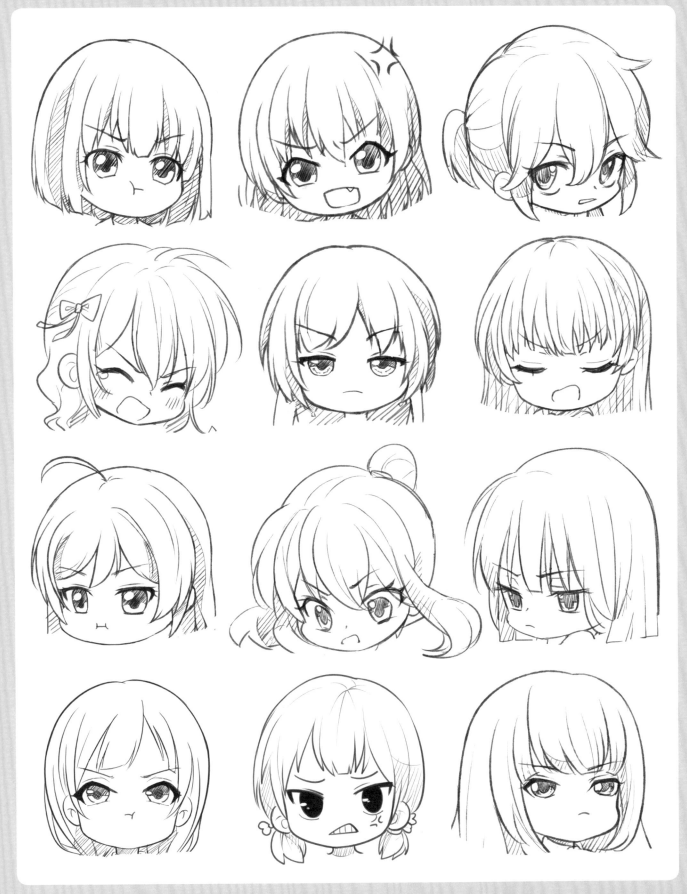

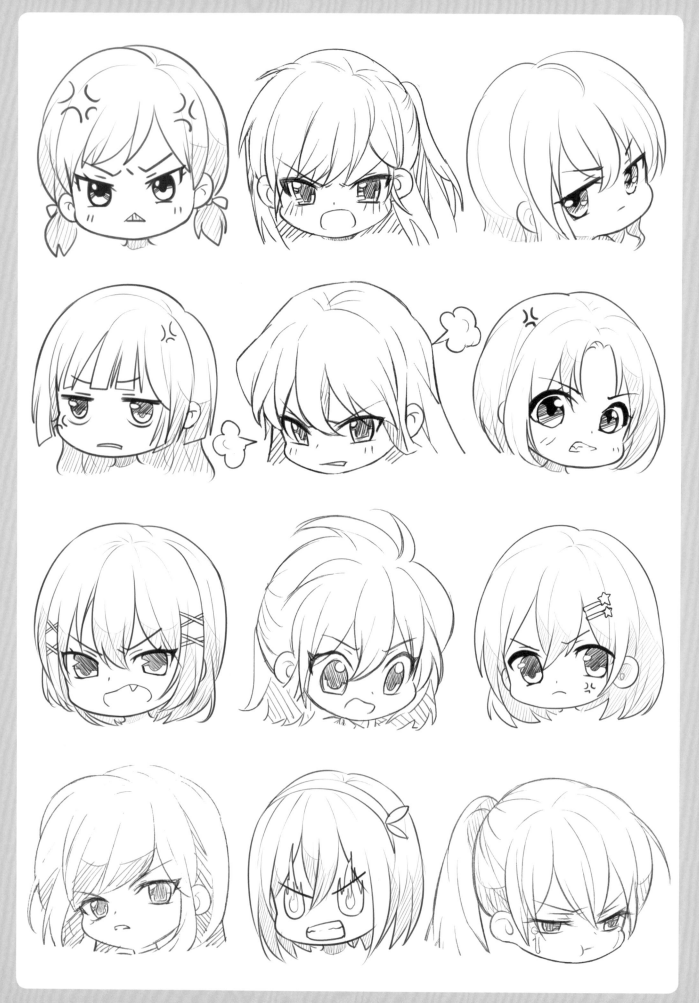

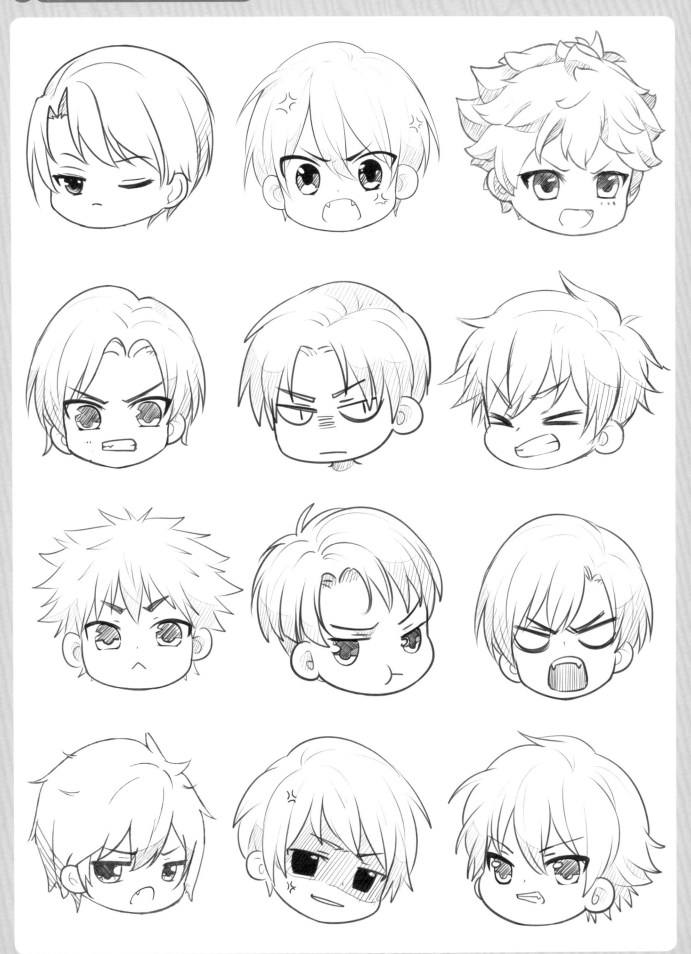

2.3.4 哀

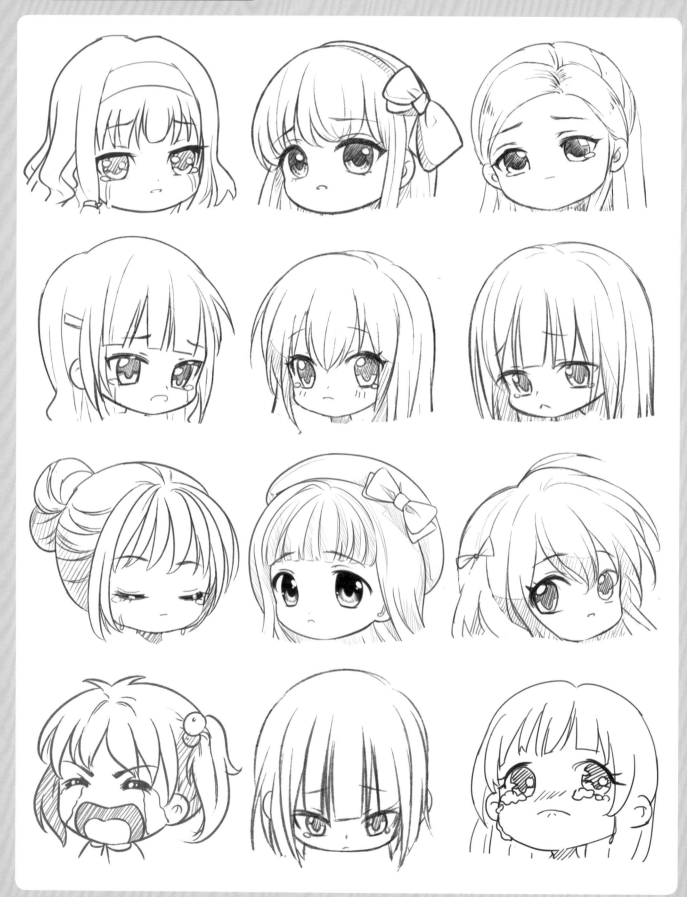

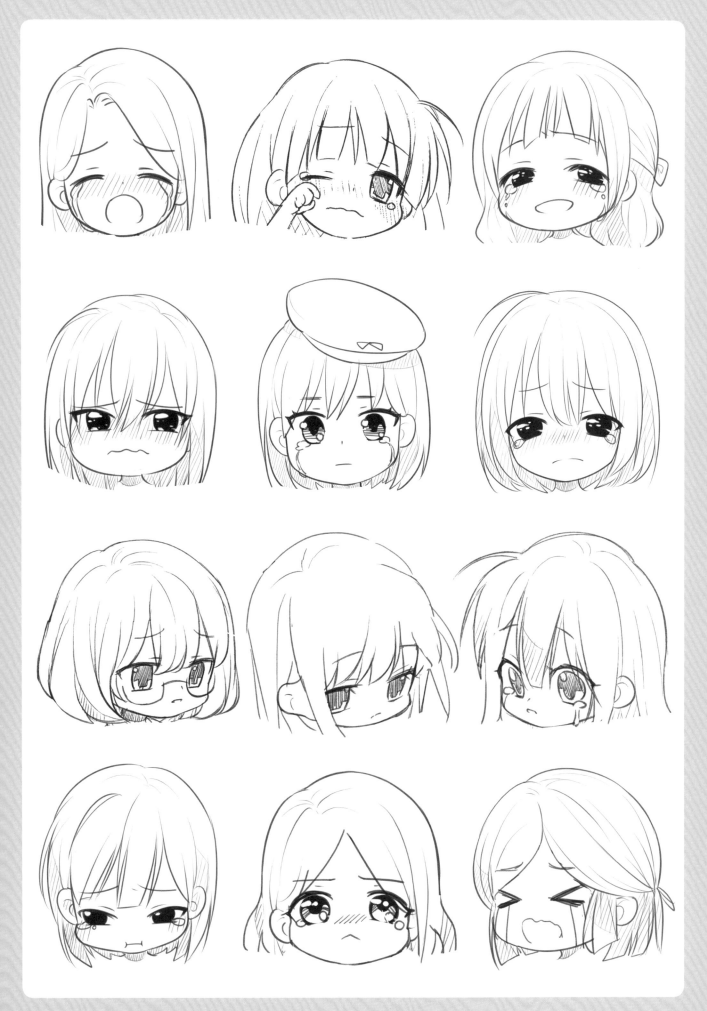

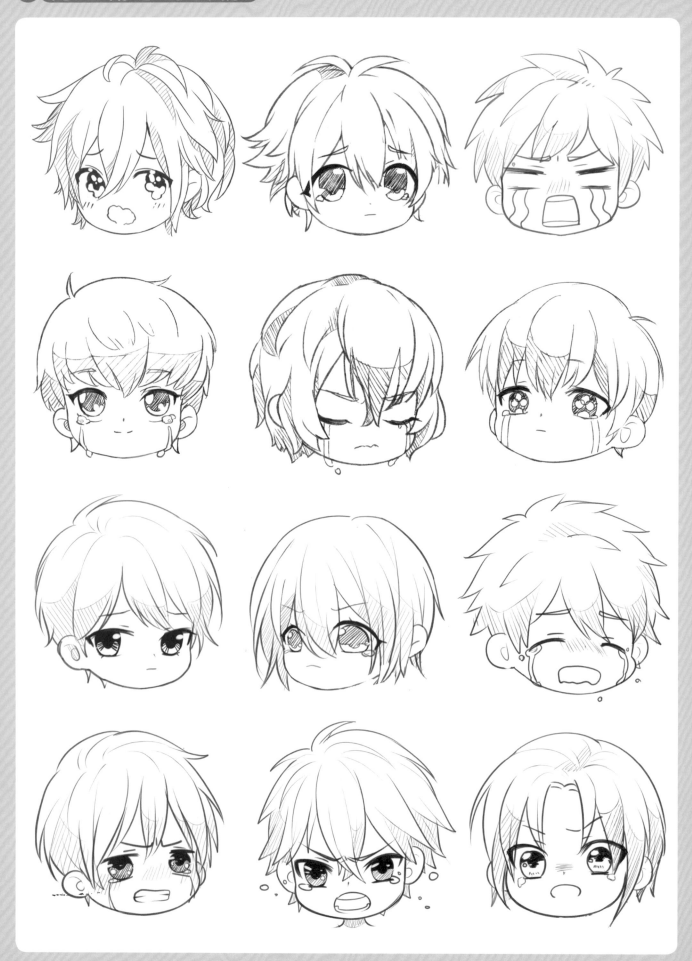

2.3.5　其他表情

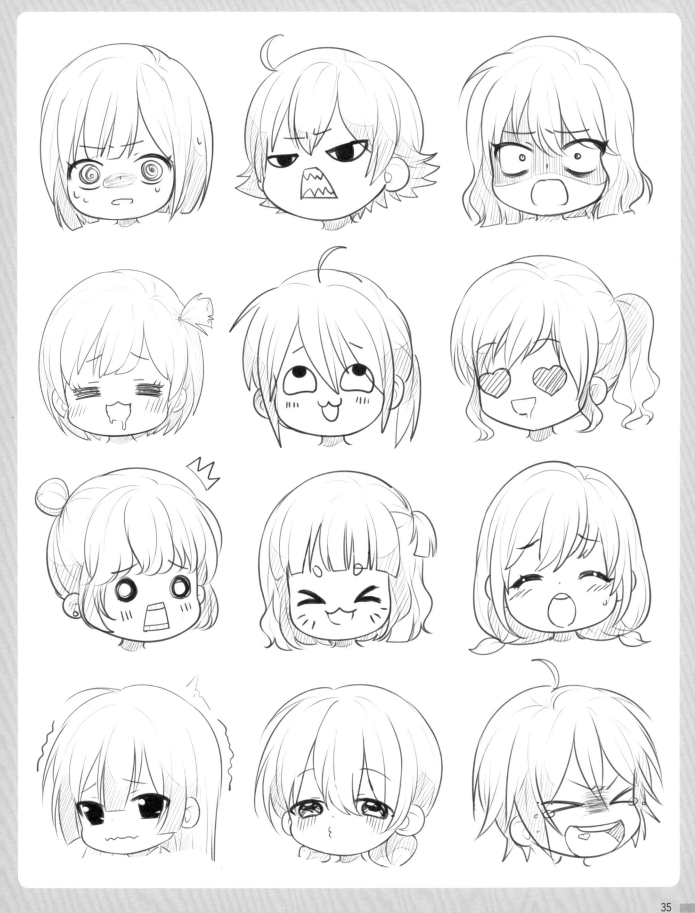

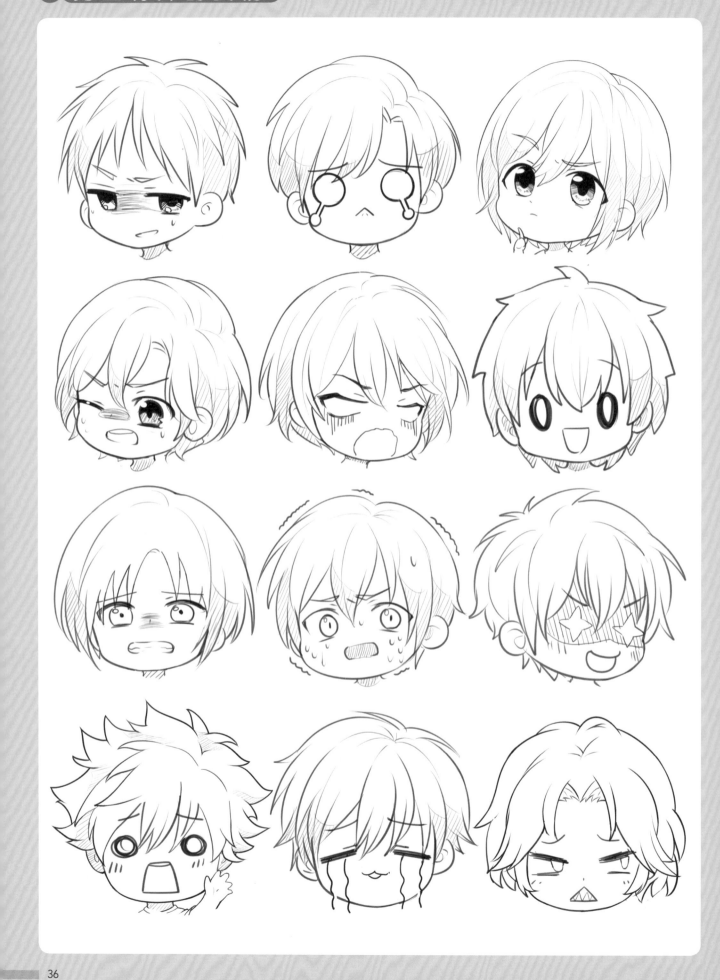

活力少女髮型

在繪製Q版女性人物時，髮型是區分人物和體現人物性格的重要元素，一個合適的髮型能夠為人物增色不少。

2.4.1 女性頭髮的畫法

在繪製Q版女性人物的髮型時，可以先分出瀏海、頂髮和披髮三個大模塊，再逐步明確瀏海的長度和厚度、頭頂的髮絲走向、披髮的內側和外側，從而畫出完整的女性頭髮。

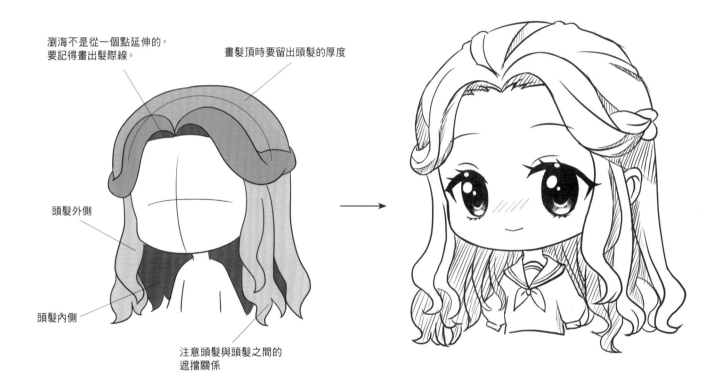

瀏海不是從一個點延伸的，要記得畫出髮際線。

畫髮頂時要留出頭髮的厚度

頭髮外側

頭髮內側

注意頭髮與頭髮之間的遮擋關係

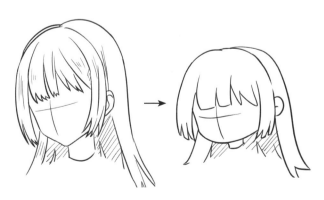

為了表現Q版人物的圓潤可愛，需要捨去不必要的細節。在畫髮尾時減少表現髮絲的小尖角，盡可能地進行整體繪製。

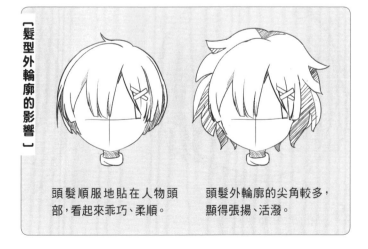

【髮型外輪廓的影響】

頭髮順服地貼在人物頭部，看起來乖巧、柔順。

頭髮外輪廓的尖角較多，顯得張揚、活潑。

步驟案例——充滿活力的短髮少女

1 畫出頭部的輪廓，用十字線確定五官和髮際線。

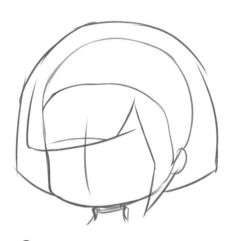

2 根據十字線畫出五官，確定頭髮整體形狀，並畫出瀏海和腦後頭髮的外輪廓。

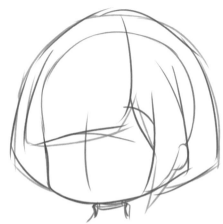

3 梳理出大塊的頭髮，並添加一些髮絲的走向。

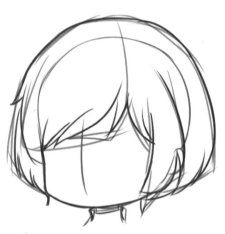

4 分區域畫出更明確的髮絲走向。

5 從頭頂拉出幾道弧線，表現頭頂的髮絲走向。

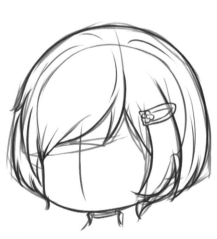

6 細化頭髮的線條，添加一些細節和裝飾物，表現俏皮可愛的氣質。

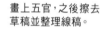
完成！

畫上五官，之後擦去草稿並整理線稿。

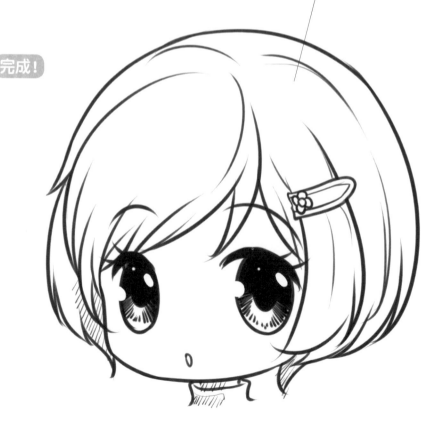

2.4.2 俏皮短髮

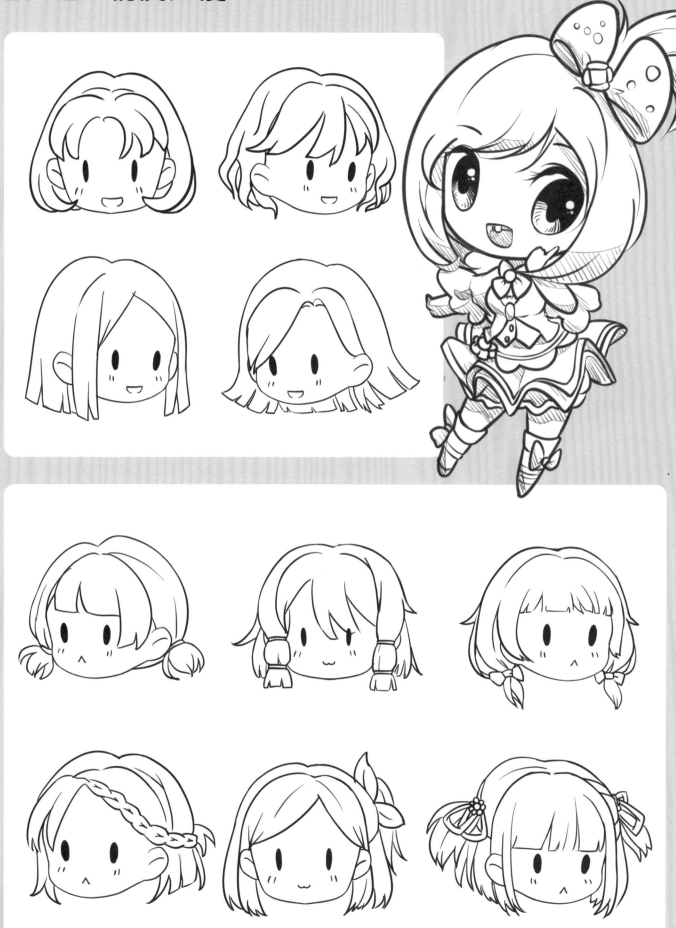

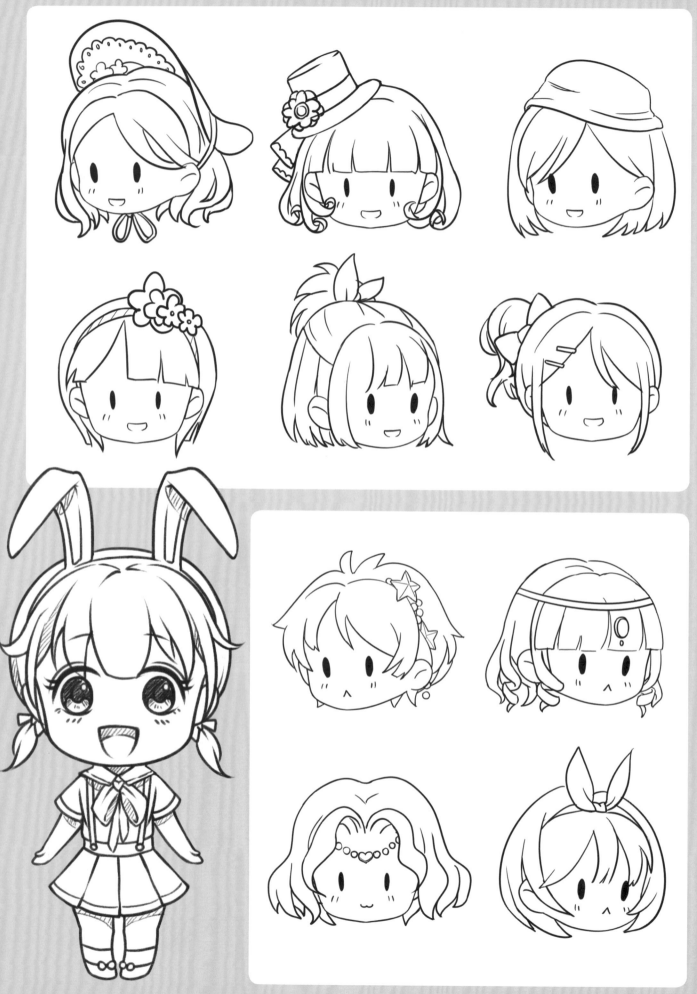

2.4.3 溫柔長髮

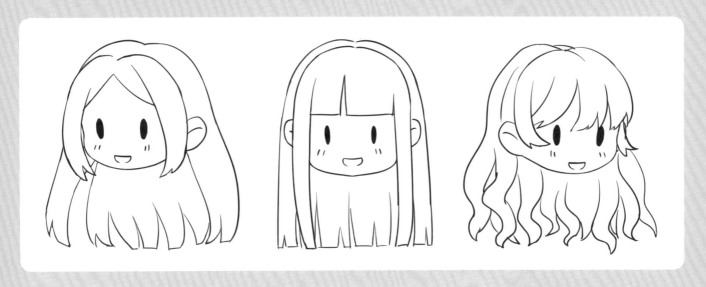

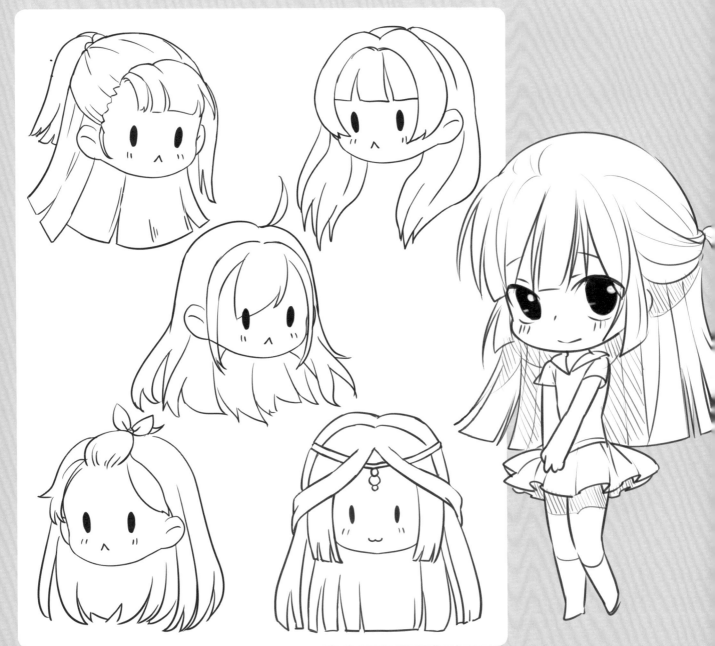

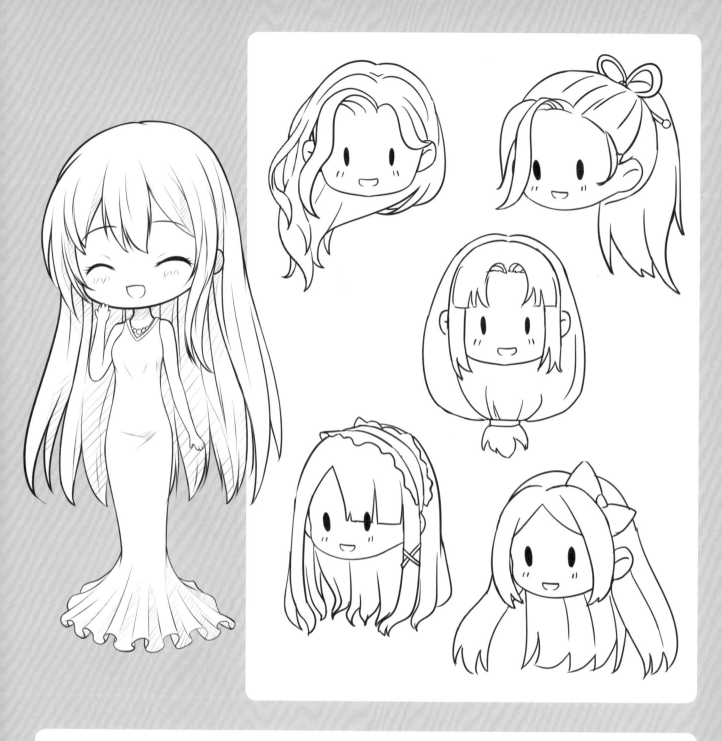
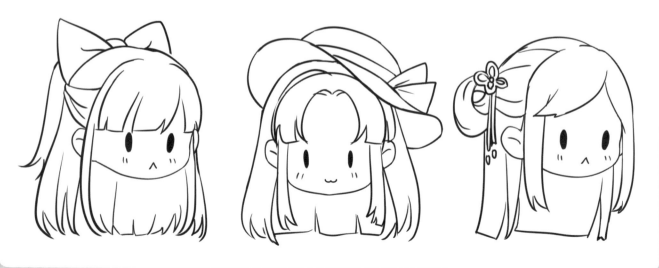

2.4.4　浪漫捲髮

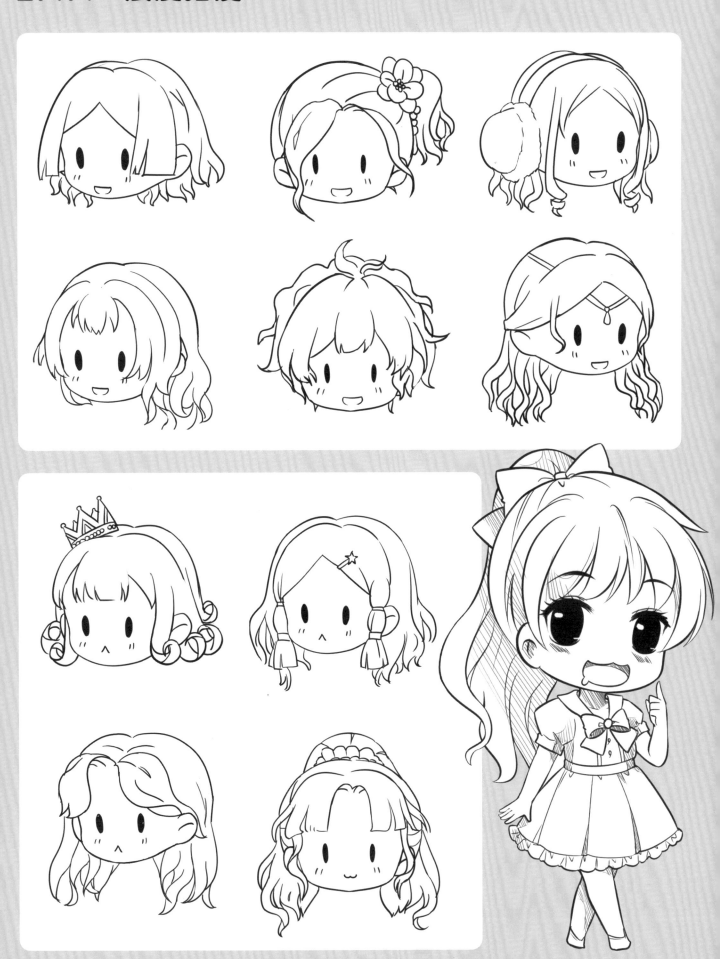

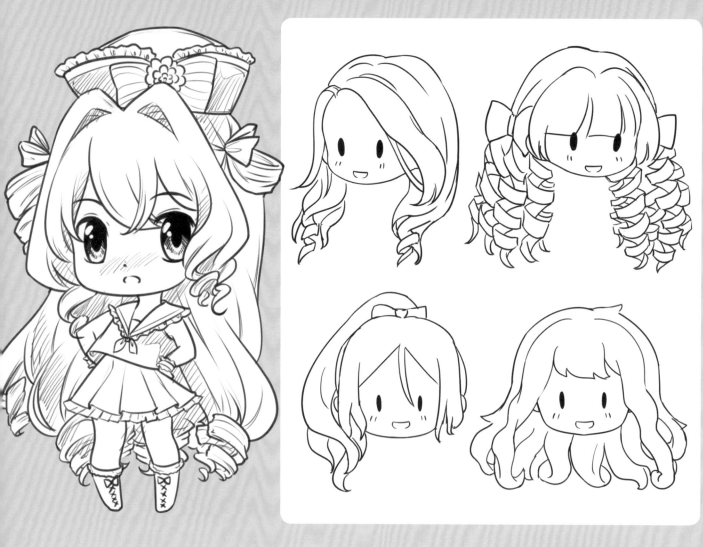

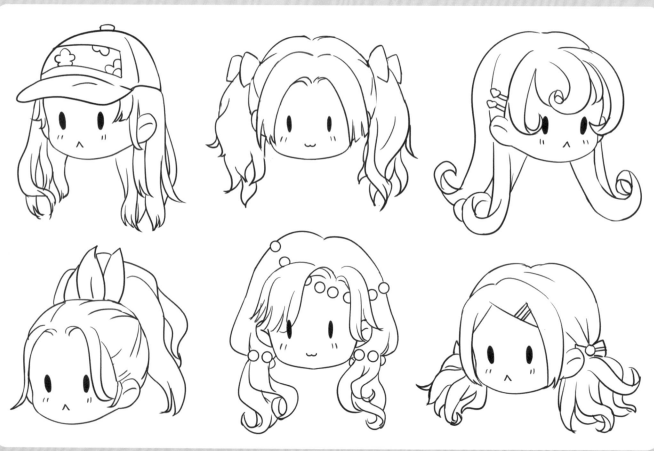

2.4.5　活力編髮

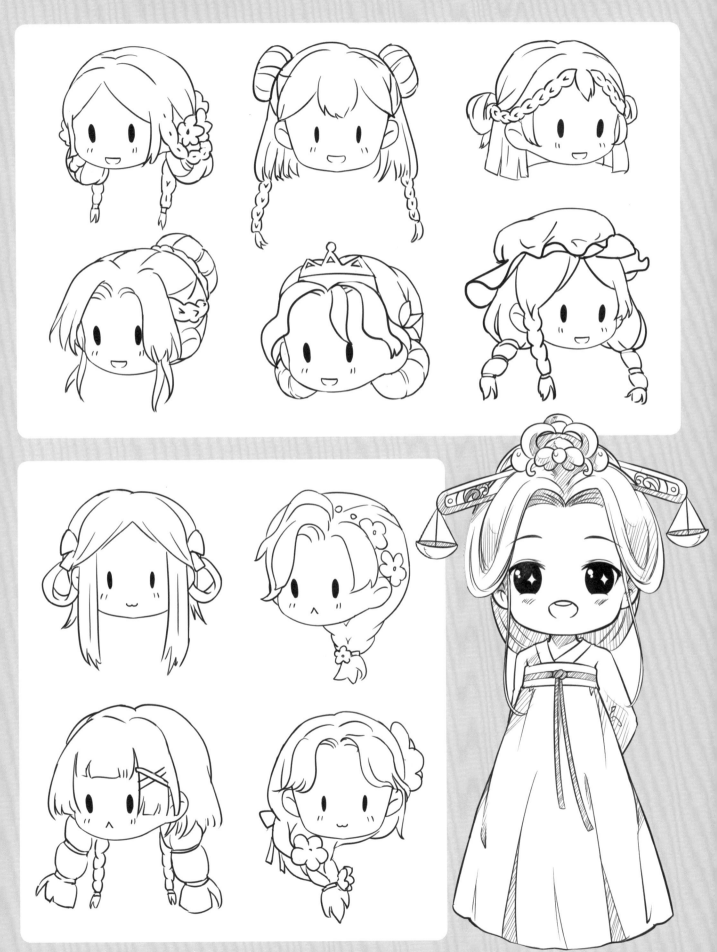

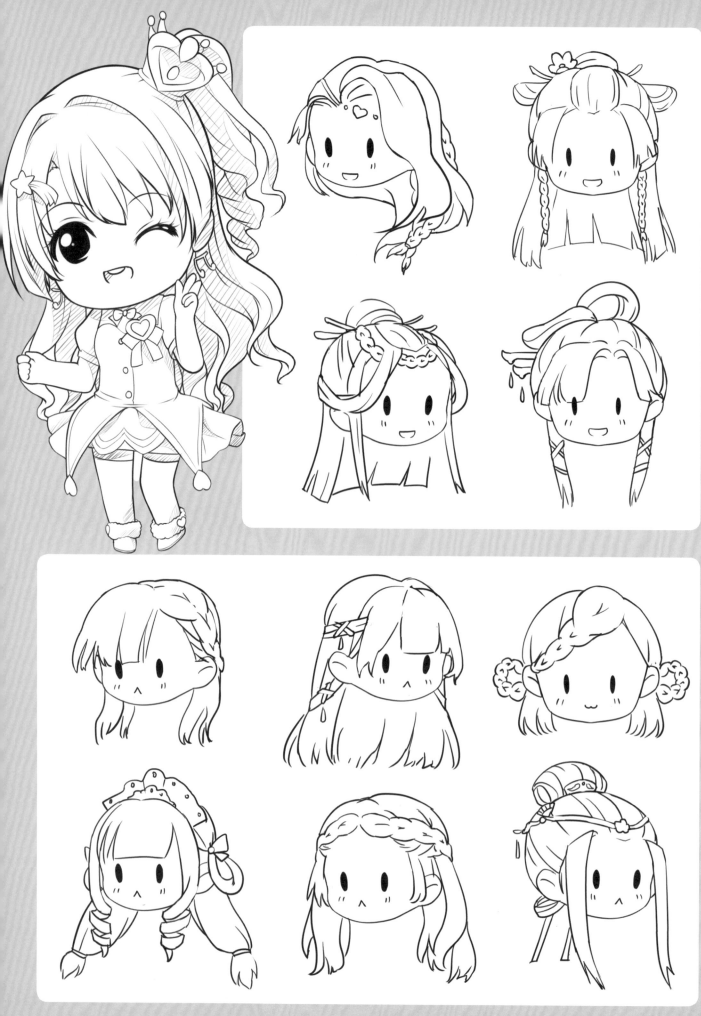

帥氣少年髮型

對於Q版男性人物來說，髮型能夠突出人物的性格，給予人物更明確的氣質。

2.5.1 男性頭髮的畫法

相對女性的頭髮來說，男性的頭髮露出髮際線的情況較多，所以在繪製前要先對髮際線及髮旋的位置有個清晰的認識。

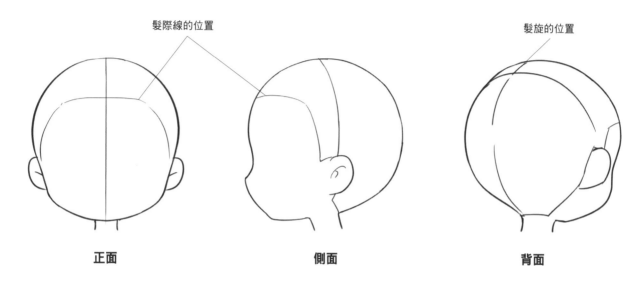

髮際線的位置

髮旋的位置

正面　　　　　　　　側面　　　　　　　　背面

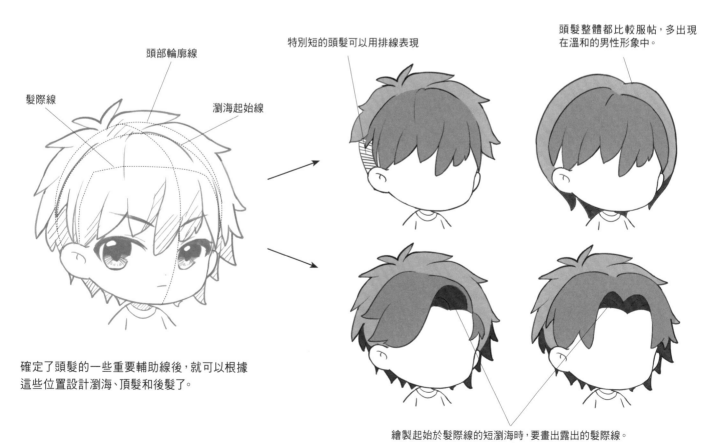

頭部輪廓線

髮際線

瀏海起始線

特別短的頭髮可以用排線表現

頭髮整體都比較服帖，多出現在溫和的男性形象中。

確定了頭髮的一些重要輔助線後，就可以根據這些位置設計瀏海、頂髮和後髮了。

繪製起始於髮際線的短瀏海時，要畫出露出的髮際線。

步驟案例——清新的少年短髮

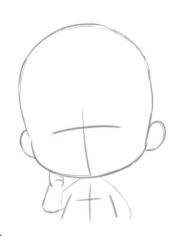

1 畫一個頭部的輪廓，添加十字線確定五官和髮際線。

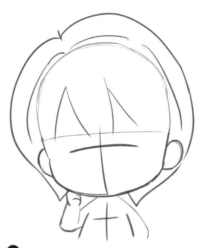

2 沿頭部的形狀在外部畫出頭髮的整體形狀。

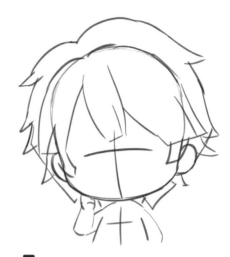

3 根據外輪廓線，從髮頂向下畫出髮尾的分組，明確頭髮最外部的走向。

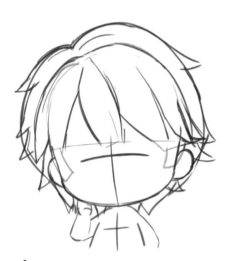

4 從頭頂出發，用流暢的長弧線繼續細化瀏海的分組。

5 沿上一步的分組和弧線，向下畫出髮尾部分的小尖角。

完成！

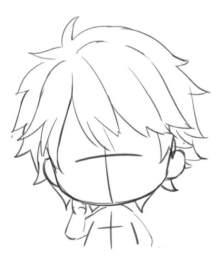

6 整理出草稿中最準確的線條，明確頭髮和臉的遮擋關係。

去掉多餘的線條並添加一些陰影

2.5.2 清爽短髮

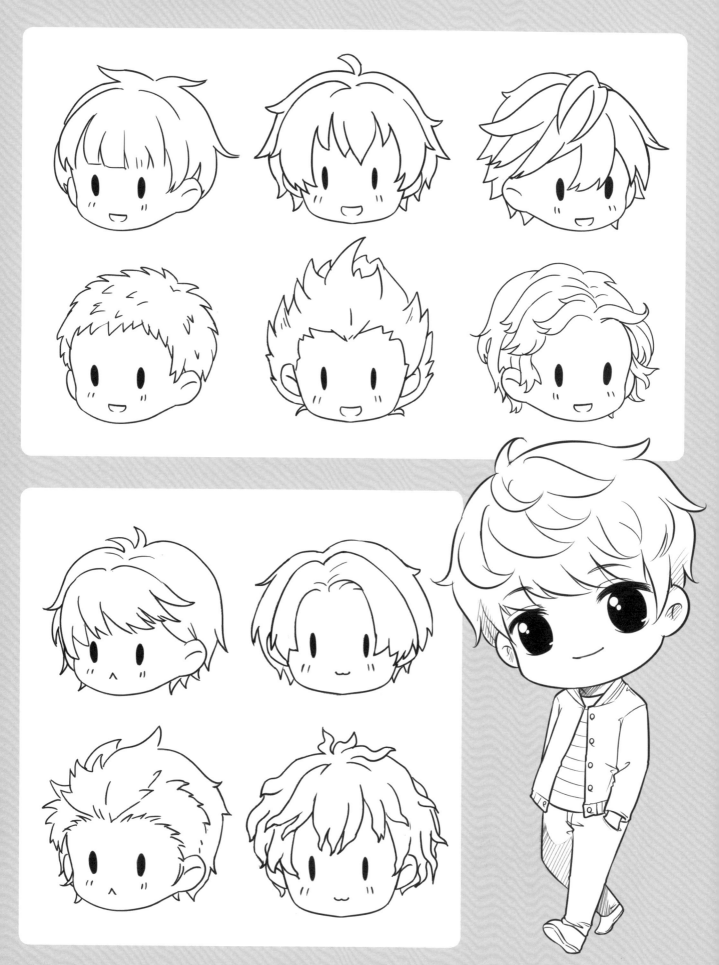

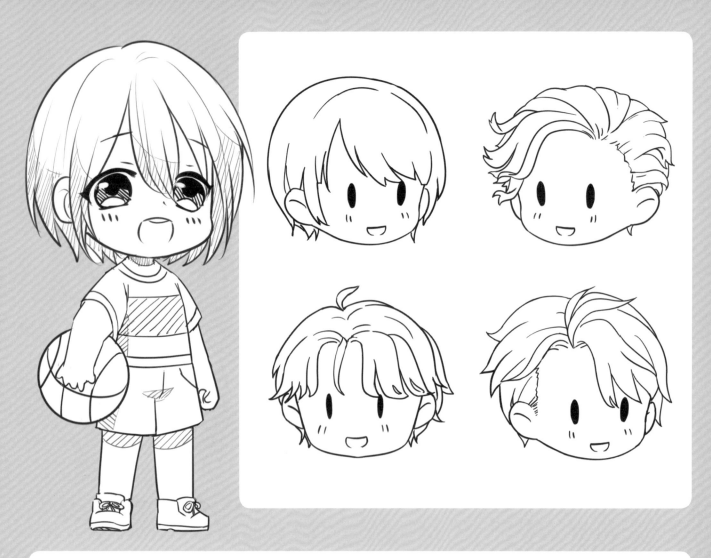

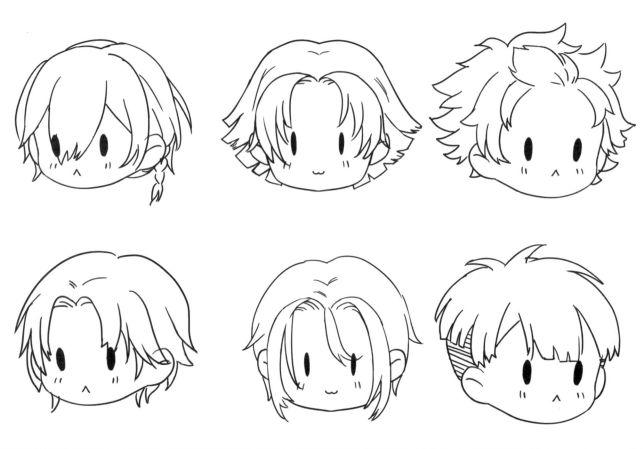

2.5.3　瀟灑長髮

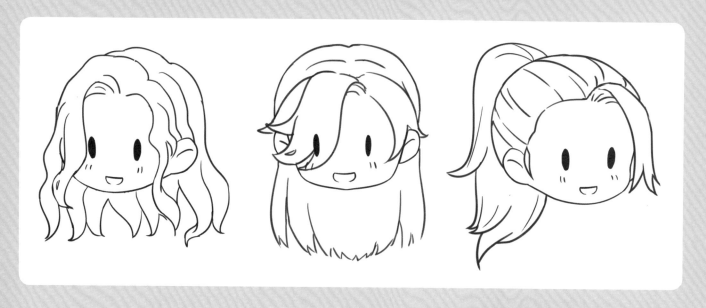

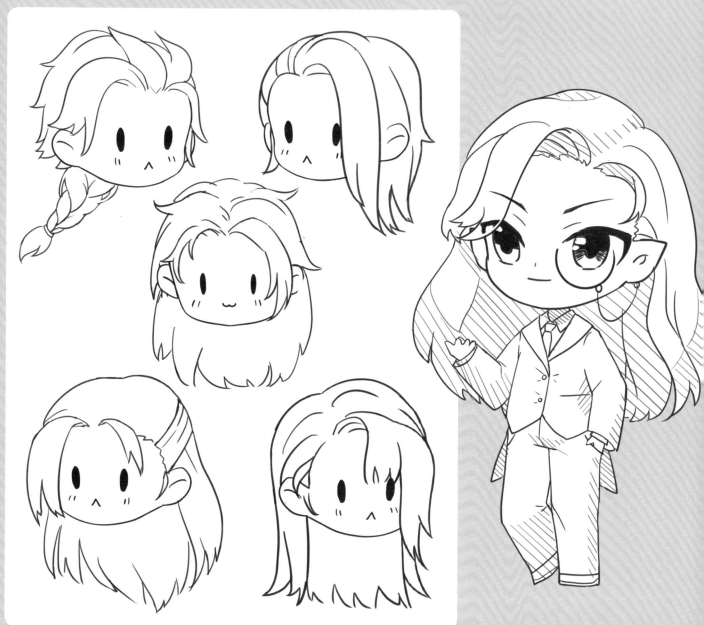

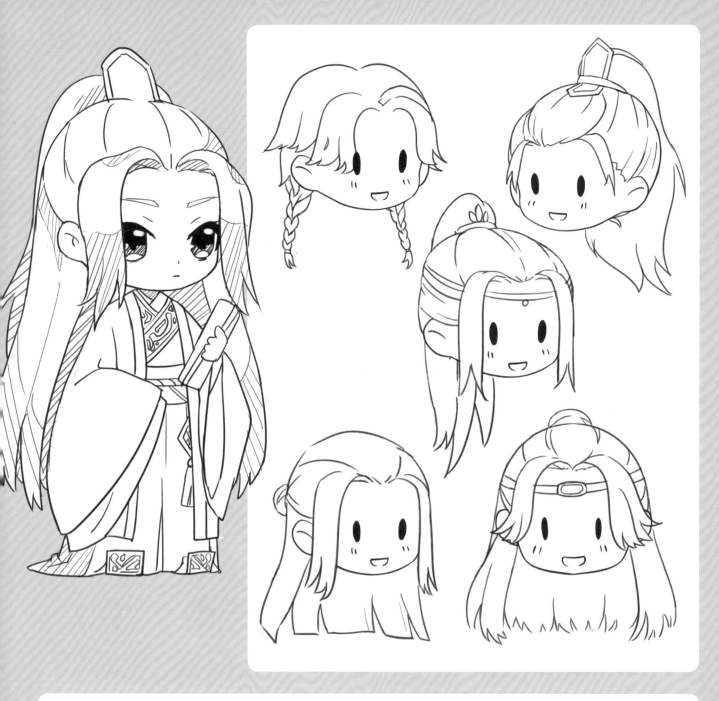
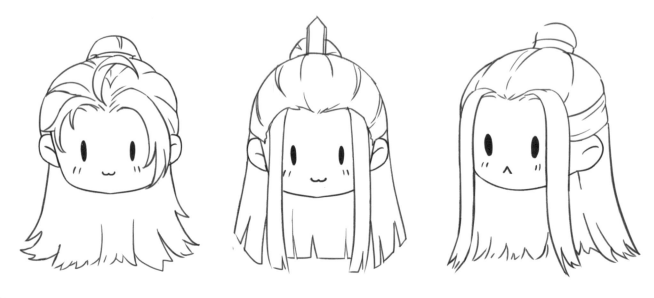

Q版人物的身體可不是簡單地直接縮小，想要畫出靈動活潑的身體，還需要瞭解更多的基礎知識。

小身體裡的大學問

畫出柔軟的身體

想要畫出Q版人物軟軟的身體，除了要把握好人體的結構，還要進行合理的簡化和變形。

3.1.1 如何畫出柔軟的身體

將軀幹簡化

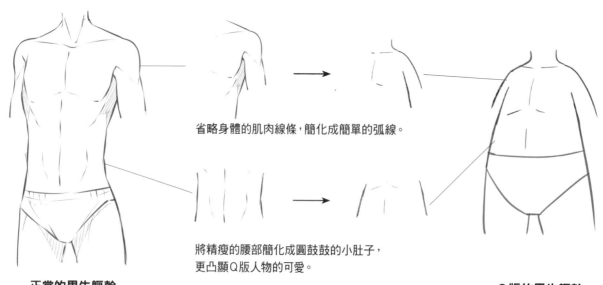

省略身體的肌肉線條，簡化成簡單的弧線。

將精瘦的腰部簡化成圓鼓鼓的小肚子，更凸顯Q版人物的可愛。

正常的男生軀幹

Q版的男生軀幹

女生和男生的區別

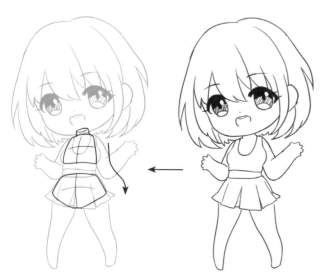

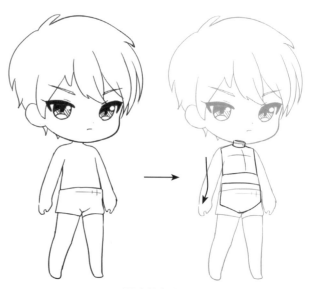

女生的軀幹

女生的肩部和胸腔較小，整體呈三角形，胯部較寬，曲線起伏較為明顯。

男生的軀幹

男生的肩部較寬，與胸腔整體呈正方形。胯部、腿部和腿根的位置最寬，身體較為平直。

四肢的變化

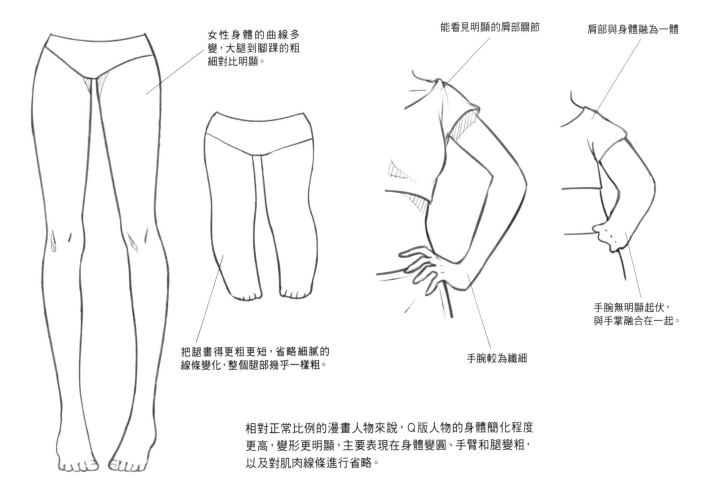

女性身體的曲線多變，大腿到腳踝的粗細對比明顯。

能看見明顯的肩部關節

肩部與身體融為一體

把腿畫得更粗更短，省略細膩的線條變化，整個腿部幾乎一樣粗。

手腕較為纖細

手腕無明顯起伏，與手掌融合在一起。

相對正常比例的漫畫人物來說，Q版人物的身體簡化程度更高，變形更明顯，主要表現在身體變圓、手臂和腿變粗，以及對肌肉線條進行省略。

可愛的Q版手和腳

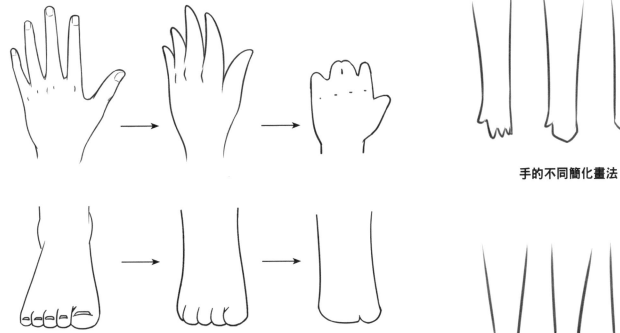

手的不同簡化畫法

腳的不同簡化畫法

手和腳的簡化過程中，逐漸省略了手指、腳趾等細節，用更加整體的輪廓和形狀來表現。

步驟案例──百褶裙少女

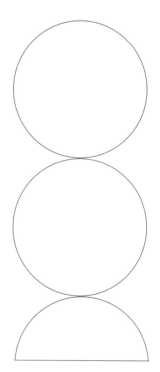

1 定出2.5頭身的人物比例。

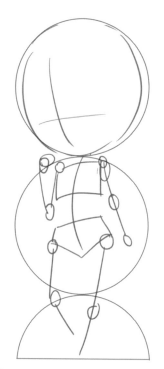

2 根據比例畫個圓表示頭部,再畫條曲線表現身體的弧度,並畫出胸腔和胯部,最後添加短線表示手腳的動態。

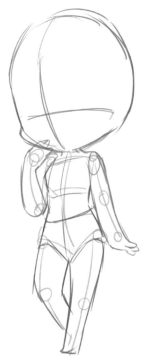

3 沿人物的動態線畫出手臂和腿,連接胸腔和胯部。在臉頰上畫一道小弧線表示臉蛋。

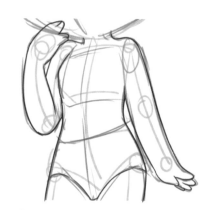

4 細化身體部分,畫手臂時要注意線條的流暢度,胸部可以微微鼓起,腰部向內收,表現女性身體的柔美。

5 畫腿時可以收束線條,自然地把腳部畫得更小,體現人物的可愛。

完成!

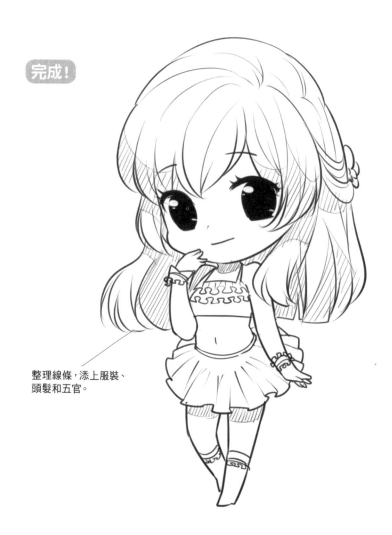

整理線條,添上服裝、頭髮和五官。

3.1.2 不同體型的身體展示

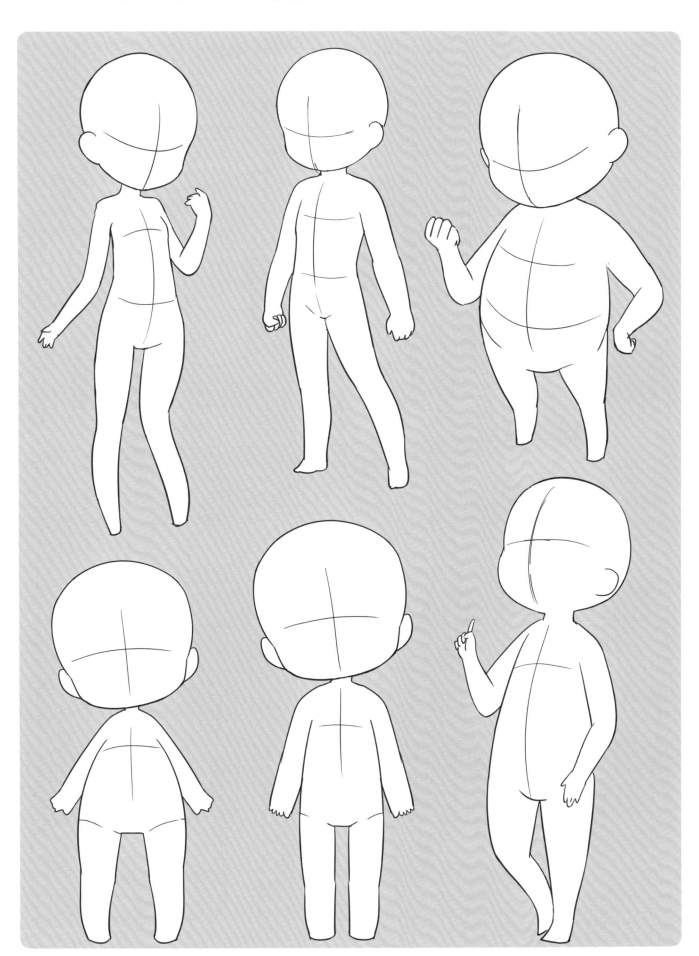

3.1.3 各種角度的身體展示

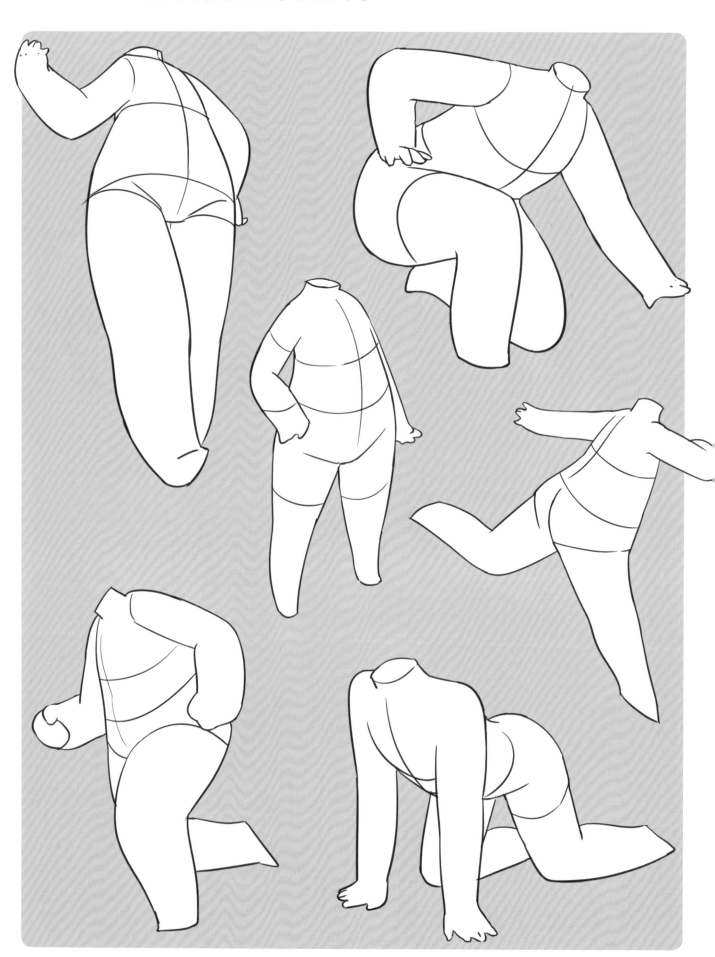

3.1.4 手臂和手的展示

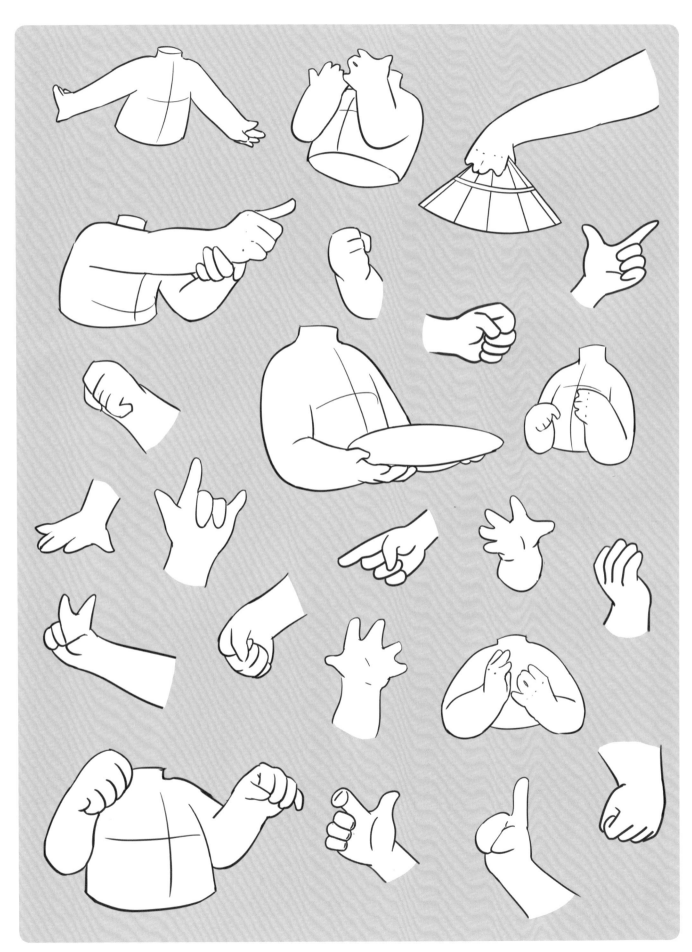

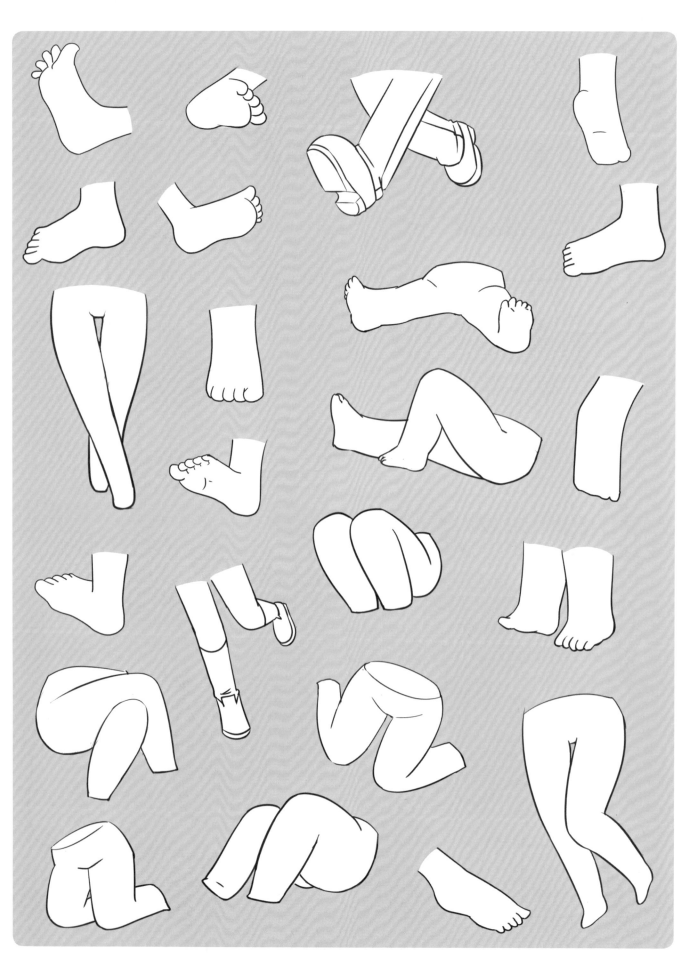

不同頭身比的人物

3.2

對於Q版人物來說，頭身比會影響人物的體態和服飾簡化、變形程度。只有確定好頭身比，才能更好地表現人物的特徵。

3.2.1 二頭身和三頭身的畫法

● 二頭身和三頭身的異同

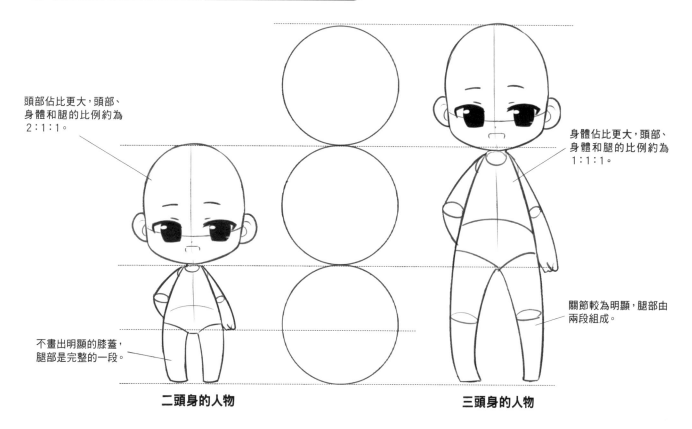

頭部佔比更大，頭部、身體和腿的比例約為2:1:1。

身體佔比更大，頭部、身體和腿的比例約為1:1:1。

不畫出明顯的膝蓋，腿部是完整的一段。

關節較為明顯，腿部由兩段組成。

二頭身的人物　　　　　　　　**三頭身的人物**

● 手腳的差異

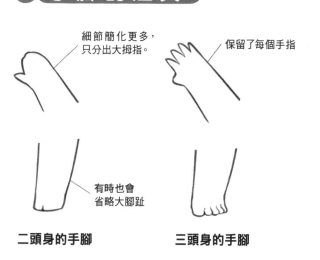

細節簡化更多，只分出大拇指。

保留了每個手指

有時也會省略大腳趾

二頭身的手腳　　　　**三頭身的手腳**

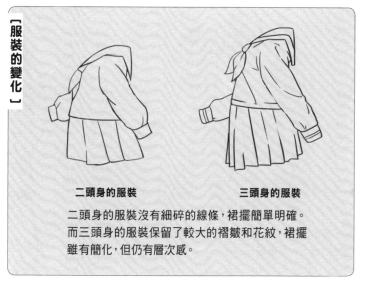

【服裝的變化】

二頭身的服裝　　　　　　**三頭身的服裝**

二頭身的服裝沒有細碎的線條，裙擺簡單明確。而三頭身的服裝保留了較大的褶皺和花紋，裙擺雖有簡化，但仍有層次感。

步驟案例——兩種比例的少女身體

1 用鉛筆畫出上下相連的圓表示二頭身和三頭身的比例。

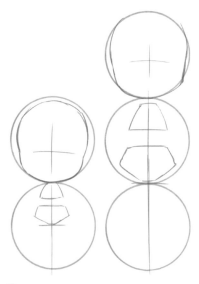

2 畫上中線和頭部，用短橫線分出身體和腿部區域，再沿著中線用梯形畫胸腔，用五邊形畫胯部。

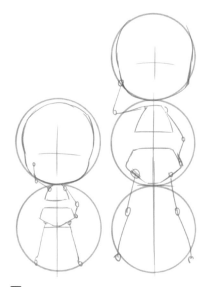

3 根據胸腔和胯部的位置，用小短線和圓圈表示手臂和腿的位置及轉折處。

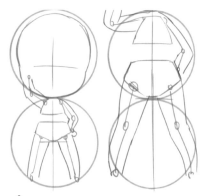

4 沿著上一步的短線畫出粗粗的手臂和腿，注意三頭身人物的腿部要畫出膝蓋部位的細微轉折。

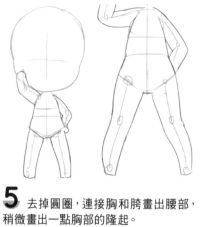

5 去掉圓圈，連接胸和胯畫出腰部，稍微畫出一點胸部的隆起。

完成！

畫上五官和頭髮，再添加一身可愛的小泳裝，最後加上陰影。

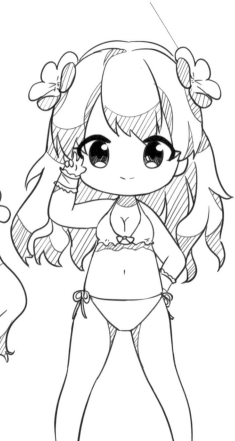

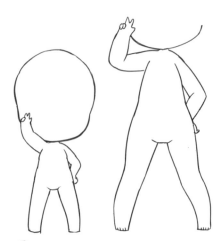

6 用勾線筆勾出乾淨的身體線稿，留出遮擋部分，最後擦去輔助線。

3.2.2 二頭身 Q 版人物展示

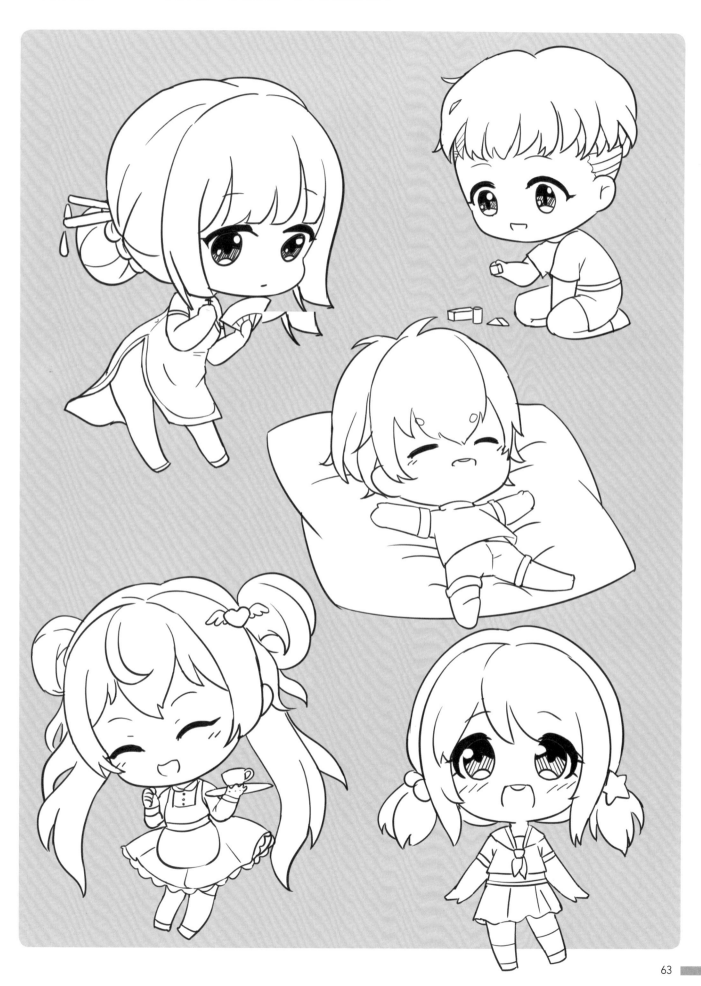

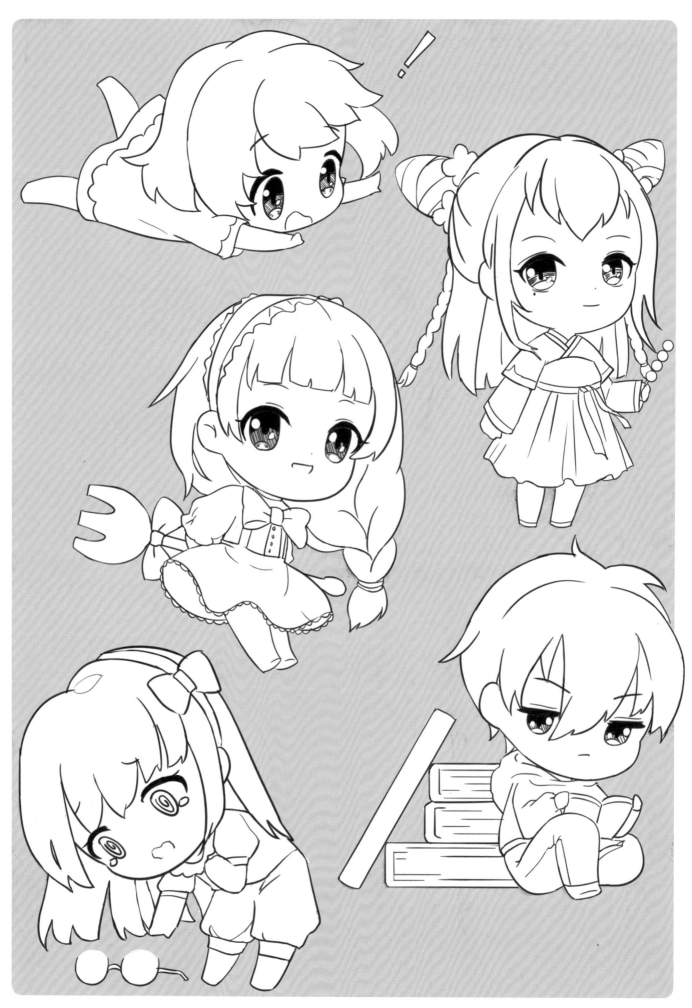

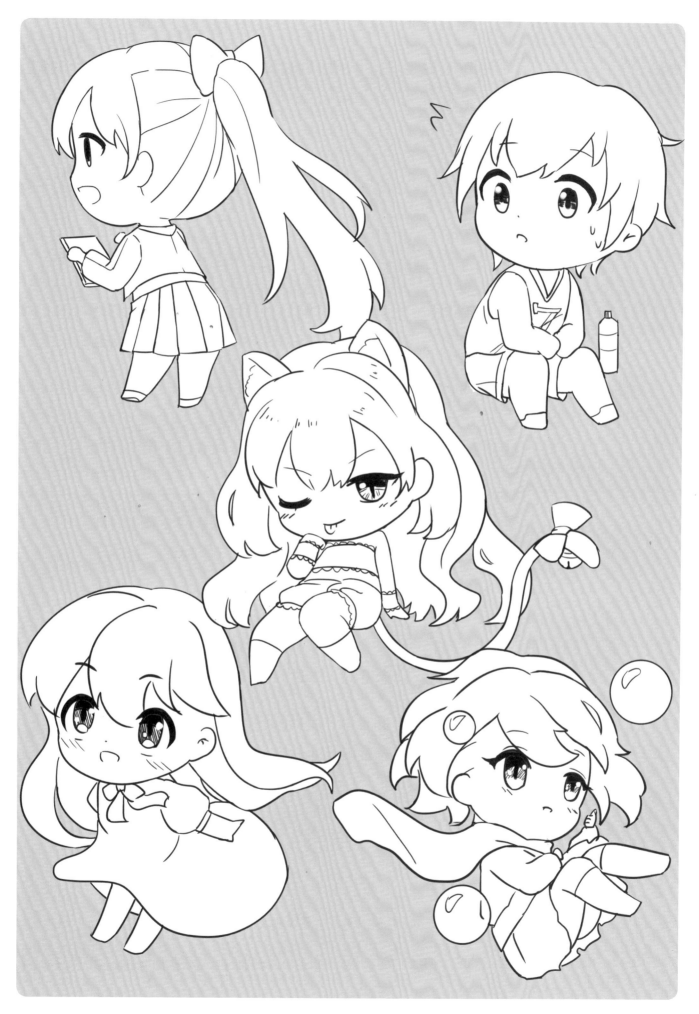

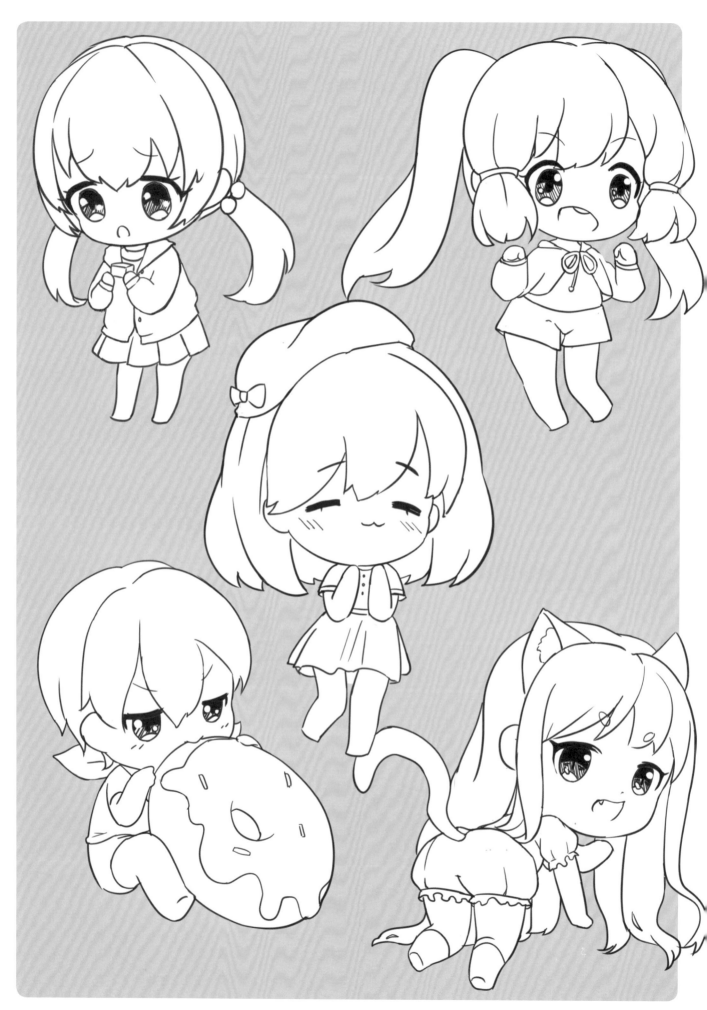

3.2.3 三頭身Q版人物展示

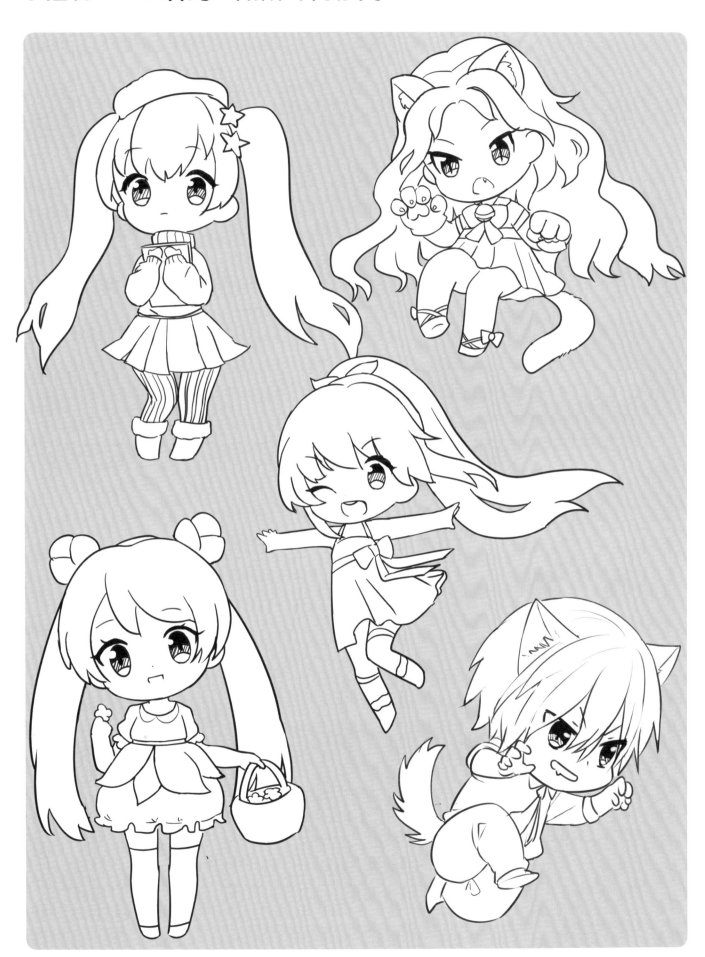

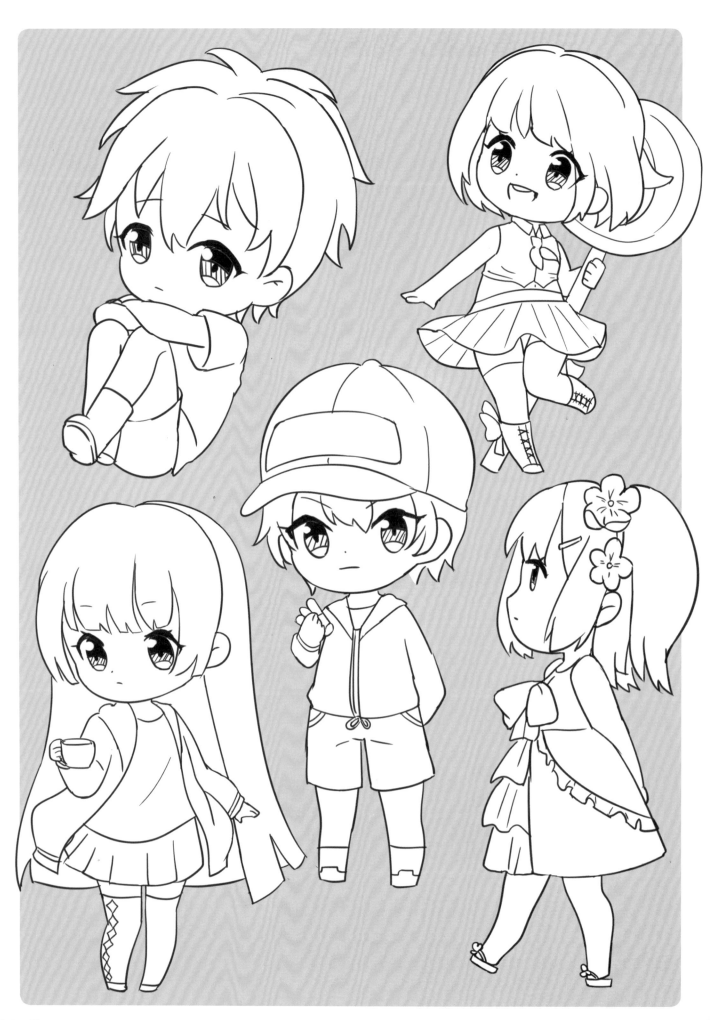

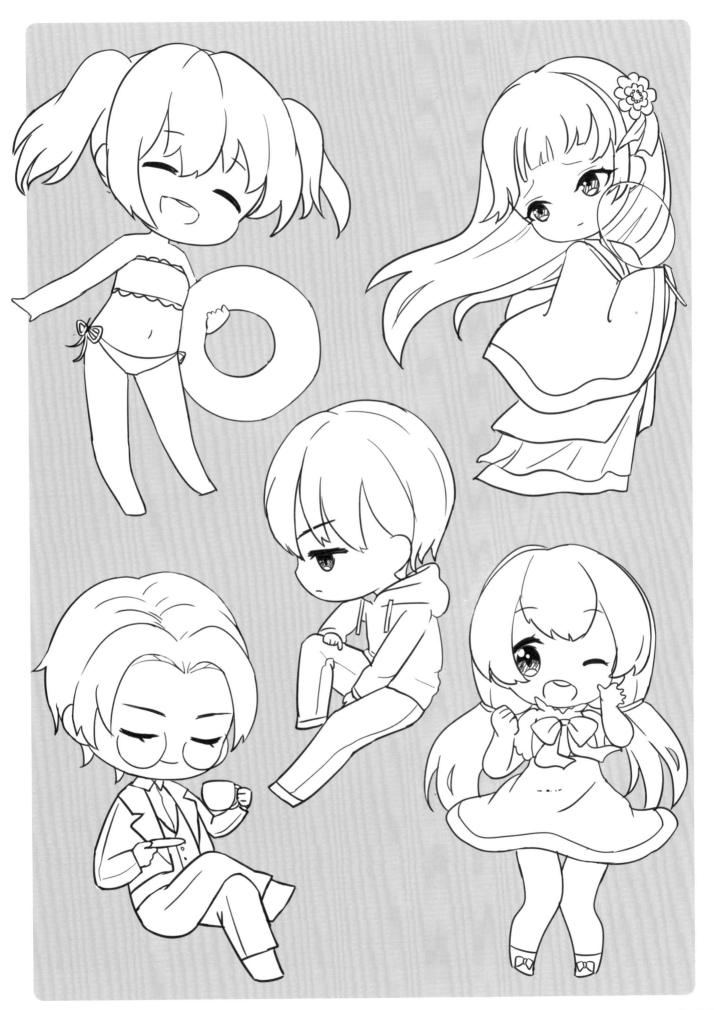

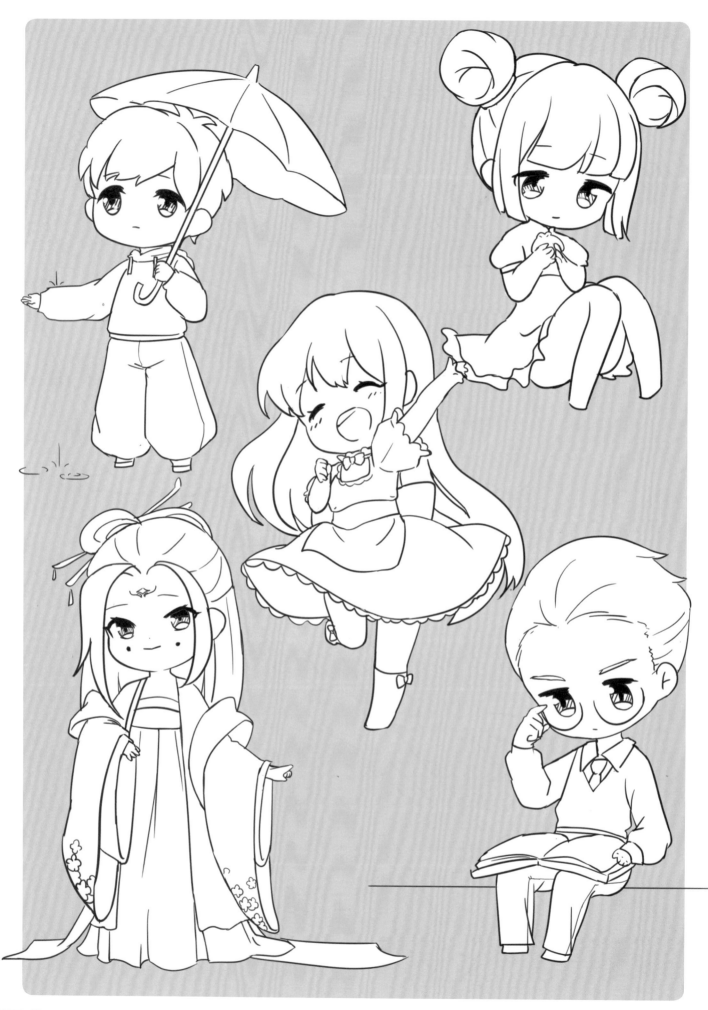

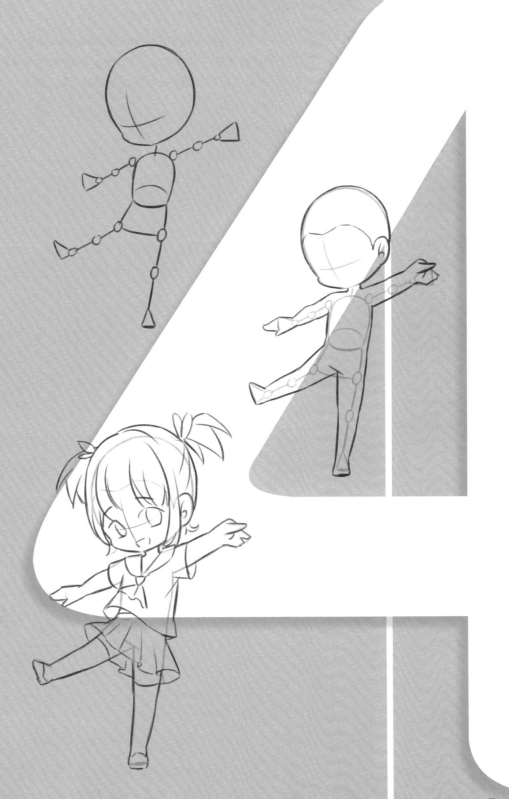

讓Q版人物的身體動起來

圓潤可愛的身體也是Q版人物極為重要的一部分。但如何才能讓它動起來，
並且自然、流暢地做出各種動作呢？這就是這一章要學習的內容了。

章

讓人物動起來

在對Q版人物的身體進行一些誇張和變形,其動態的細節很難像正常人物一樣完整表現出來,繪製時把握整體和一些比較明顯的大動態即可。

4.1.1 如何讓人物動起來

用幾何形表現動態

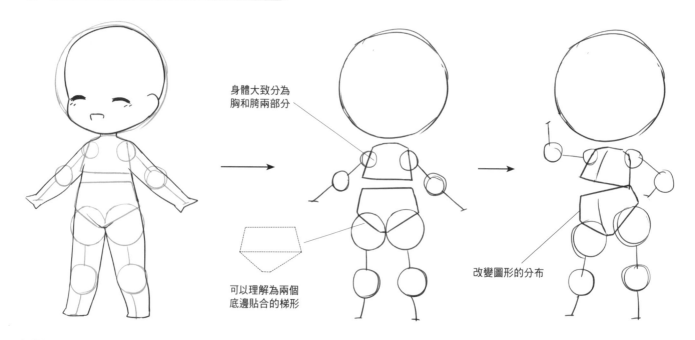

身體大致分為
胸和膀兩部分

可以理解為兩個
底邊貼合的梯形

改變圖形的分布

在繪製Q版人物的動態時,可以將軀體概括為簡單的幾何圖形,通過改變這些圖形的分布和形狀,從而畫出對應的人物動態。

讓動作靈動起來

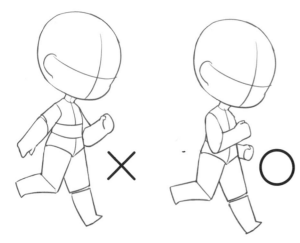

在設計動作時除了要考慮畫面協調,
也要思考這個動作是否合理。

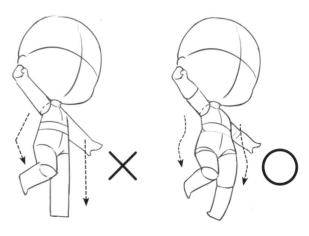

在表現動態的同時也要體現Q版人物身體的飽滿圓潤。如果
直接用直線繪製身體線條,就會使整體形態略顯僵硬。

●帶有透視的身體動態

在繪製有透視的動態時，就要將幾何圖形擴展為幾何體。將小的幾何體組合起來，就能表現不同的動態。

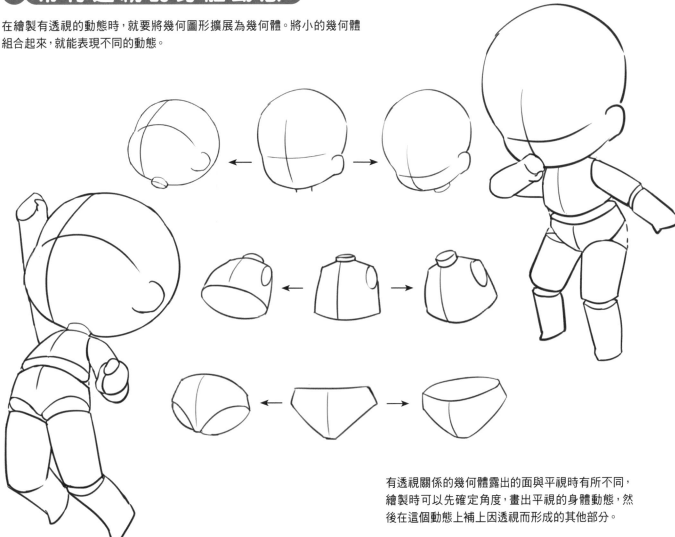

有透視關係的幾何體露出的面與平視時有所不同，繪製時可以先確定角度，畫出平視的身體動態，然後在這個動態上補上因透視而形成的其他部分。

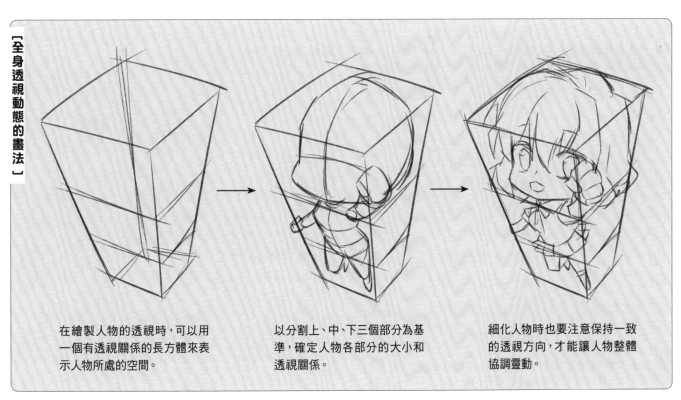

[全身透視動態的畫法]

在繪製人物的透視時，可以用一個有透視關係的長方體來表示人物所處的空間。

以分割上、中、下三個部分為基準，確定人物各部分的大小和透視關係。

細化人物時也要注意保持一致的透視方向，才能讓人物整體協調靈動。

步驟案例——帥氣地踢足球

1 先用簡單的幾何圖形畫出頭、胸和胯，再用折線體現四肢的位置和動態。

2 根據四肢走向，先在轉折處確定四肢粗細，再畫出手臂和腿。

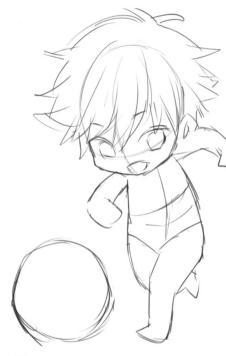

3 順著臉部十字線畫出大致的髮型和五官，要注意俯視髮旋的位置會下移。同時清理透視的輔助線，留下表現動態的線條和身體的外輪廓。

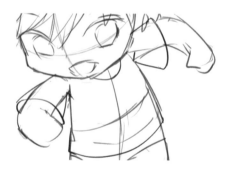

4 沿著手臂的透視方向，畫出袖子的分割線並與肩膀連接，畫出上衣的下擺。

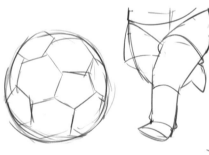

5 按照上一步的步驟畫出褲子，然後畫出足球的花紋。

完成！

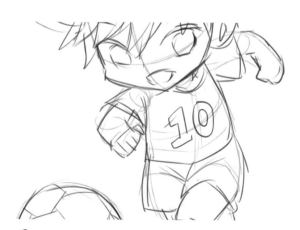

6 畫出人物握拳的手勢，沿著身體方向畫出衣服上的數字，在大腿和胯的交接處畫出褲子的褶皺。

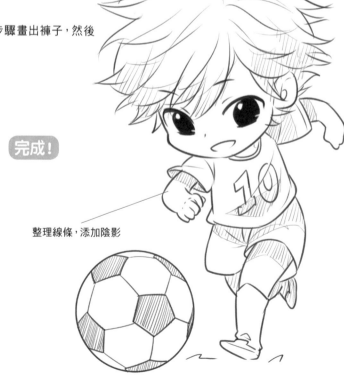

整理線條，添加陰影

4.1.2 站立

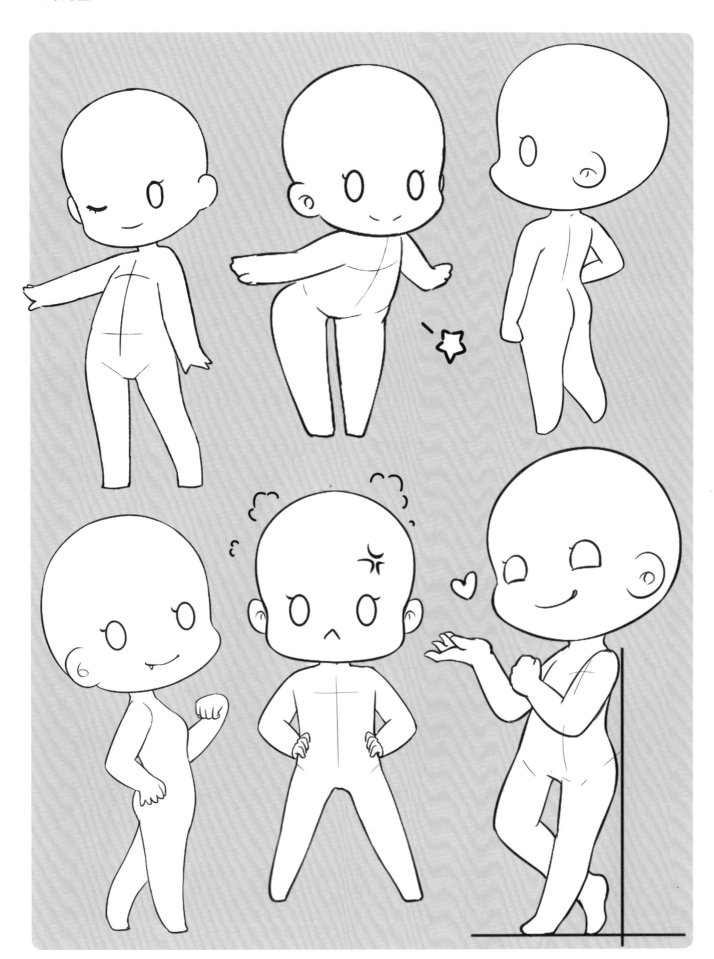

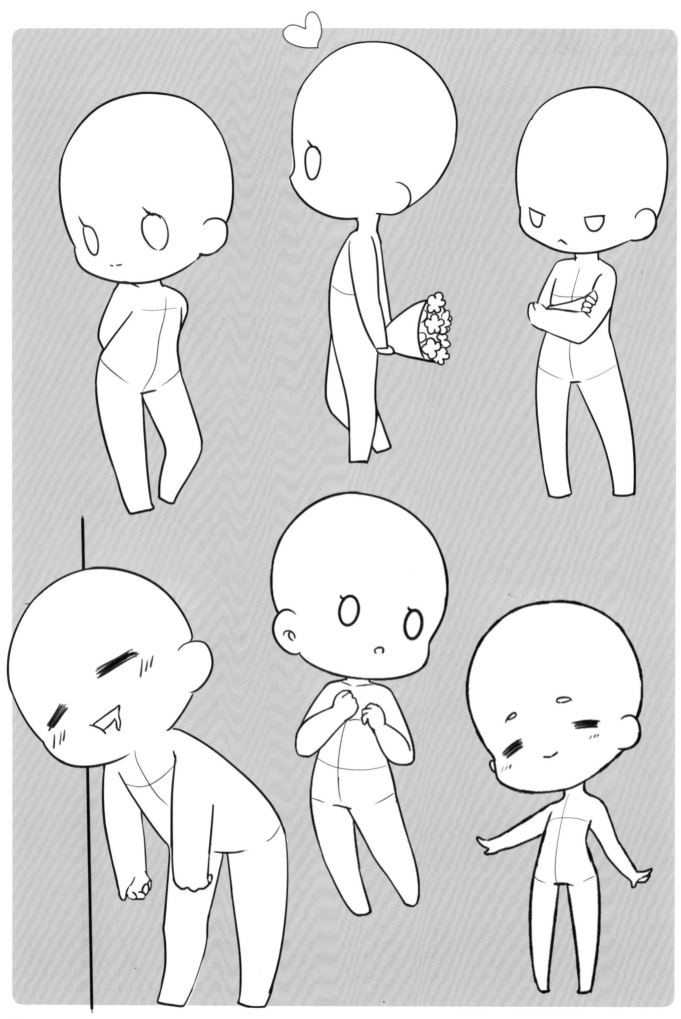

4.1.3 蹲坐

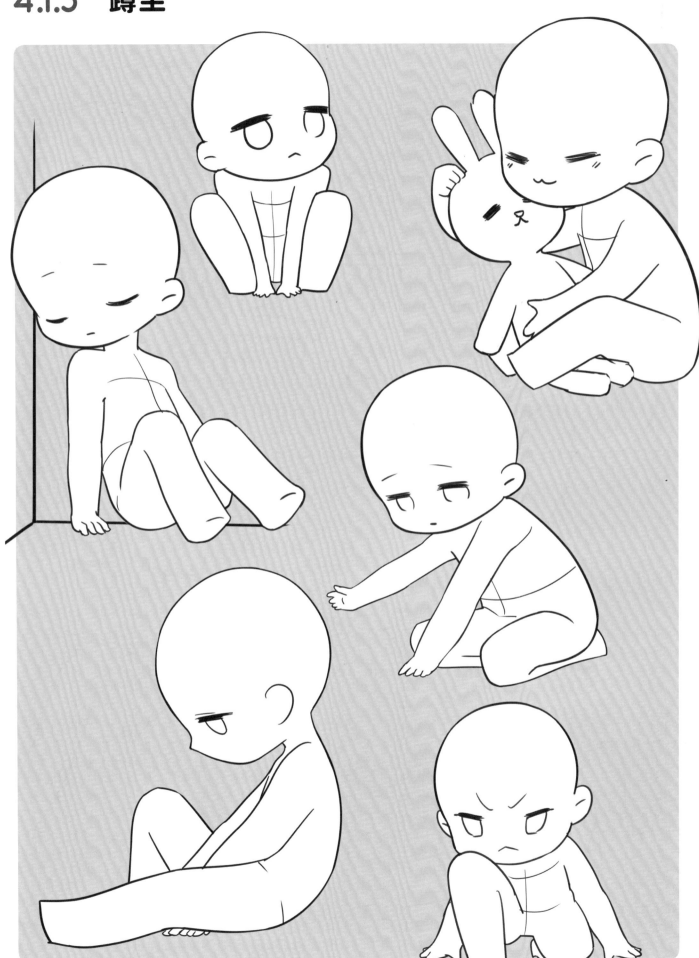

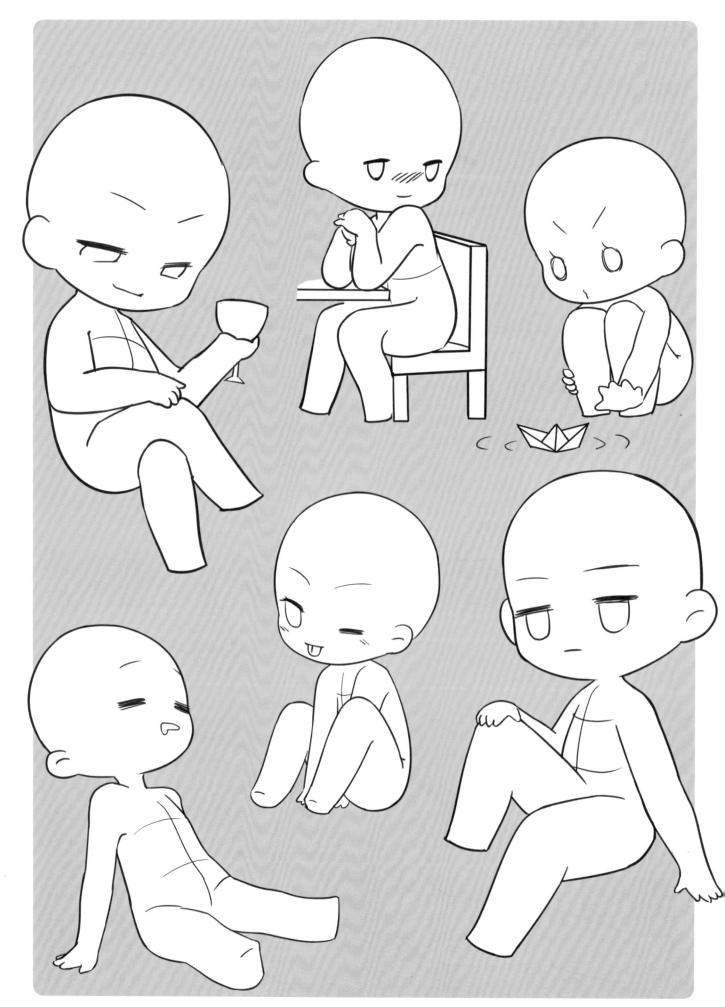

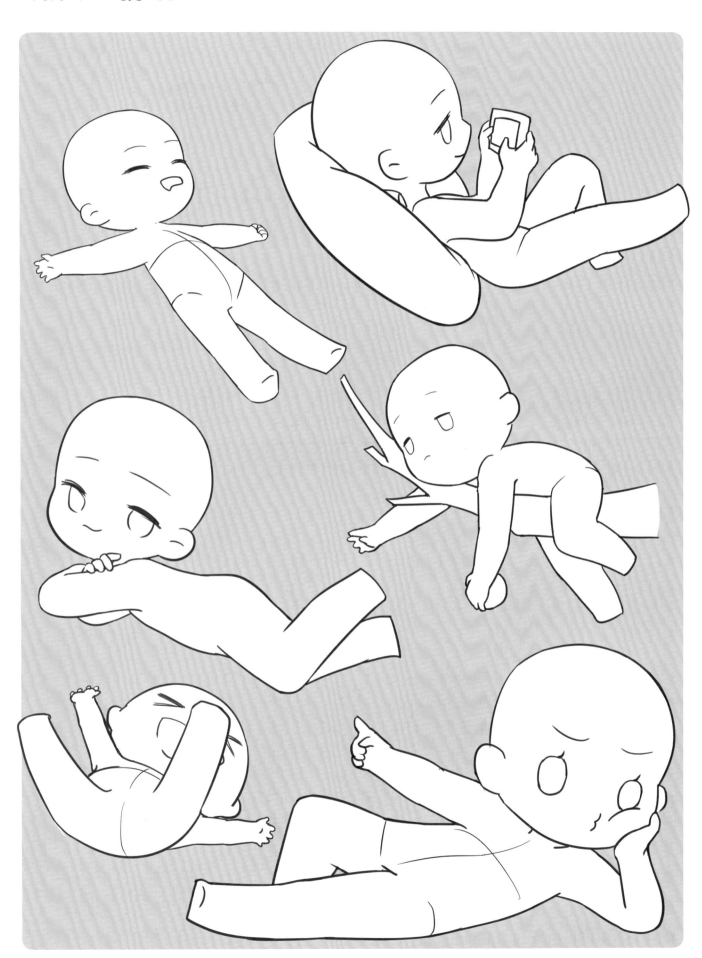

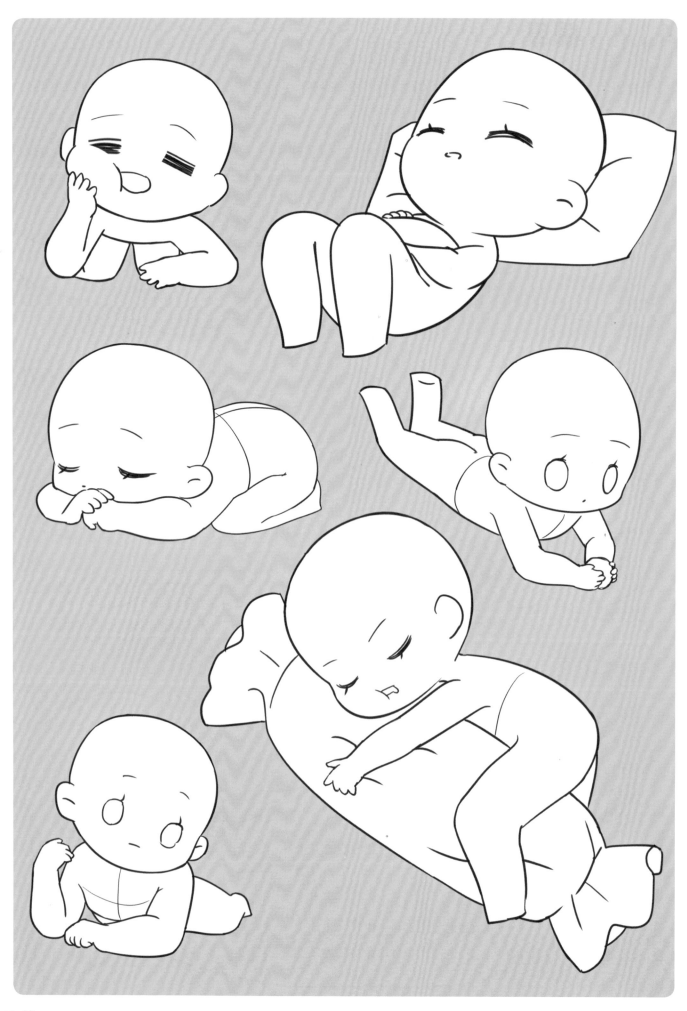

4.1.5 行走

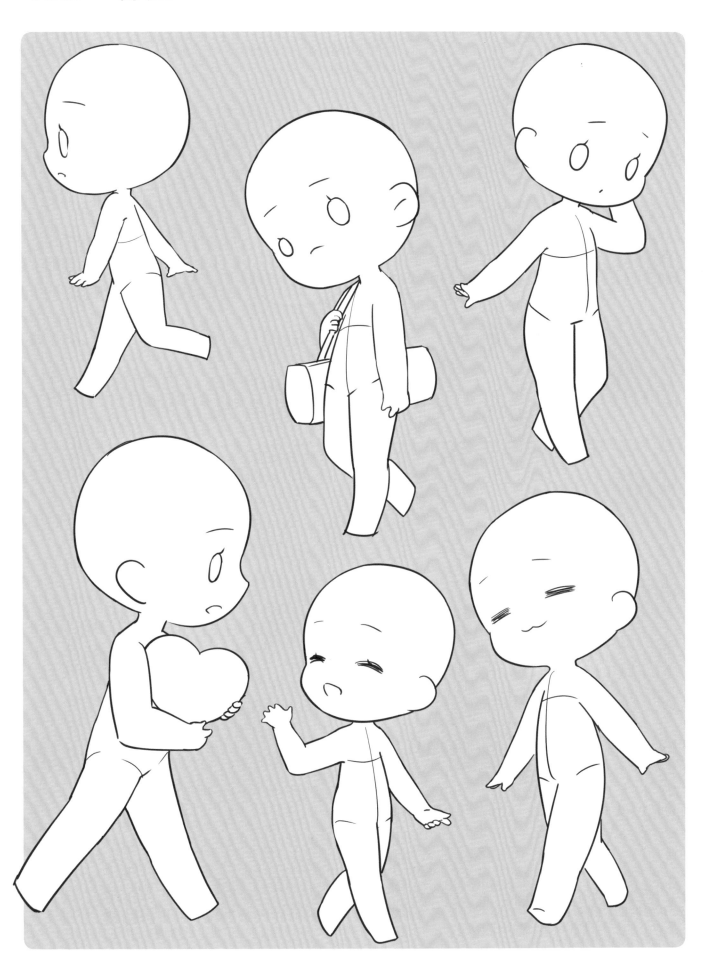

4.1.6 奔跑

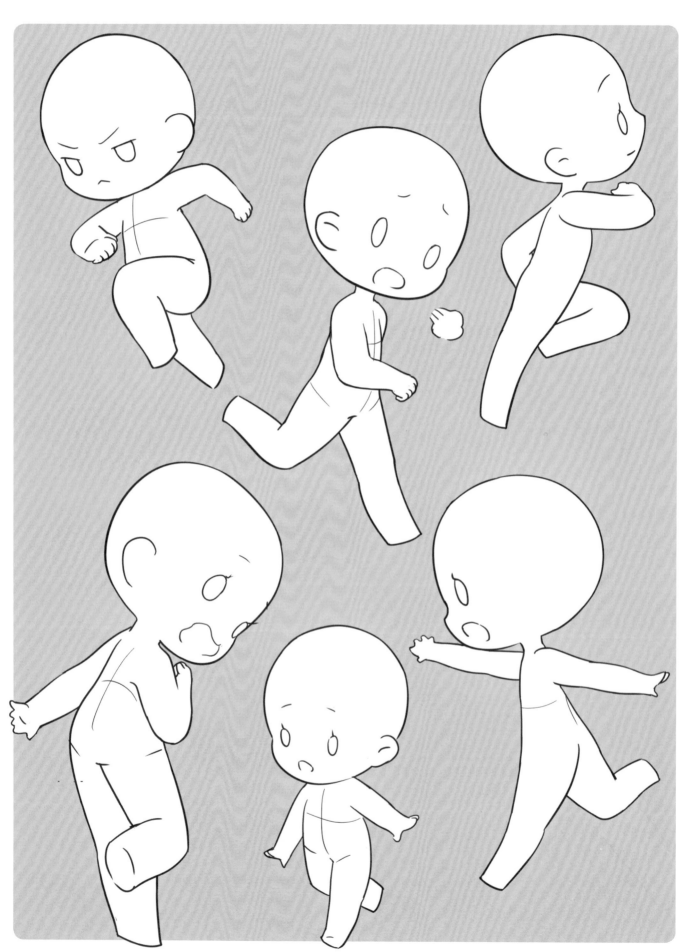

4.1.7　跳躍

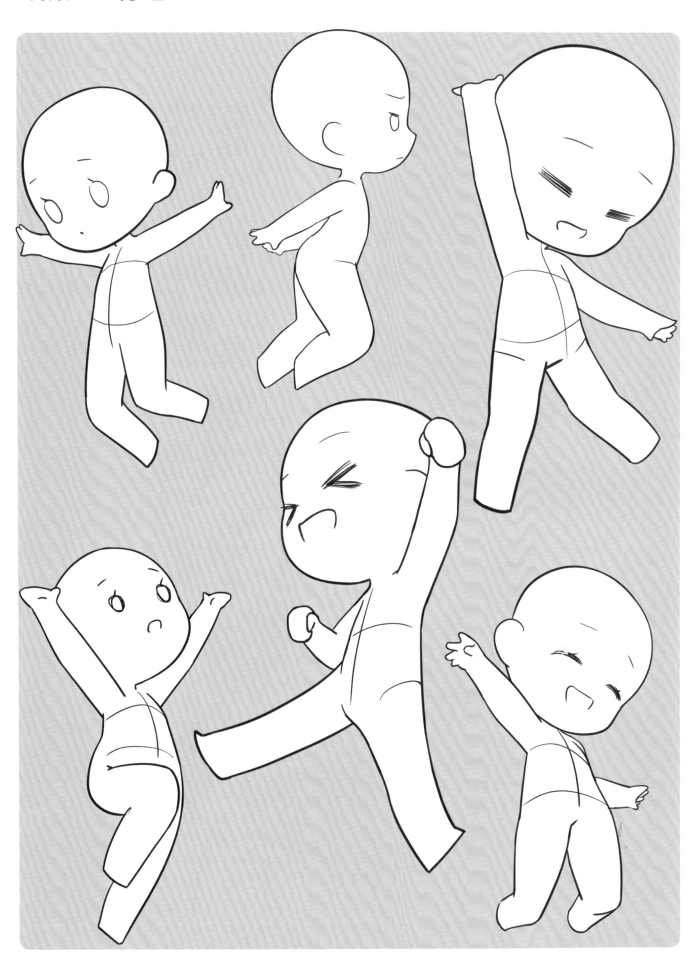

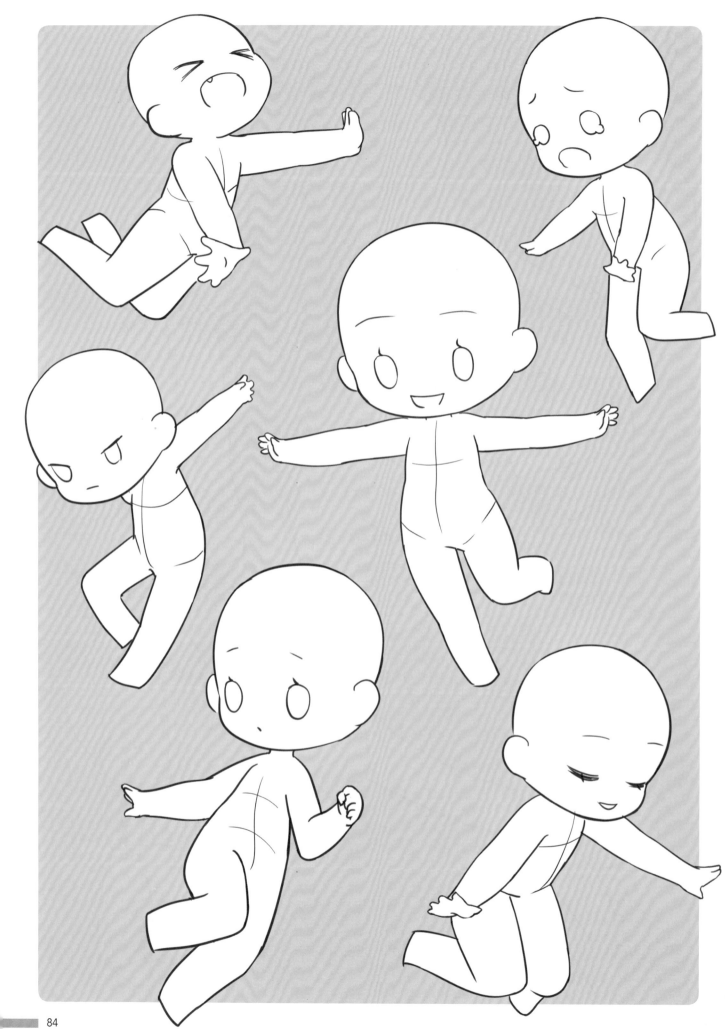

4.1.8 漂浮或飛行

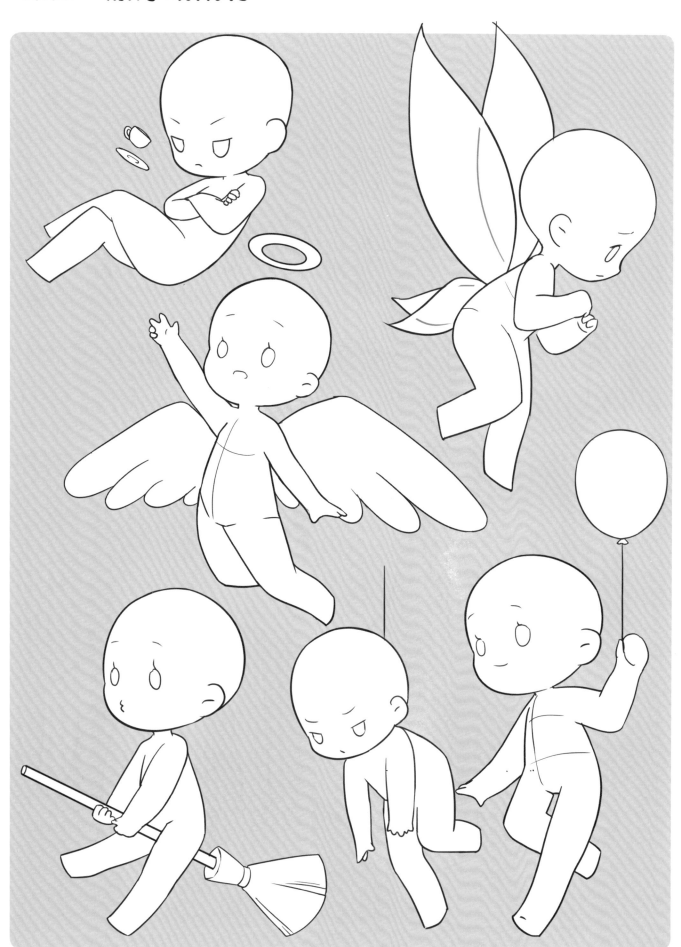

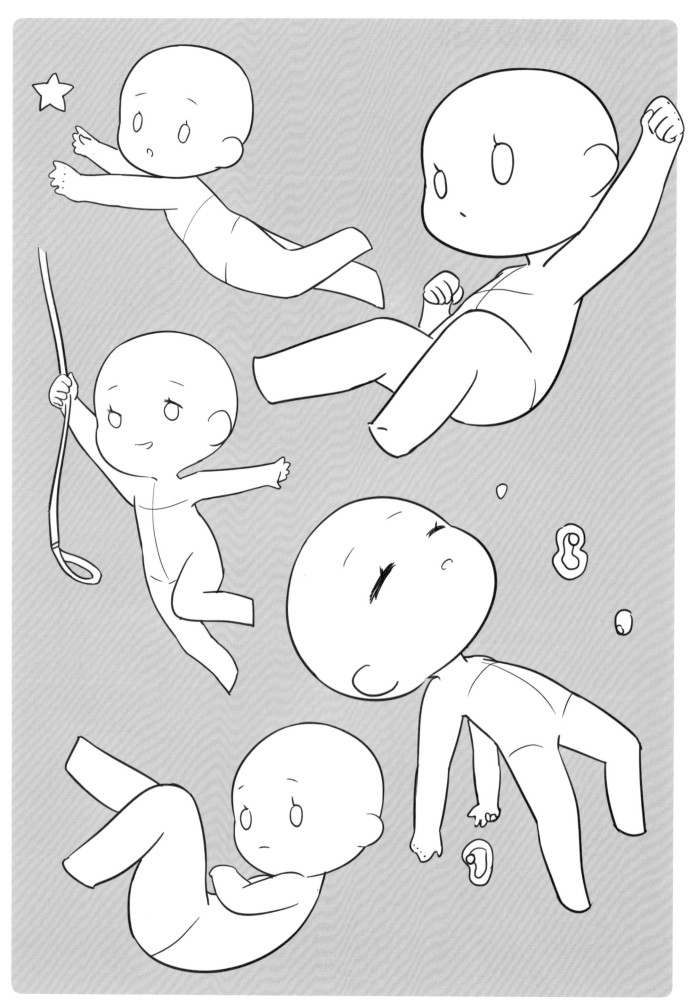

4.1.9 結合道具的動作

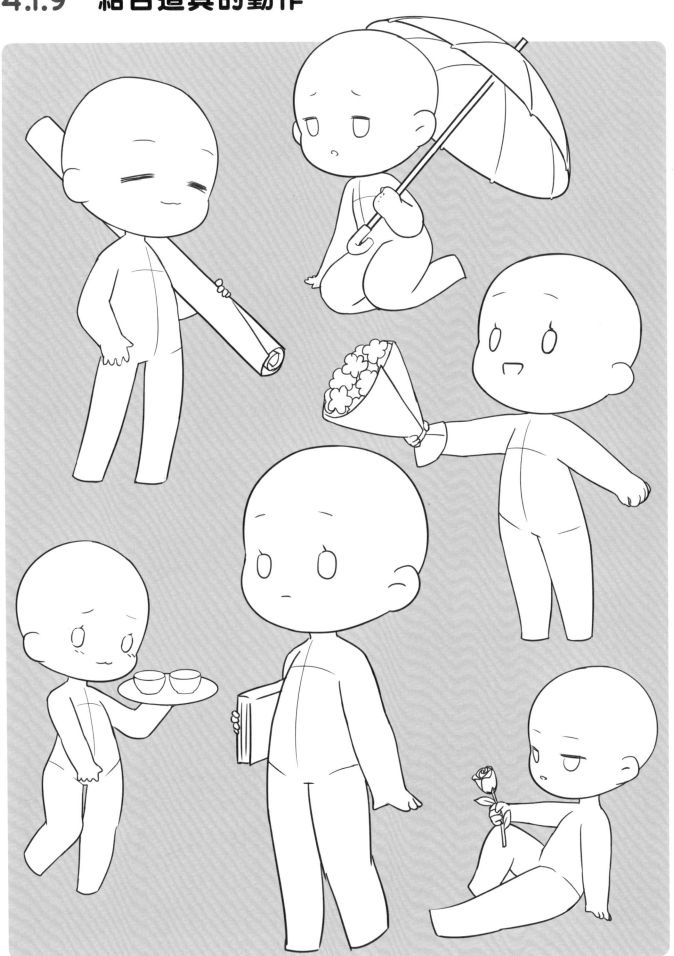

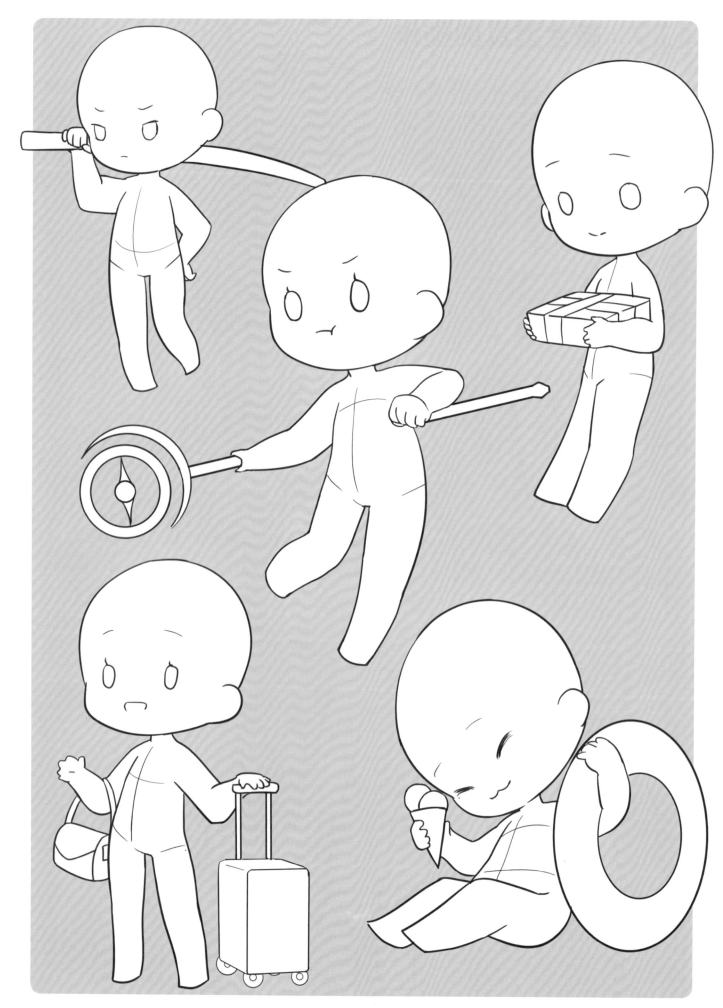

萌萌的姿態

4.2

學習了大動作之後，為了讓Q版人物的形象更加生動立體，需要為其調整和添加一些可愛的小細節。

4.2.1 調整細節讓人物更生動

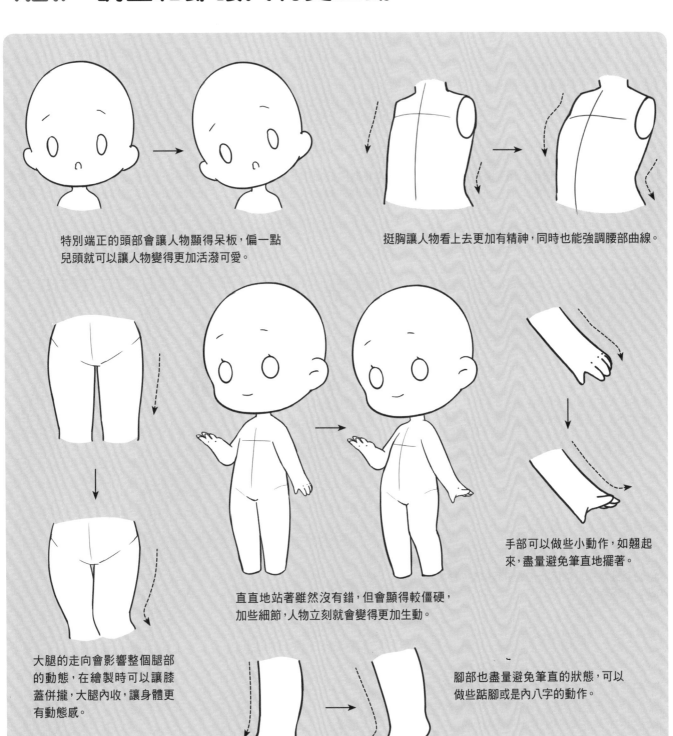

特別端正的頭部會讓人物顯得呆板，偏一點兒頭就可以讓人物變得更加活潑可愛。

挺胸讓人物看上去更加有精神，同時也能強調腰部曲線。

大腿的走向會影響整個腿部的動態，在繪製時可以讓膝蓋併攏，大腿內收，讓身體更有動態感。

直直地站著雖然沒有錯，但會顯得較僵硬，加些細節，人物立刻就會變得更加生動。

手部可以做些小動作，如翹起來，盡量避免筆直地擺著。

腳部也盡量避免筆直的狀態，可以做些踮腳或是內八字的動作。

步驟案例──害羞少女的動態

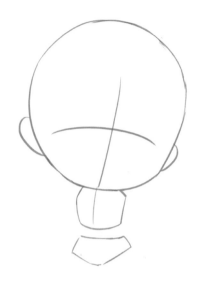

1 用簡單的圓形畫出頭部，用五邊形畫出胸和胯的位置。

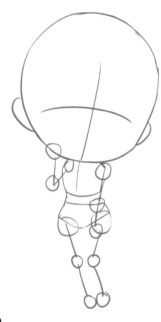

2 用線條和圓圈分別表示四肢和關節，畫出手臂和腿的動向。

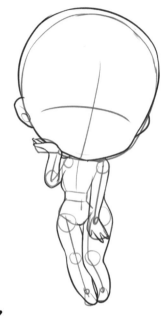

3 沿上一步的四肢動向畫出手臂和腿的線條，可以畫得纖細一點，表現出少女修長的身形。

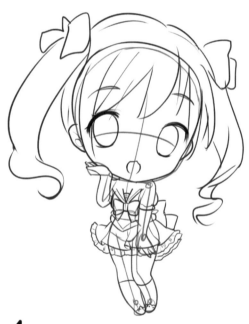

4 沿著身體的外輪廓添加衣服和頭髮，根據臉部十字線畫出五官的位置。

完成！

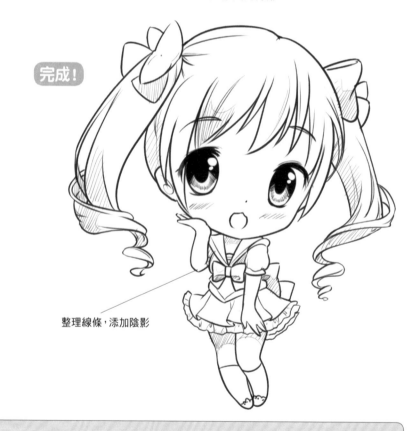

整理線條，添加陰影

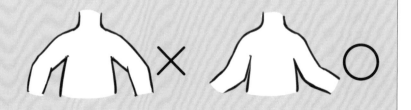

【女生的上臂形態】

相對男生來說，女生的手臂要內斂、沉靜許多，在繪製女生動態時，上臂要盡量緊貼身體，避免表現出一種魁梧、強壯的體態。

4.2.2 屬於女生的小動作

4.2.3 屬於男生的小動作

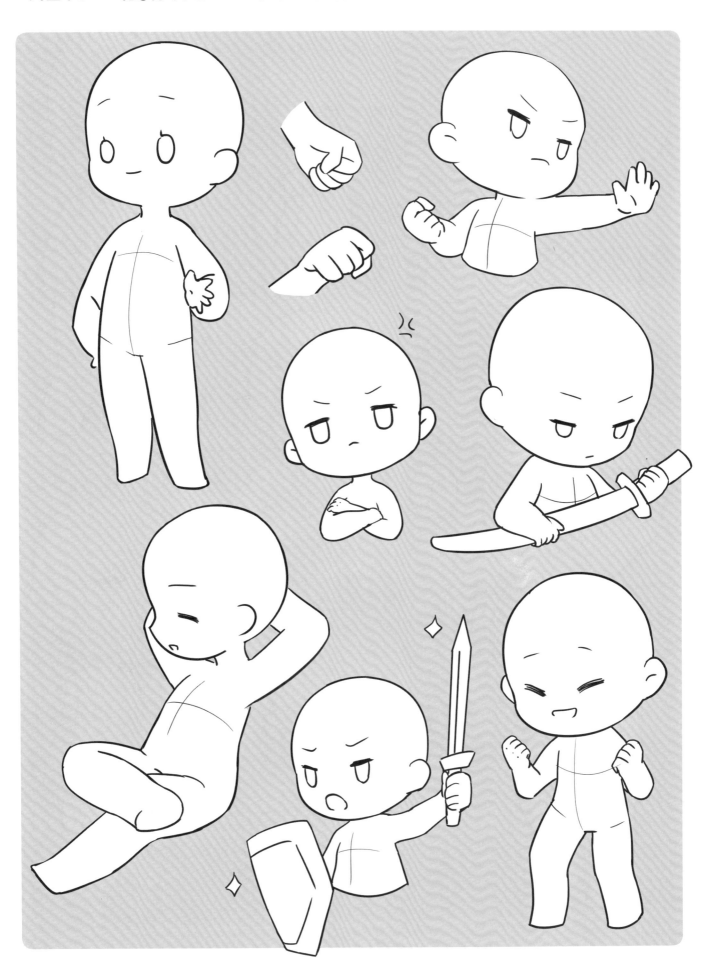

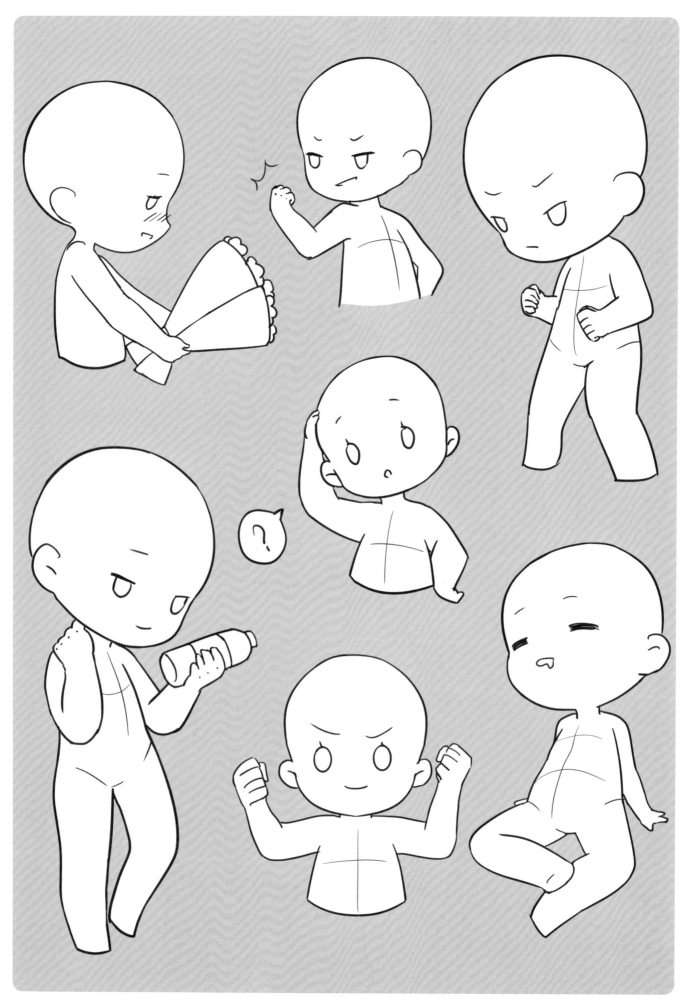

4.3 雙人動態

有兩個Q版人物時,他們的互動是千變萬化的,如何體現兩個人物間的關聯,就是本節的學習重點。

4.3.1 雙人動態的畫法

在繪製Q版雙人動態時,不能直接就下筆繪製。既然是雙人動態,就要先確定情境,考慮兩人如何互動,確定兩個人的情緒走向,有了大致的畫面後再進行繪製。

有關聯的動態

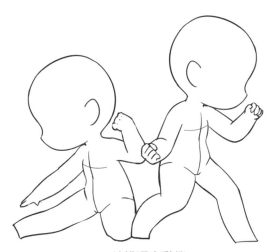

結構獨立動態

當雙人的動態較獨立時,要使雙方動作有所呼應,以表現兩個人的關係或關聯性。

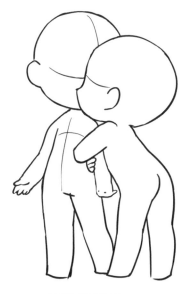

結構重疊動態

當兩個人做出較親密的動作時,要注意人物的整體性和各自的重心與遮擋關係。就算有遮擋也不能在畫面中體現,要將兩個人的結構補充完整,避免出現結構錯誤。

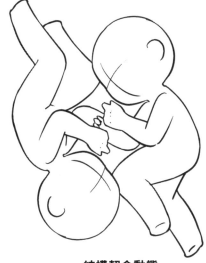

結構契合動態

繪製關係緊密的兩個人時,為了表達親密感,可以把人物放在一個較為緊湊的空間裡,讓兩個人從外輪廓看來彷彿是個整體。

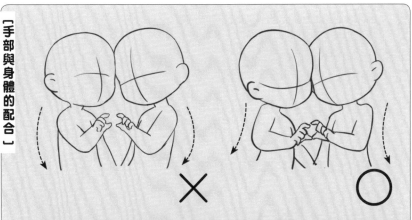

【手部與身體的配合】

手部動作也會引導身體走向,繪製時可以先想像兩個人的情緒和狀態再畫出身體走向,也可以在草圖部分先定好手的位置再畫出軀幹。

步驟案例——說悄悄話的閨蜜們

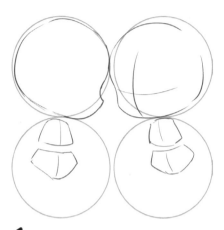

1 先用圓圈定出頭身比，以保證兩個人物的大小一致。再畫出頭部和軀幹。

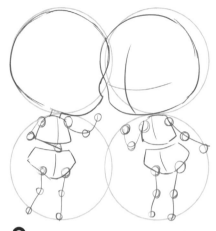

2 根據四肢位置，畫出具有關聯性的四肢走向。

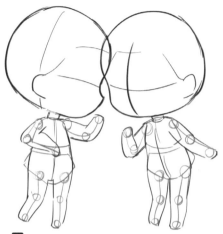

3 畫出手臂和腿的形狀，整理出人物的整體輪廓。

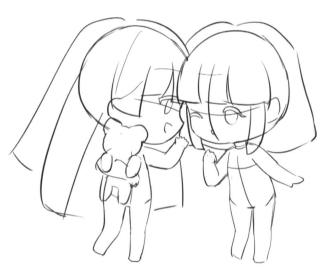

4 擦去輔助線，明確人物的前後遮擋關係。定出五官位置後用長線條畫出頭髮的外輪廓。

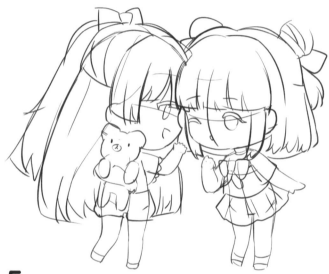

5 按照身體形態畫出衣服的形狀，並添加更多細節。

【表情的交流】

除了動態表達的關聯感，表情上的互動也非常重要。生動的表情可以增加畫面的故事感，讓人物更加鮮活。

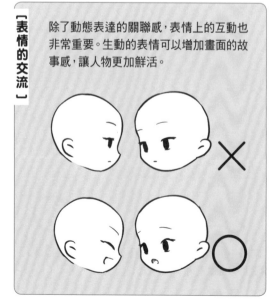

完成！

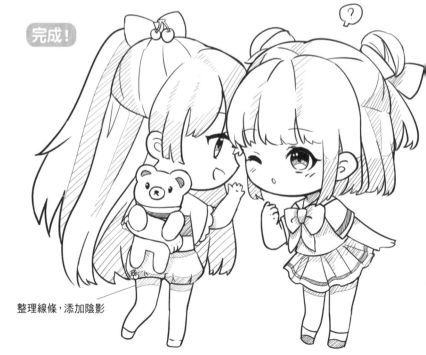

整理線條，添加陰影

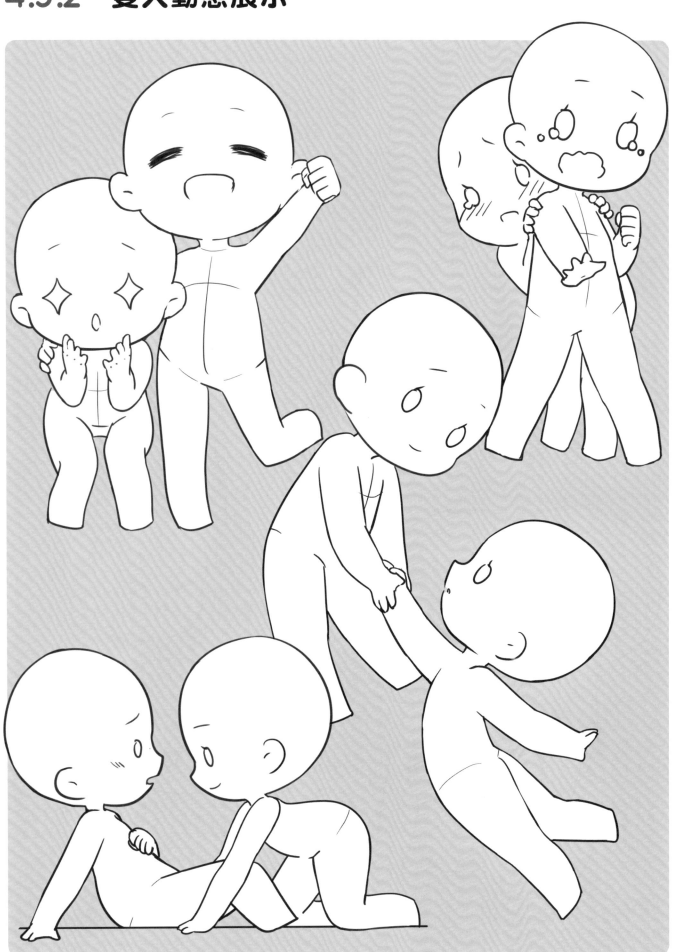

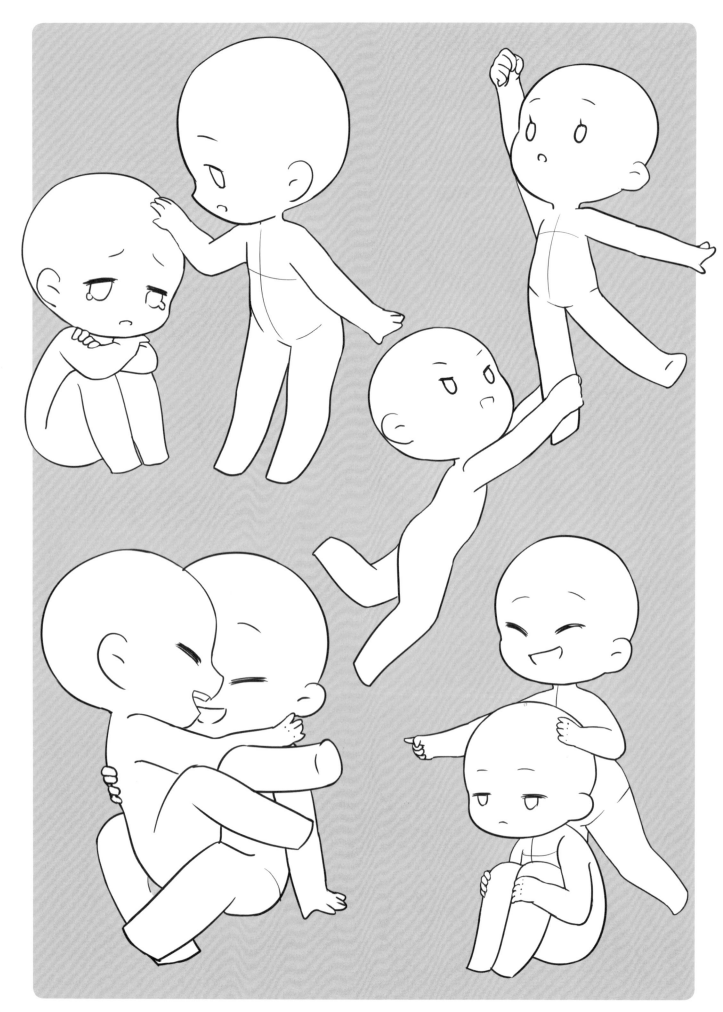

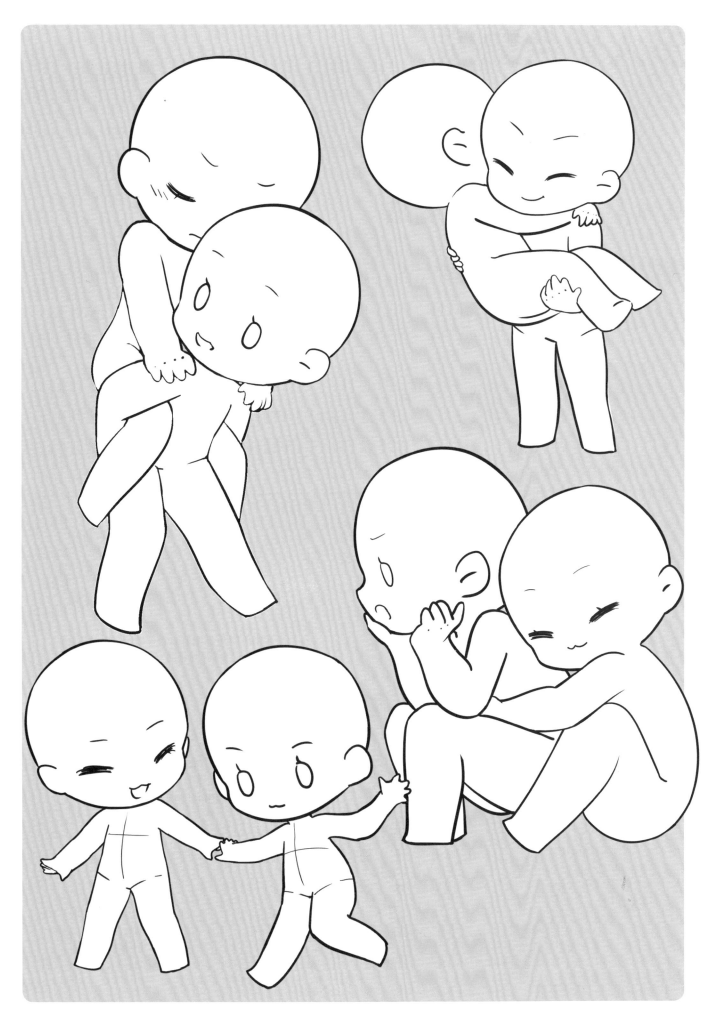

多人組合動態

多個Q版人物一起互動、交流的情景真是太可愛了,本節就來學習如何安排多人的動態,讓他們看起來和諧統一。

4.4.1 多人動態的畫法

幾何形構圖動態

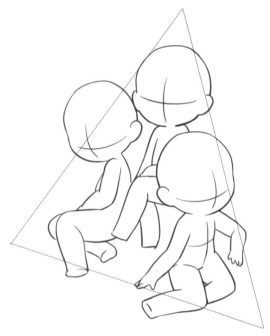

當所有人物的整體外輪廓呈三角形時,能使人物間的聯繫更加緊密,看起來更像一個整體。

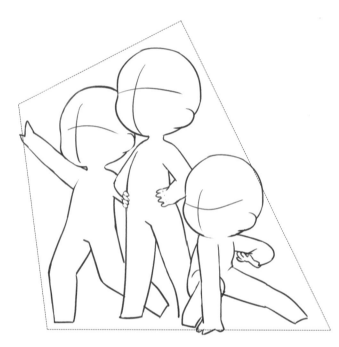

當所有人物的整體外輪廓呈方形時,很容易製造出一個明顯的重心傾斜,使畫面有了指向性。

有「線索」串聯的動態

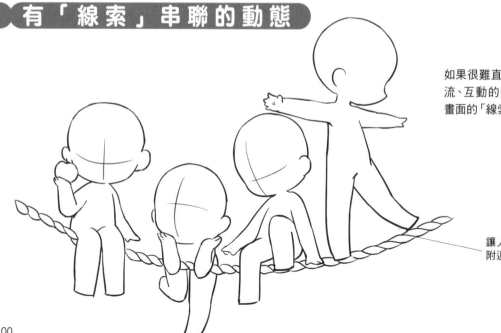

如果很難直接安排每個人物互相有交流、互動的動態時,可以用一個貫穿畫面的「線索」來串聯每個人物。

讓人物聚集在貫穿畫面的繩索附近,就能製造出關聯感。

步驟案例——閒暇小憩

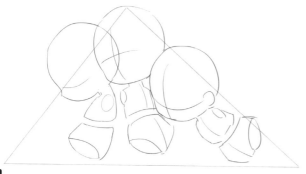

1 構思好情景後，先畫個大三角形來確定範圍，然後在三角形裡畫出三個人物的頭部和軀幹。

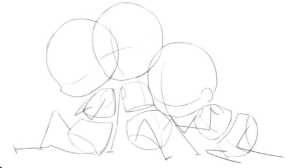

2 用折線畫出每個人物的四肢走向，這一步除了要表現動作的交互和人物之間的關聯性外，還要注意合理性。

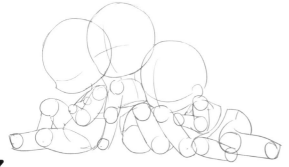

3 根據上一步的折線畫出四肢的形狀，為了避免畫面太過雜亂看不清線條，應適當擦去被遮擋的部位。

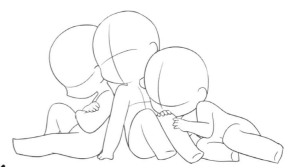

4 明確人物的遮擋關係、清理輔助線，整理出乾淨明確的動態圖。

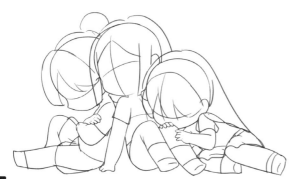

5 畫出頭髮的大致形狀，並隨著身體走勢添加衣服，這一步要注意衣服的透視是隨著身體走的。

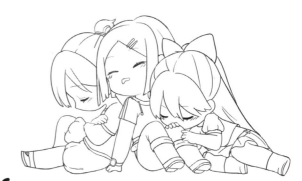

6 根據十字線的定位畫出五官，擦去被衣服和頭髮遮住的部位，為人物添加一些服飾細節。

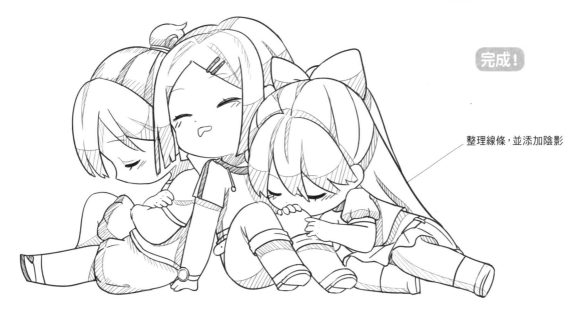

完成！

整理線條，並添加陰影

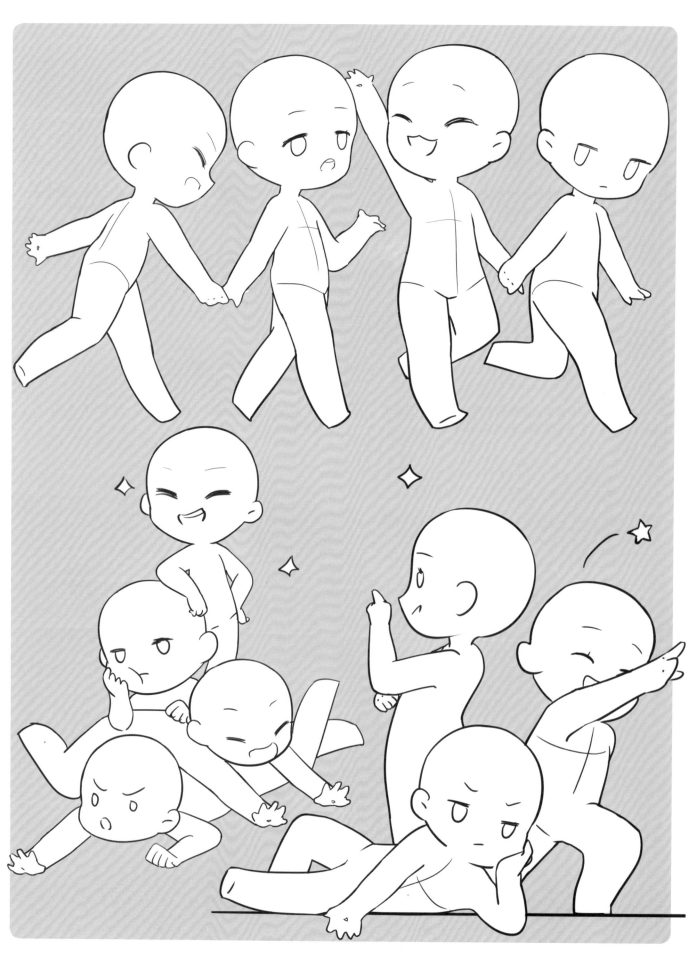

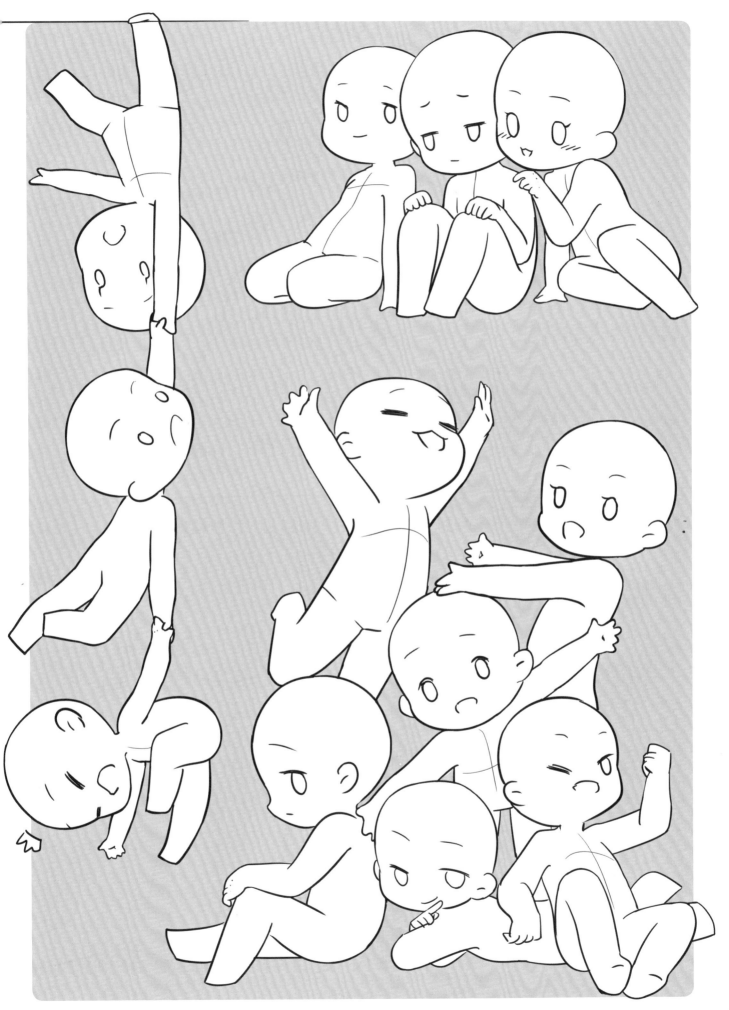

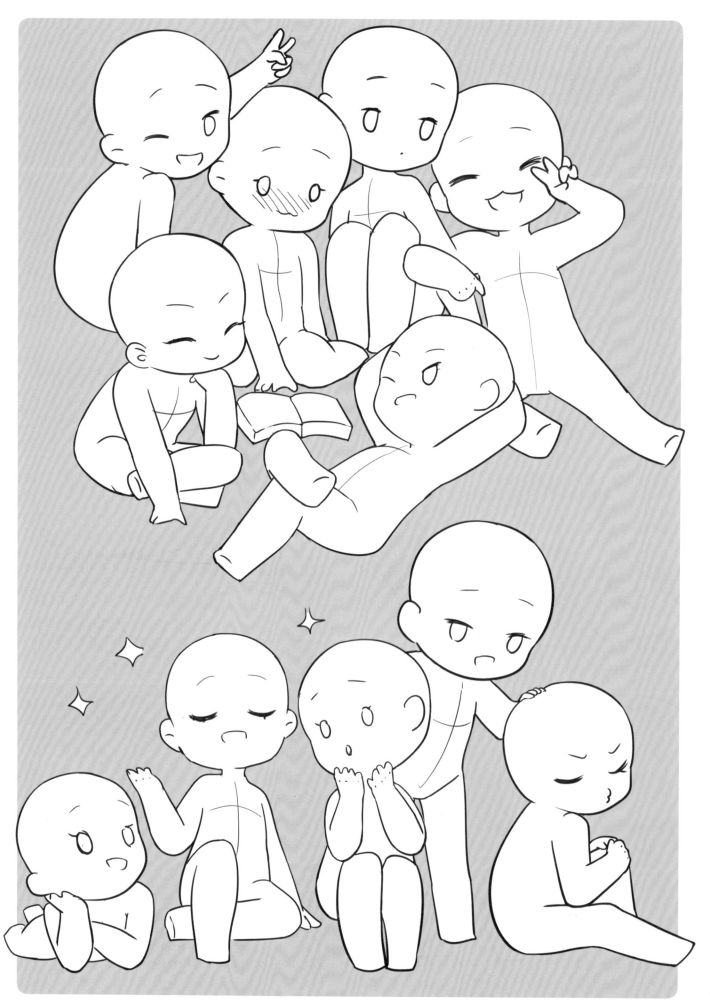

把人物裝扮起來

俗話說「人靠衣裝」。想要畫出可愛的角色，豐富好看的服裝必不可少！
請在這一章瞭解一下漫畫裡各式各樣的漂亮服裝吧！

一年四季的不同穿搭

日常的服飾是最常見的,要怎樣才能畫出時尚又舒適的日常服飾呢?一起來看一看吧。

5.1.1 日常服飾的畫法

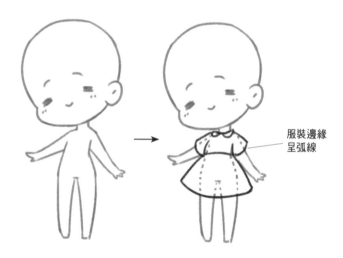

服裝邊緣
呈弧線

根據身體形狀添加服裝,注意不要過於貼身,
要在身體間留出空隙。

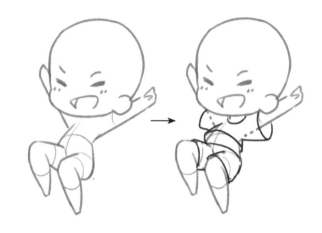

服裝邊緣的弧線要與身體的透視保持一致。

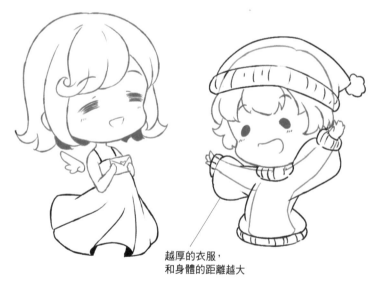

越厚的衣服,
和身體的距離越大

不同季節的服裝材質與厚度都不同,厚重的服裝褶皺
較少,輕薄的服裝褶皺則較多。

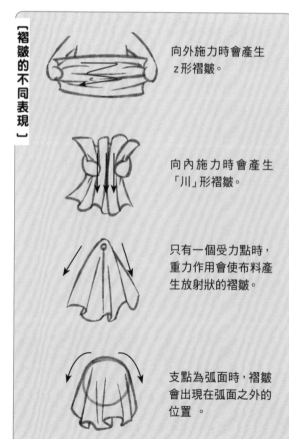

[褶皺的不同表現]

向外施力時會產生
z形褶皺。

向內施力時會產生
「川」形褶皺。

只有一個受力點時,
重力作用會使布料產
生放射狀的褶皺。

支點為弧面時,褶皺
會出現在弧面之外的
位置。

步驟案例——向日葵背帶褲

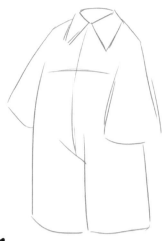

1 畫出衣服的輪廓。因為是背帶褲設計，所以衣服和褲子可以連成一片。

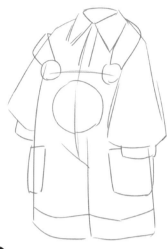

2 在輪廓的基礎上，添加衣服的細節。注意衣服的中線和透視。

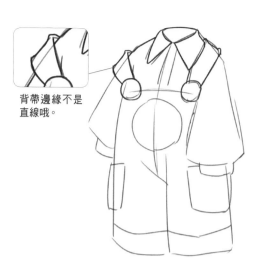

背帶邊緣不是直線哦。

3 在草圖的基礎上畫出襯衣和背帶，注意體現衣領的厚度和背帶邊緣的起伏。

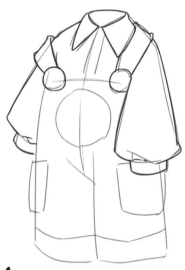

4 注意袖子的細節。袖口處要畫出堆疊形成的褶皺。

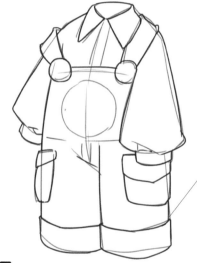

5 要表現出褲子的褲兜厚度，並用細線條畫出內部的細節。

捲起來的褲腿也需表現一定的厚度。

完成！

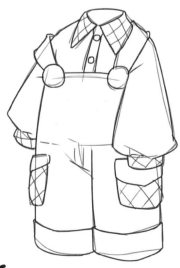

6 換支細筆，在褲兜、袖口和領口處畫出網格花紋。

7 在背帶褲的中心畫出向日葵裝飾。

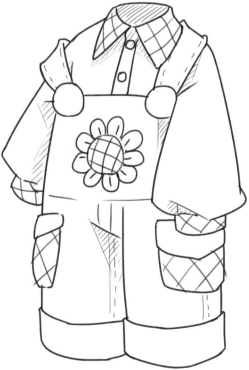

5.1.2　春秋裝展示

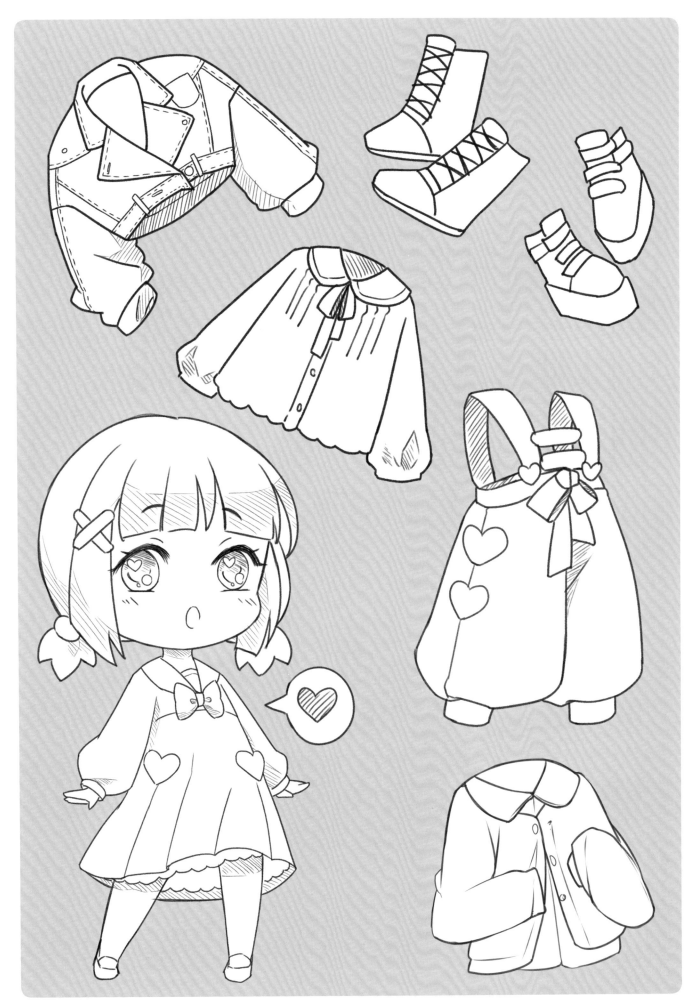

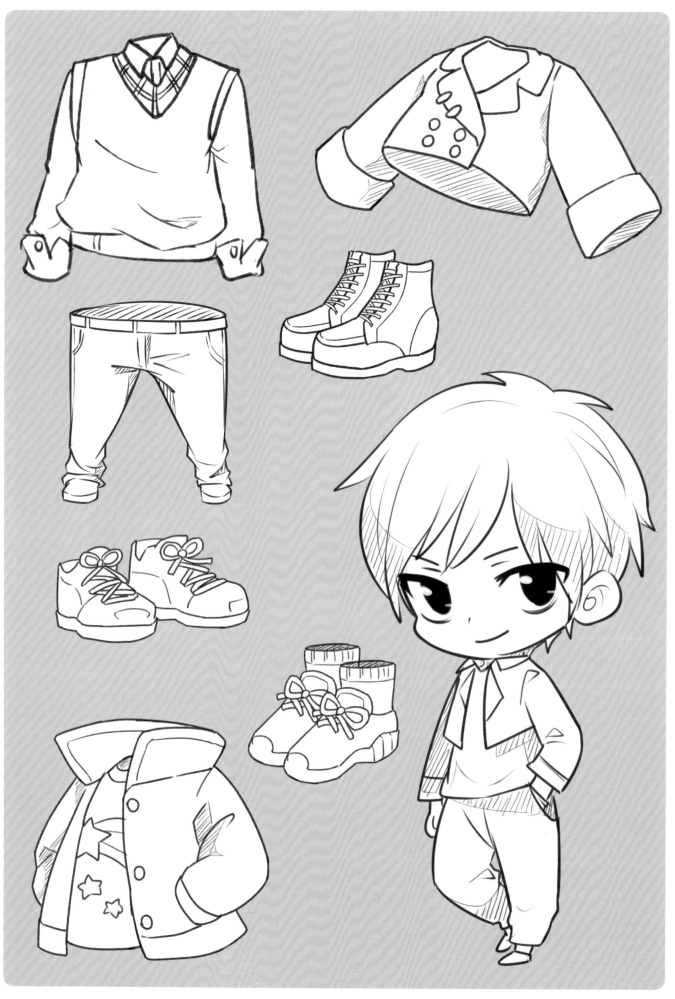

5.1.3 夏裝展示

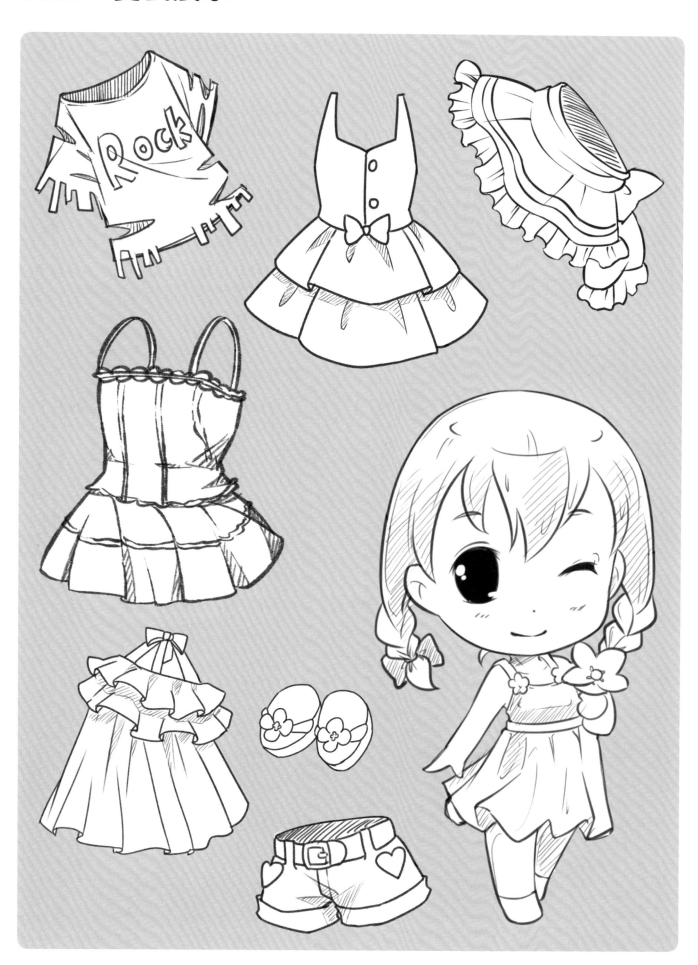

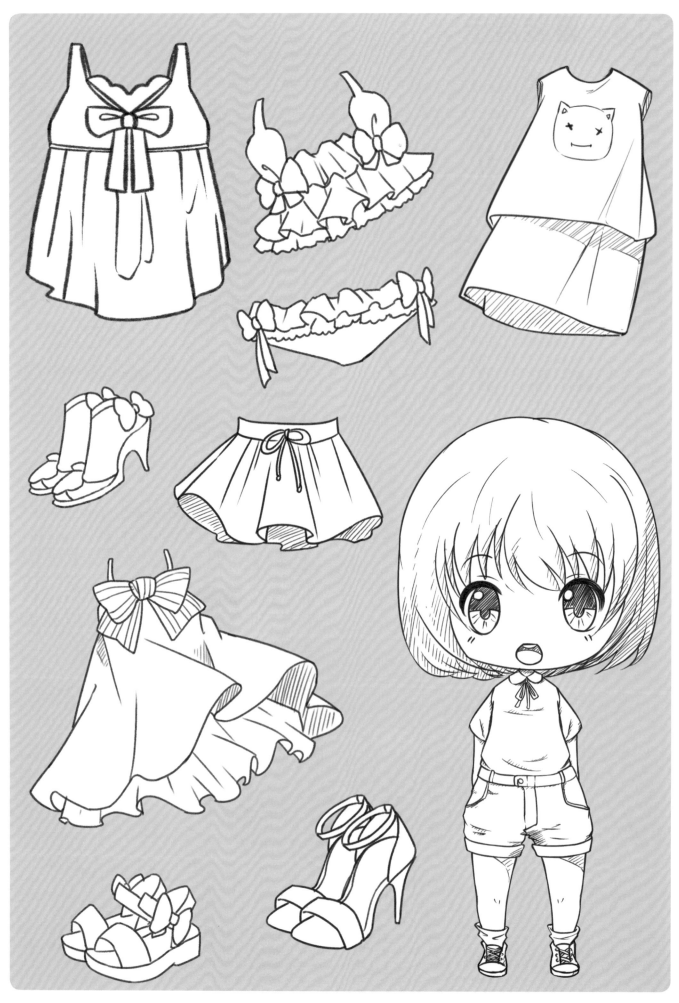

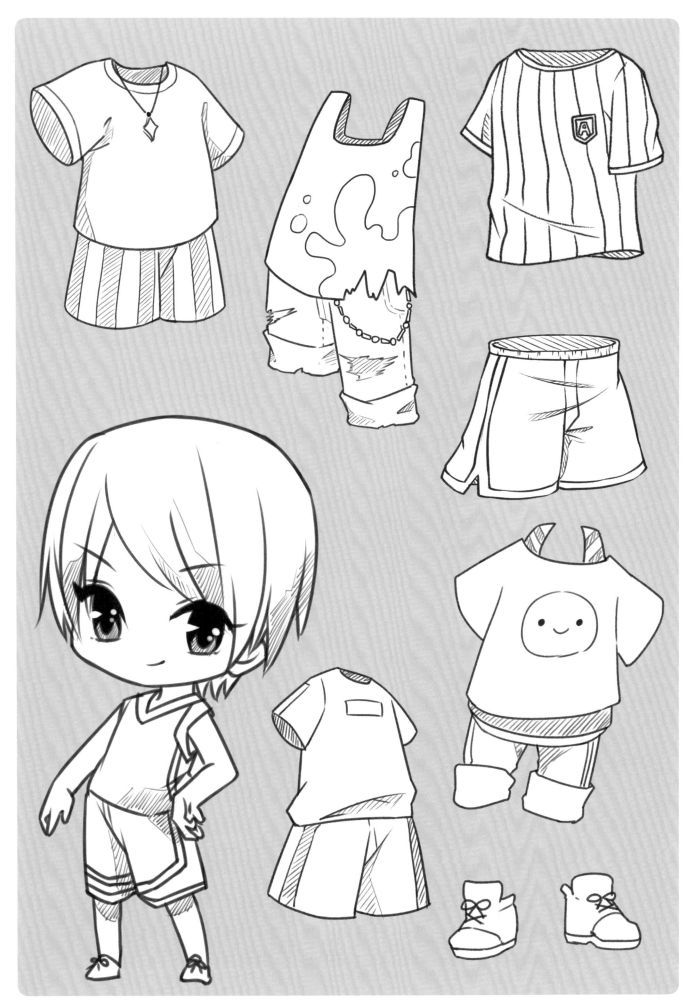

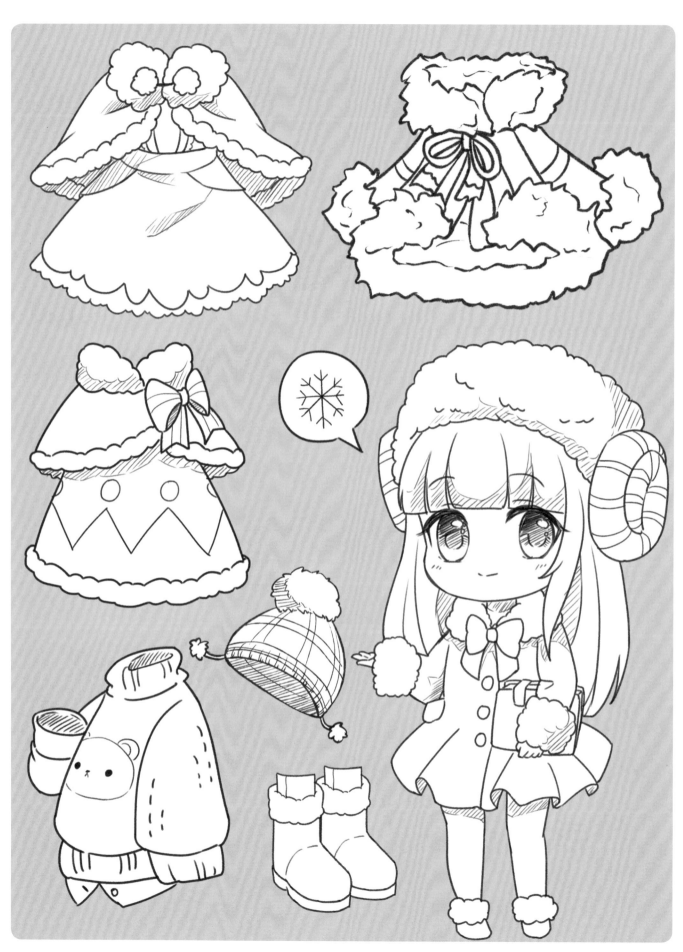

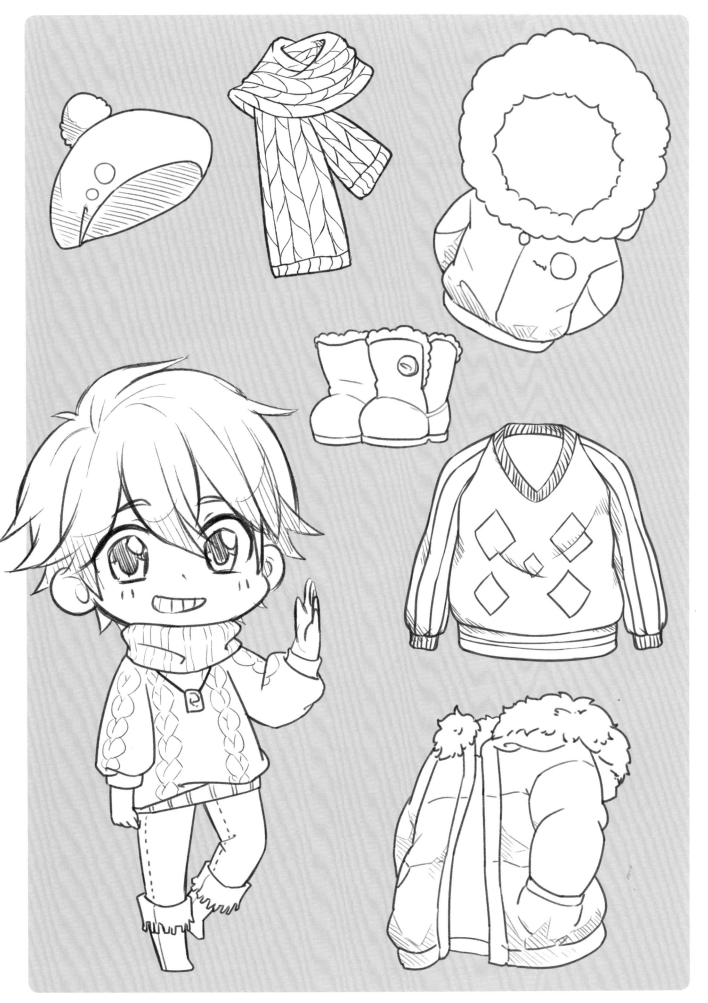

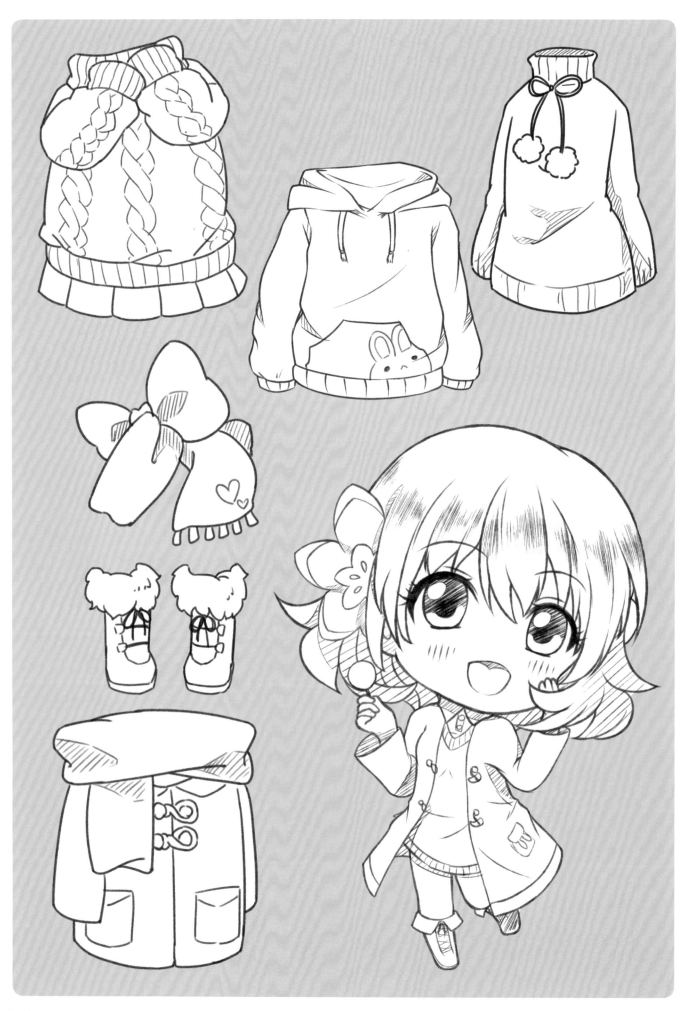

5.1.5 日常配飾展示

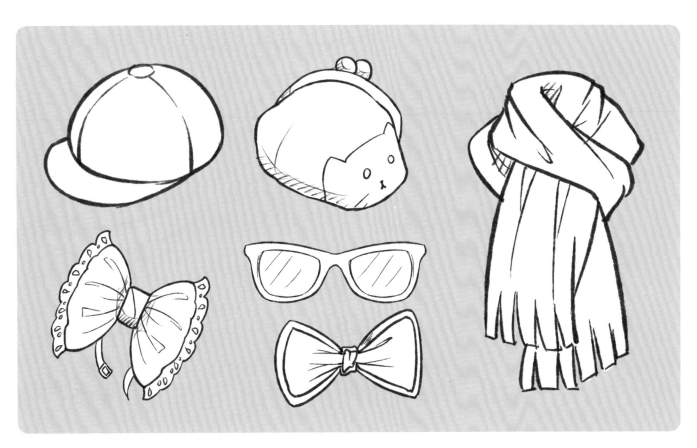

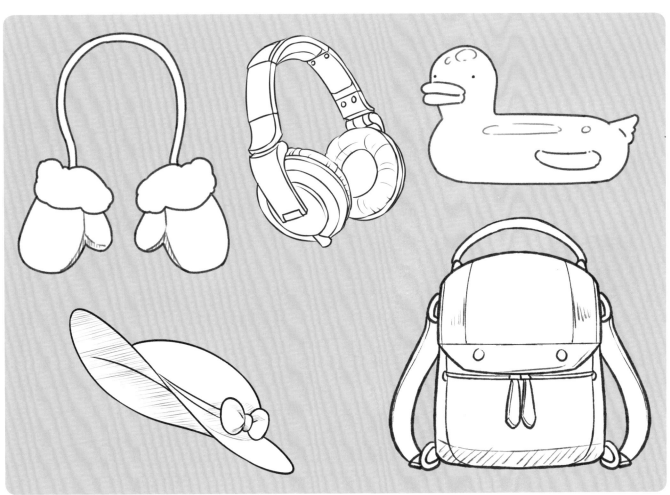

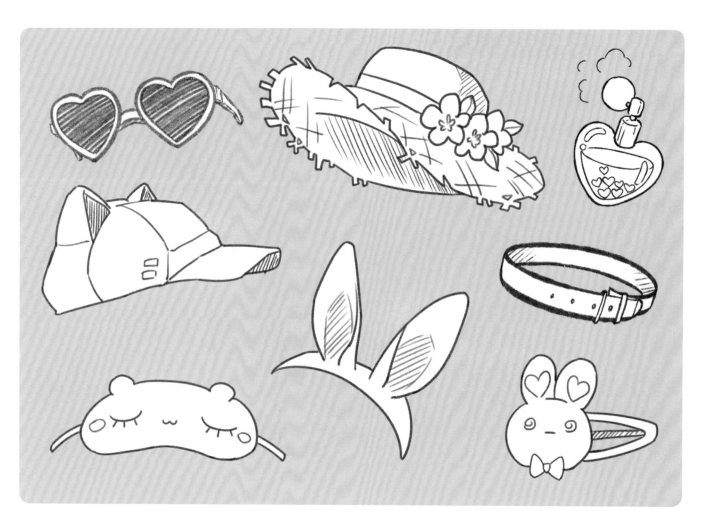

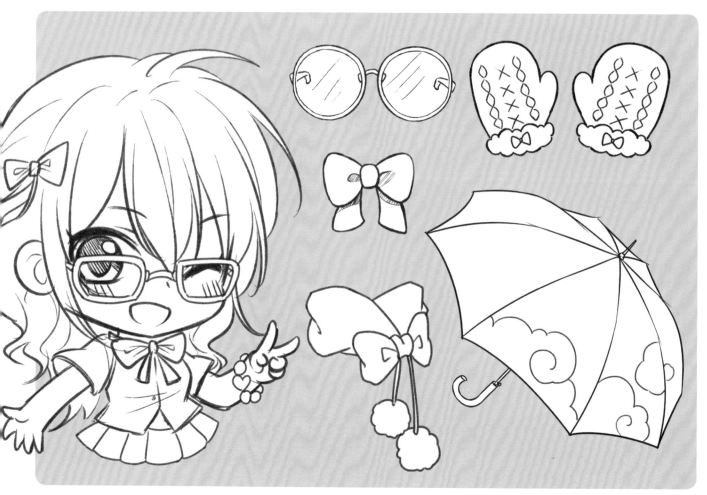

不同行業的服裝

各種行業都有著屬於自己職業的服裝,那麼
Q版人物的職業服裝又是什麼樣子呢?

5.2.1 制服的畫法

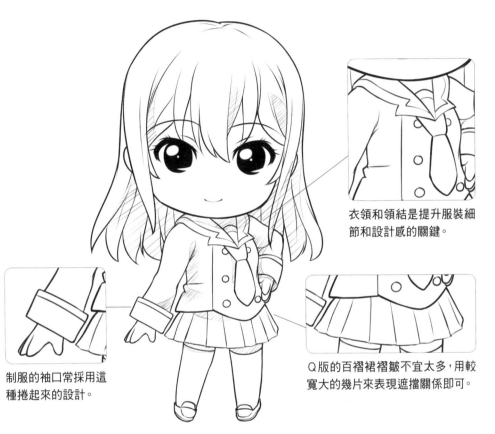

衣領和領結是提升服裝細
節和設計感的關鍵。

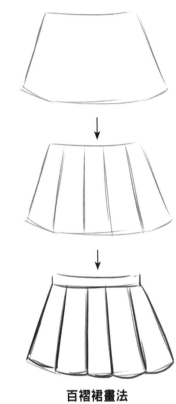

百褶裙畫法

先畫出上小下大的裙子外輪廓,
接著在中間分出褶皺,每格的寬
度大約均等。

制服的袖口常採用這
種捲起來的設計。

由於布料較硬,自然形成的褶皺較少。

Q版的百褶裙褶皺不宜太多,用較
寬大的幾片來表現遮擋關係即可。

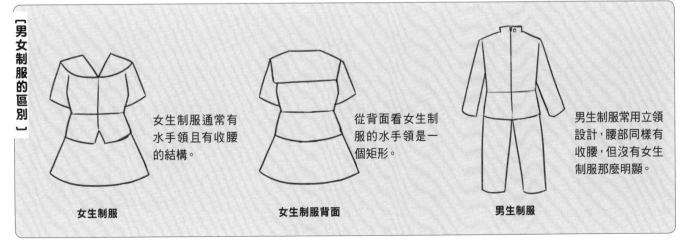

[男女制服的區別]

女生制服通常有
水手領且有收腰
的結構。

從背面看女生制
服的水手領是一
個矩形。

男生制服常用立領
設計,腰部同樣有
收腰,但沒有女生
制服那麼明顯。

女生制服　　　　**女生制服背面**　　　　**男生制服**

步驟案例──夏日學生制服

1 畫出衣領的形狀,用一條中線平分整個衣服。

2 根據中線畫出衣服的形狀,用矩形畫出袖口外翻的設計。

3 畫出裙子的草圖。先畫出整體輪廓再用線條分出褶皺。

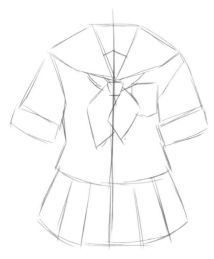

4 在衣服輪廓的基礎上畫出衣領和衣兜等細節。

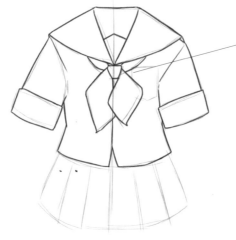

5 細化上衣時先不用畫花紋和褶皺等細節。注意在下擺中間有一個分叉。

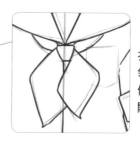

衣領上繫的是領結,畫的時候要注意遮擋關係。

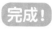
完成!

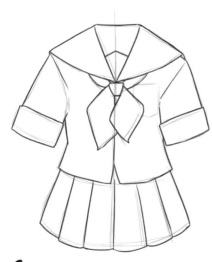

6 繼續細化裙子,分別畫出褶皺。

7 用細一點的筆畫出衣領和袖口的花紋,並畫出衣兜和領結上的褶皺。

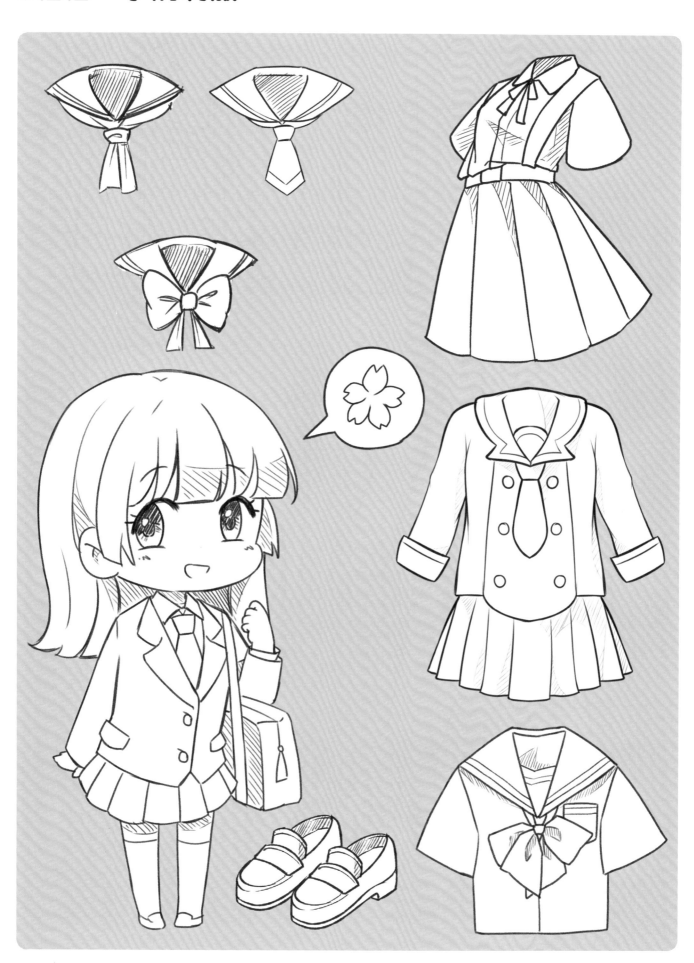

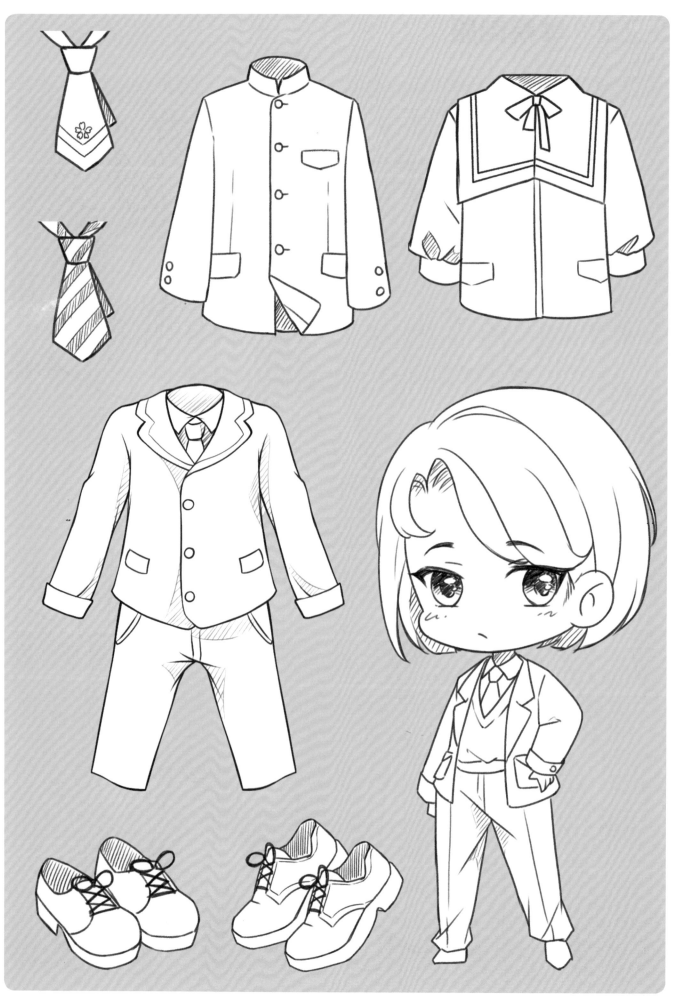

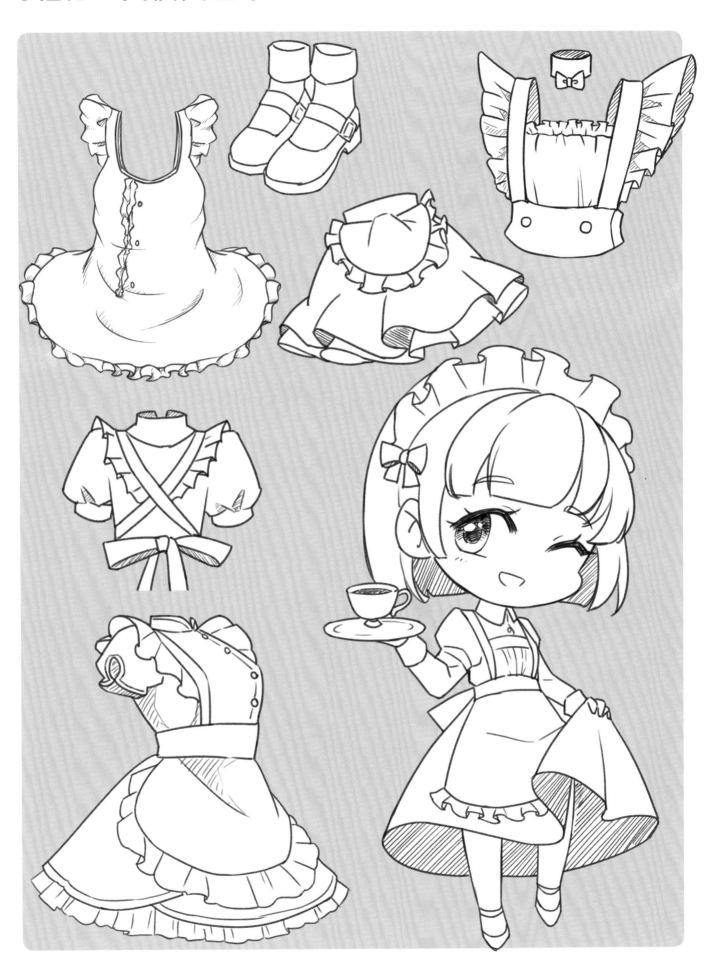

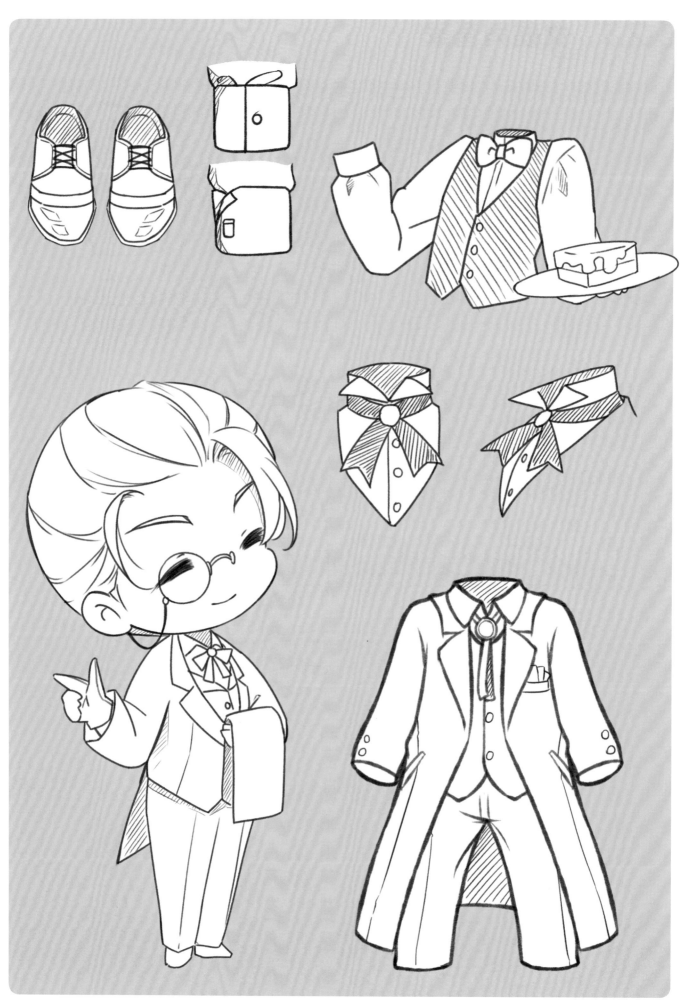

5.2.4 醫生與護士

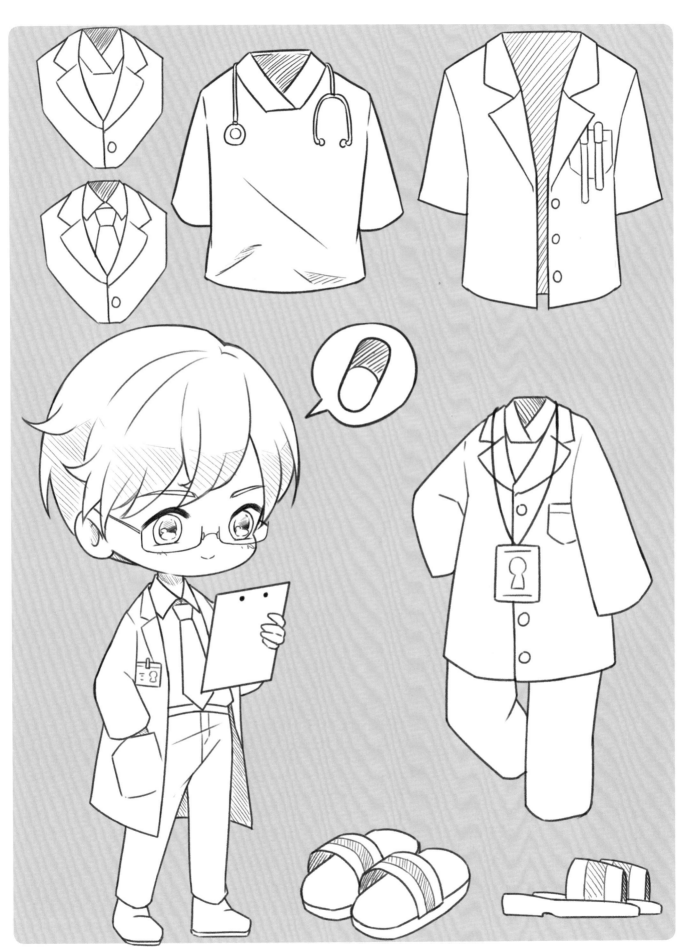

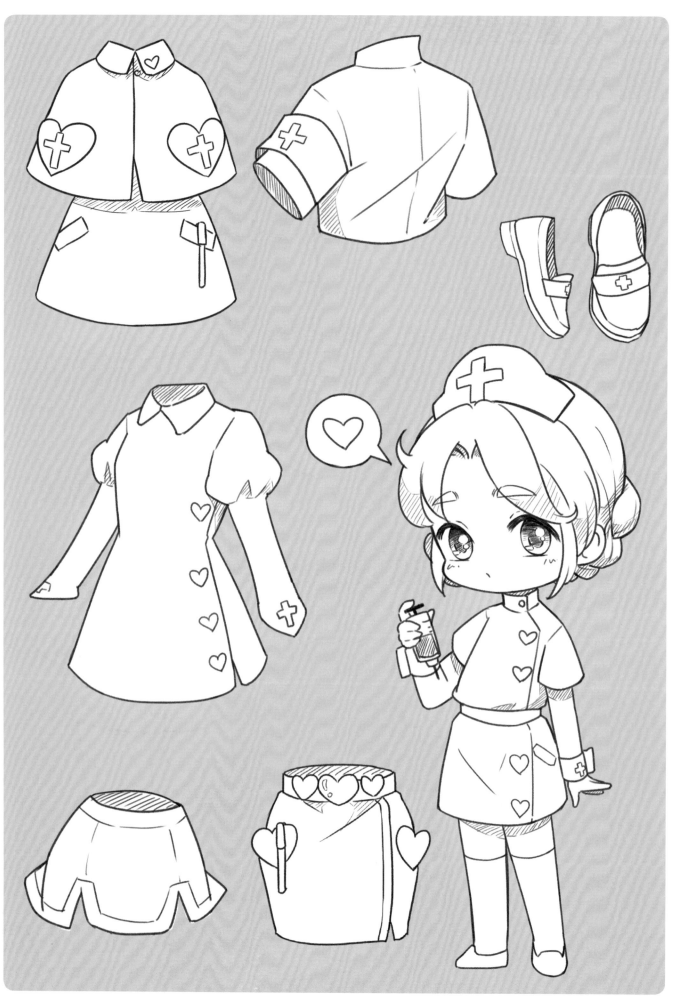

5.2.5 各種行業道具展示

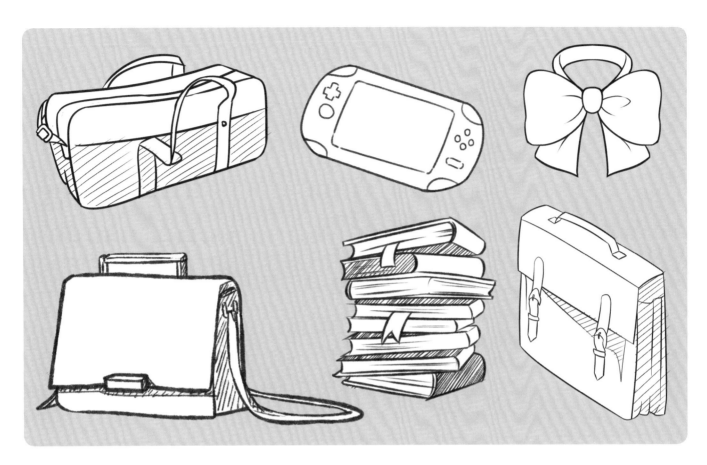

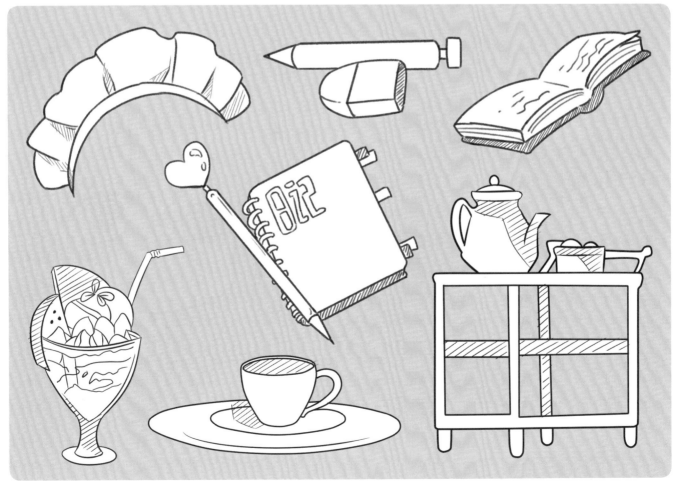

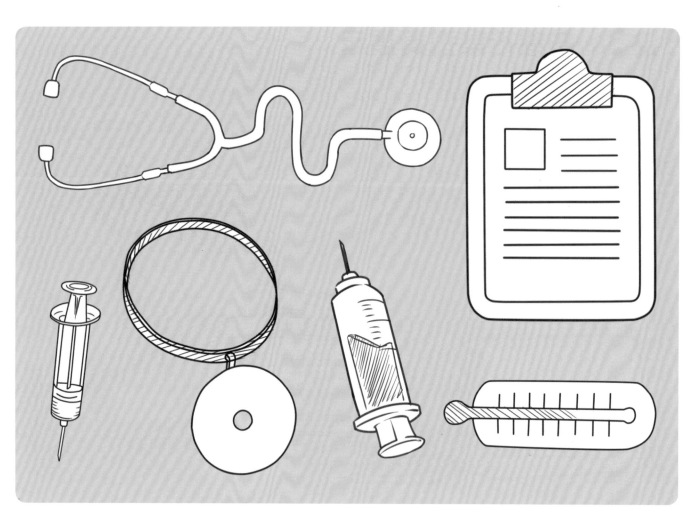

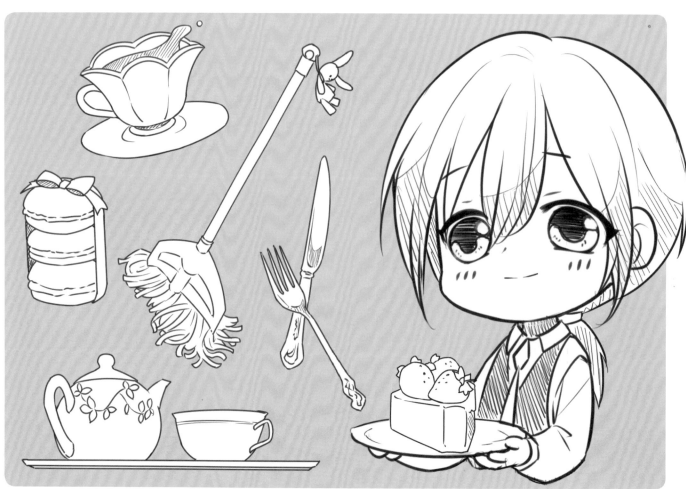

華麗的舞會服裝

華麗的禮服讓人嚮往已久,這樣的服裝穿在Q版人物的身上又是什麼樣的呢?

5.3.1 禮服的畫法

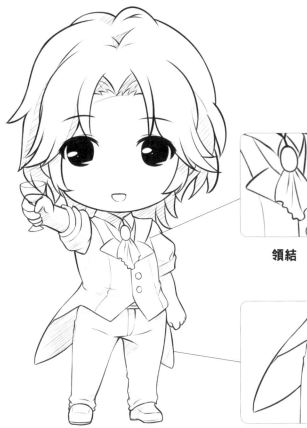

領結是男士晚禮服中較為複雜的裝飾,多為寶石與布料的結合。

領結

燕尾狀的上衣後擺是其不可或缺的特點。燕尾服是男性宴會服裝中重要的款式。

燕尾

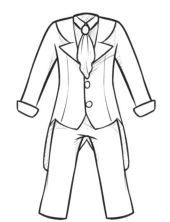
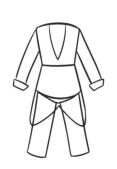

男士晚禮服

男士晚禮服以燕尾服為主,領口有明顯的領結。用幾何圖形概括後可以看出前短後長的設計,且腰部有收腰。

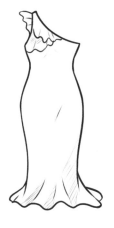
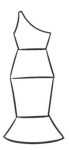

女士晚禮服

女士晚禮服是單肩連衣裙樣式,十分貼合身體曲線。概括成幾何圖形後可看出較高的腰線和臀部突出。

步驟案例——層層疊疊的蘿莉塔

1 畫出上衣的輪廓，用扇形概括出蘿莉塔的衣領。

2 根據中線畫出左右對稱的喇叭形裙擺。

3 根據中線的位置添加衣服細節結構，用弧線將裙子進行分層。

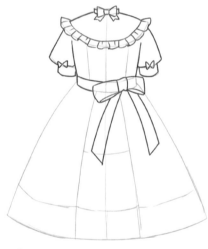

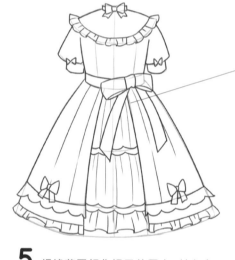

內層的裙子褶皺比外層的多，可以將兩者的材質做出區分。

4 細化出上衣的蝴蝶結和花邊，注意花邊要沿著衣領的弧度來畫。

5 根據草圖細化裙子的層次，並在左右兩邊的裙擺上添加對稱的蝴蝶結。

完成！

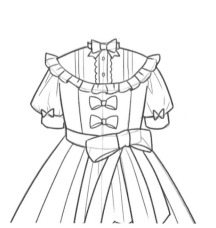

用細線條在花邊上畫出點綴的圓圈，做出鏤空的蕾絲質感。

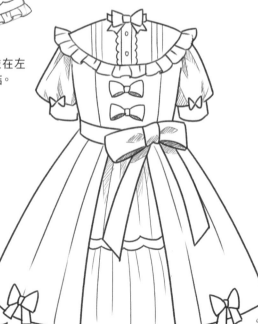

6 用更細的線條畫出上衣的裝飾，注意要將扣子和蝴蝶結畫在中線上。

5.3.2 華麗的晚禮服

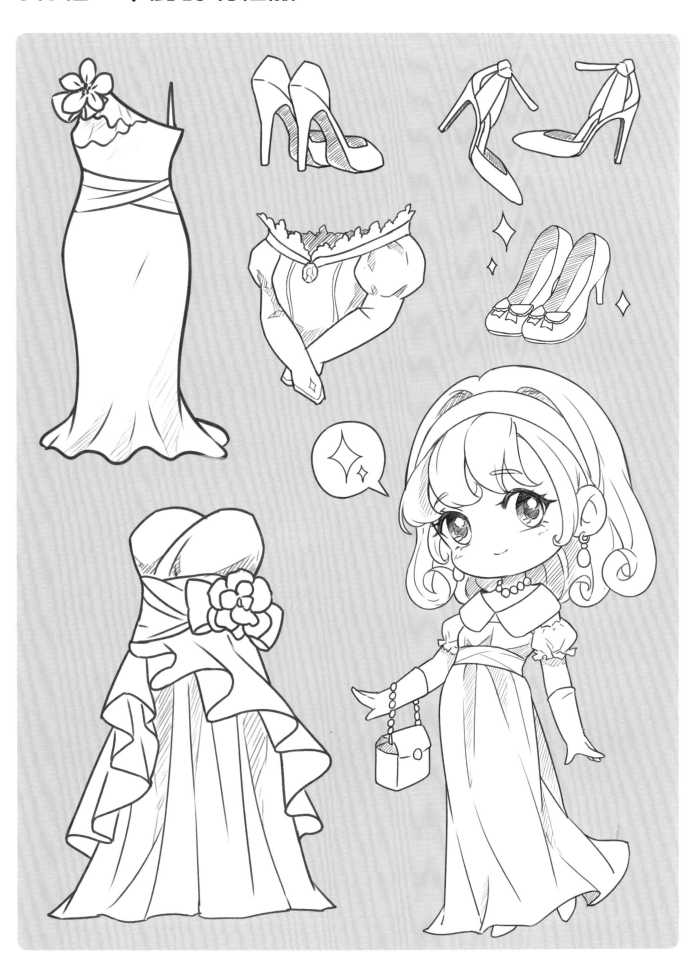

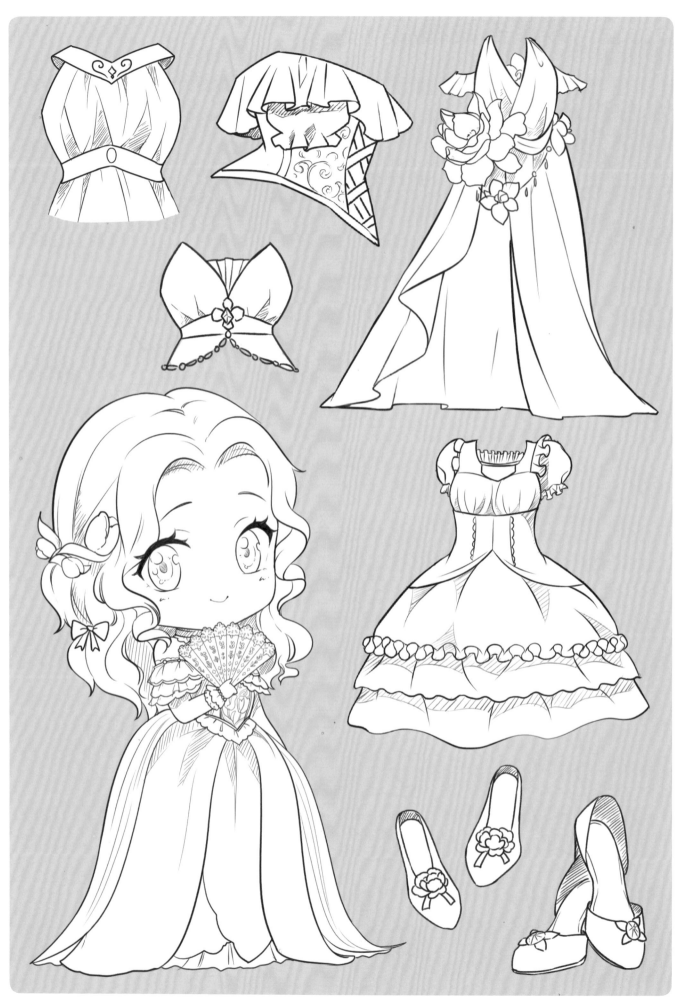

5.3.3 帥氣的西裝

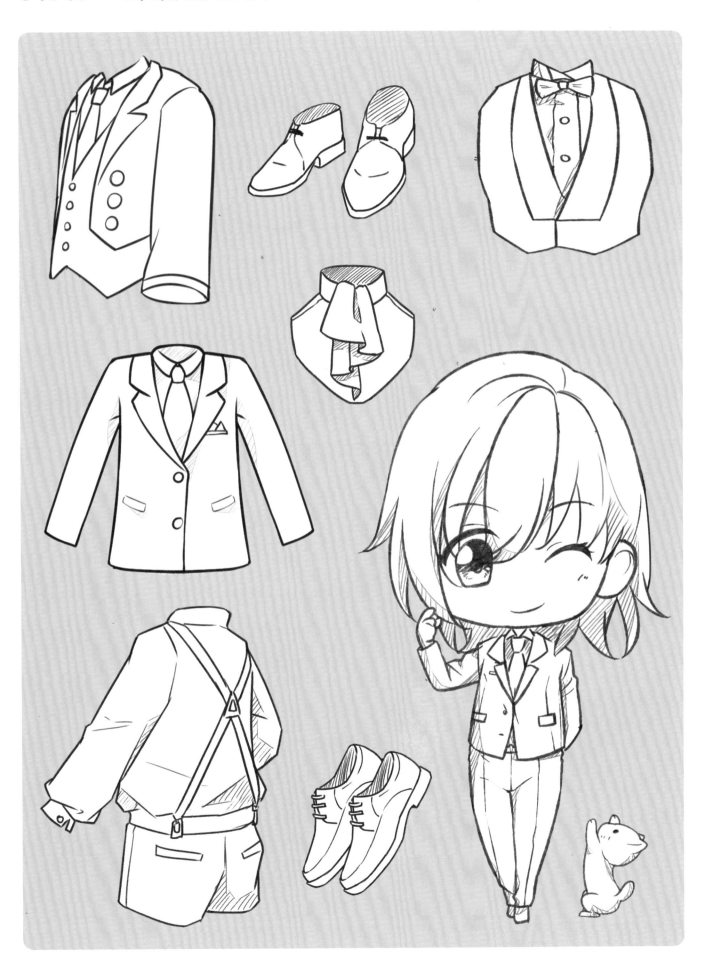

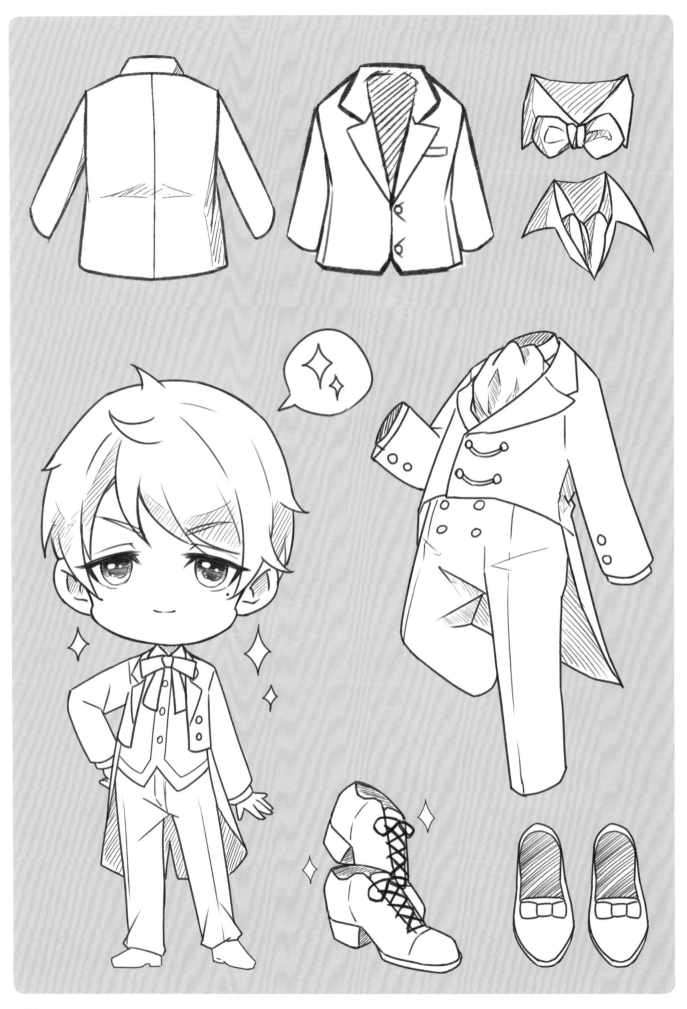

5.3.4　可愛的蘿莉塔

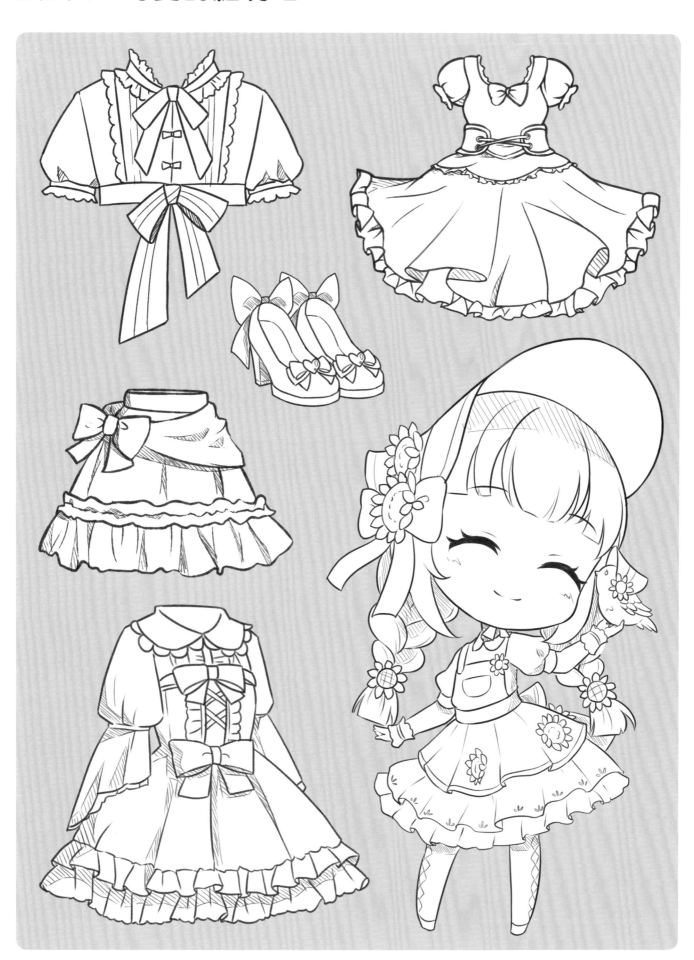

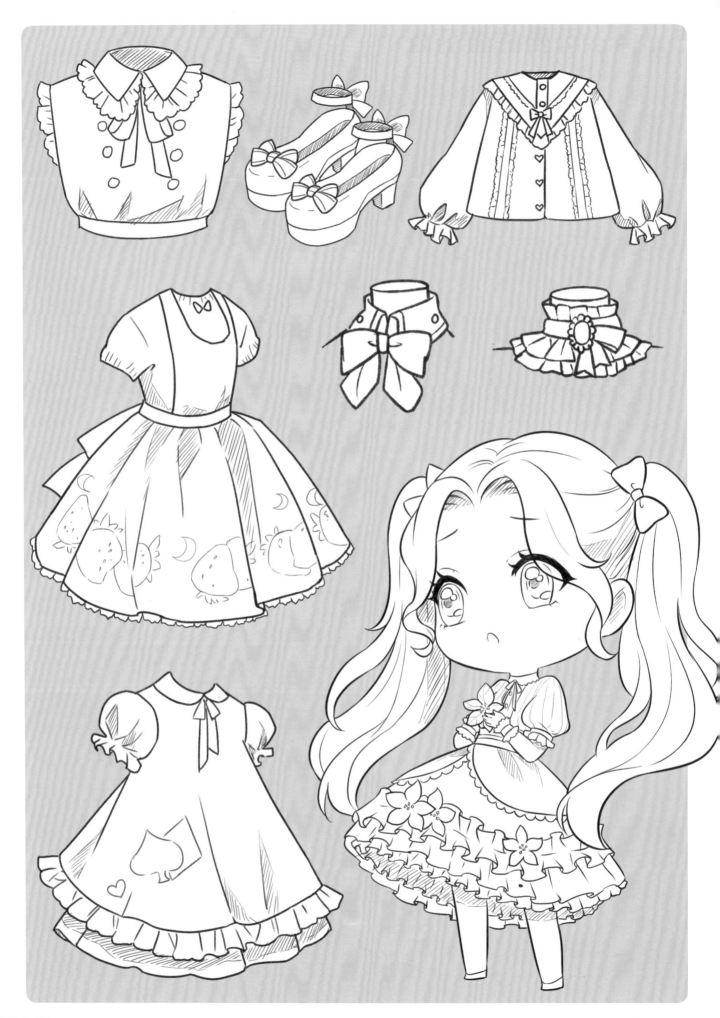

5.3.5 禮服類道具展示

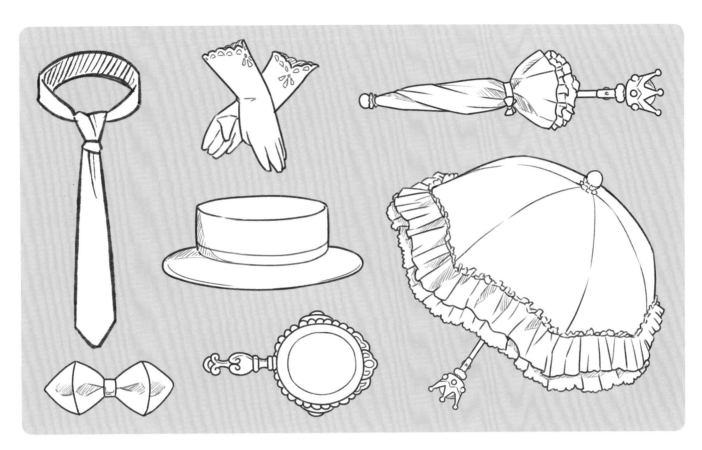

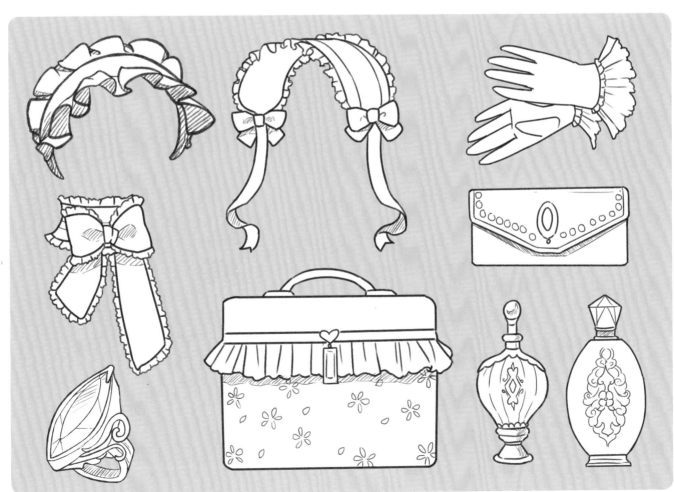

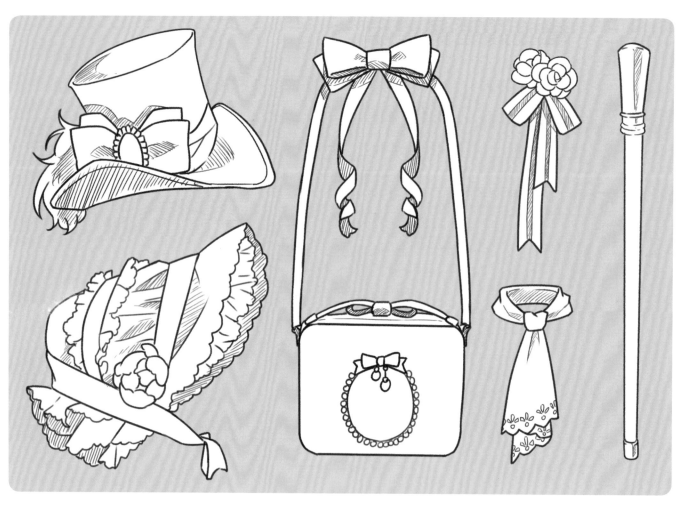

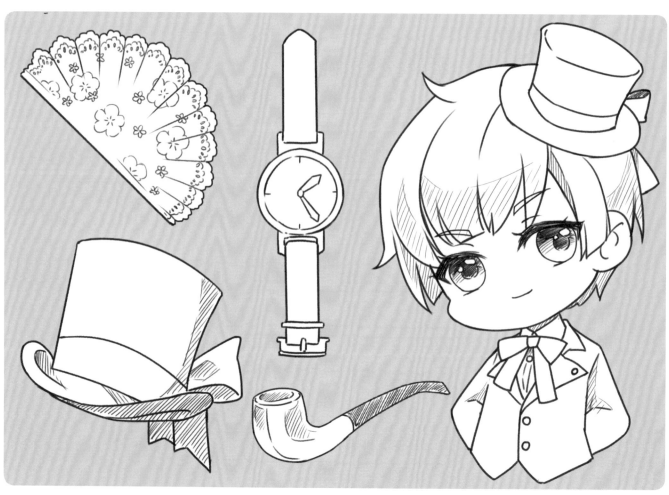

5.4 奇幻世界的魔法衣櫥

在動漫作品中經常會出現具有魔幻色彩的題材,人物的衣著風格與現代服飾差別很大,在設計這種風格的衣服時可以盡情地發揮想像。

5.4.1 奇幻類服飾的畫法

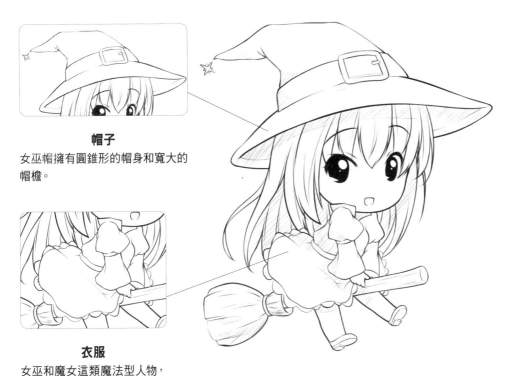

帽子
女巫帽擁有圓錐形的帽身和寬大的帽簷。

衣服
女巫和魔女這類魔法型人物,其服裝通常是柔軟的布料,繪製時,線條轉折要盡量柔和。

男法師袍
男法師袍的領子很高,胸口、袖子為長方形,下擺為圓錐體。

女法師袍
女法師袍為圓錐形,領口處有繩帶加以固定。

【奇幻世界中的不同道具】

在奇幻世界中,不同身分、職業的人都有著非常鮮明的特徵,把握好這些特徵會讓我們的人物設定更加明確。

巫師帽
女巫和魔女這類人物總是搭配著這種尖尖的帽子。

戰士之劍
鋒利且厚重的冷兵器是戰士類人物的標配道具。

精靈靴子
在設計精靈類角色時總少不了自然元素,例如昆蟲翅膀。

步驟案例──星空法師斗篷

1 先畫出斗篷的領子，並用圓形來表示領子中心的裝飾。

2 根據中線畫出左右對稱的輪廓，下擺向外張開。

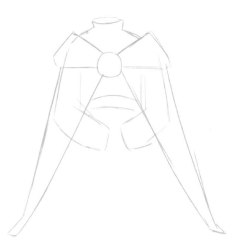

3 畫出內部衣服的形狀，注意被斗篷擋住的部分也要畫出來。

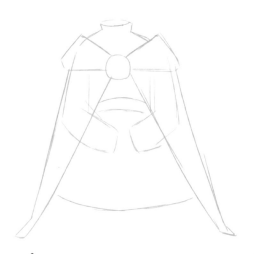

4 用一條弧線表示裙子的邊緣，弧線越靠下，裙子就越長。

5 翹起的巫師帽可以概括為一個扭曲的8。

6 兩端用弧線連接起來。

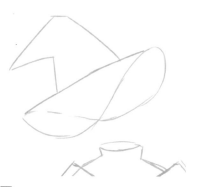

7 在弧線中間畫出尖尖的帽頂。

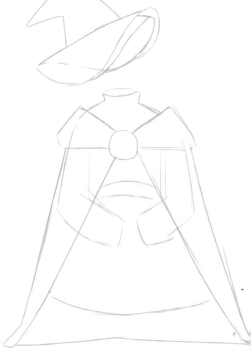

8 沿著巫師帽的邊緣畫出內層形狀。

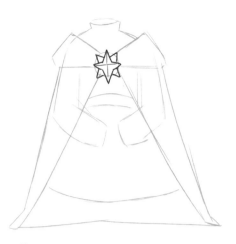

9 用兩個交叉的四芒星畫出胸口的星星裝飾。

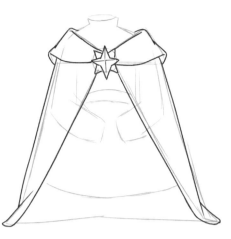

10 勾出斗篷的邊緣，轉折處用圓潤的弧線表現。

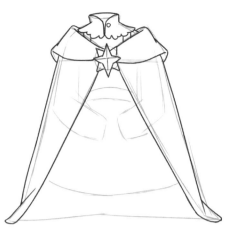

11 根據衣服的形狀畫出衣領，並將邊緣畫成大小不一的波浪形。

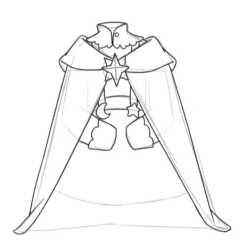

12 細化袖子和背帶。背帶的上下兩端通過透視要連接在一起。

13 用弧線畫出裙子和下擺的邊緣。

下擺由兩條線交叉組成，可以表現出斗篷的厚度。

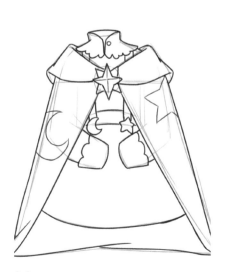

14 用更細的線條畫出斗篷上的星星和月亮圖案。

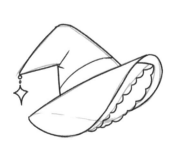

15 勾出帽子的細節，並用更細的線條畫出緞帶和內層的花邊。

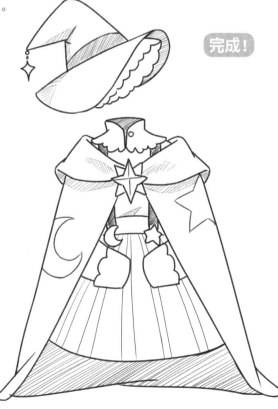

完成！

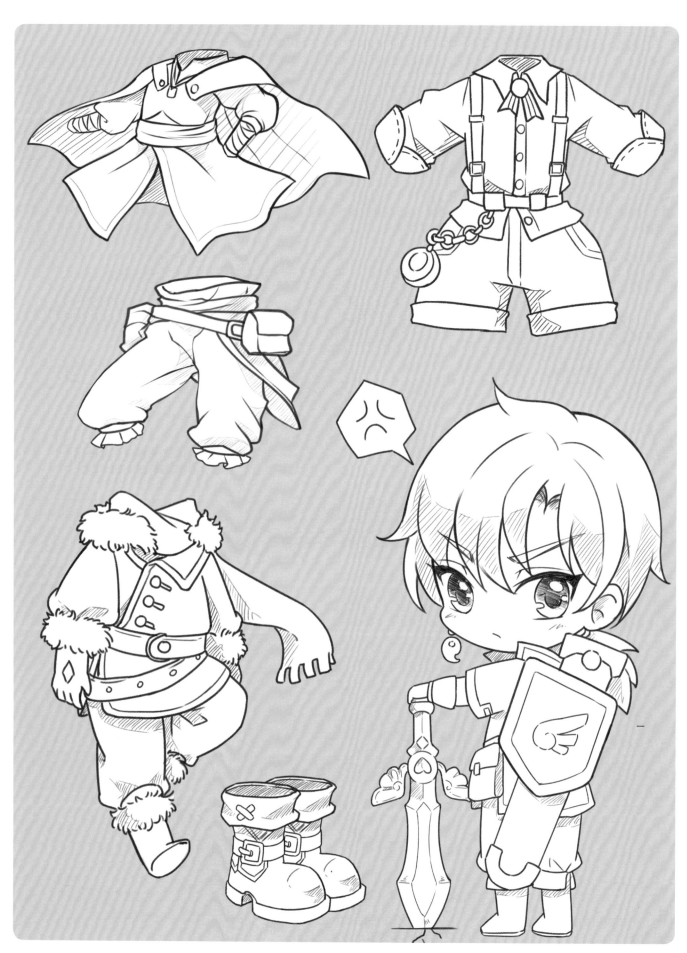

5.4.3 魔法少女裝

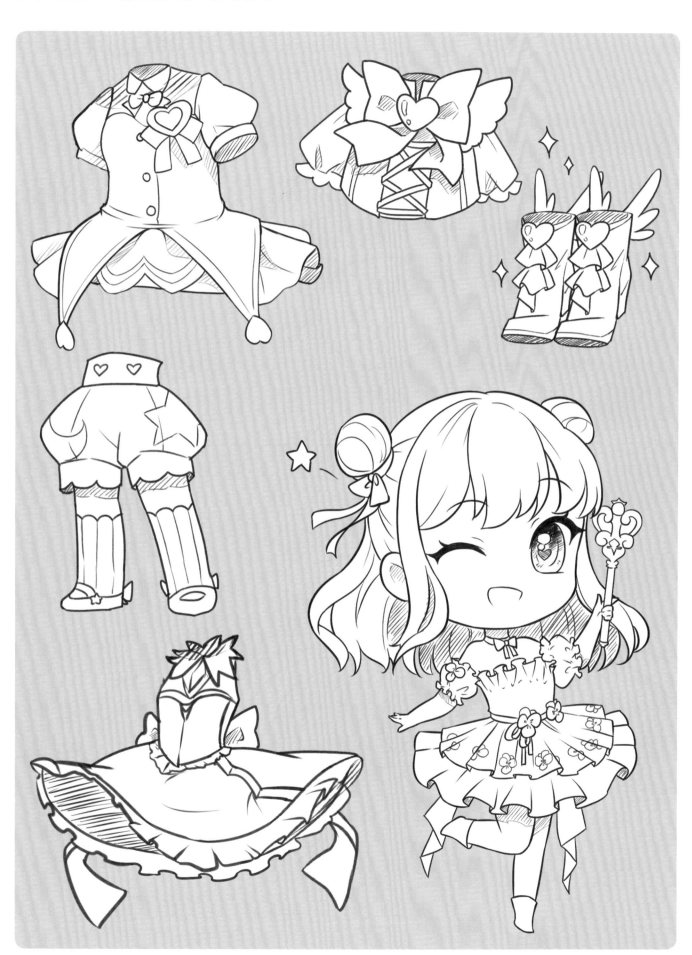

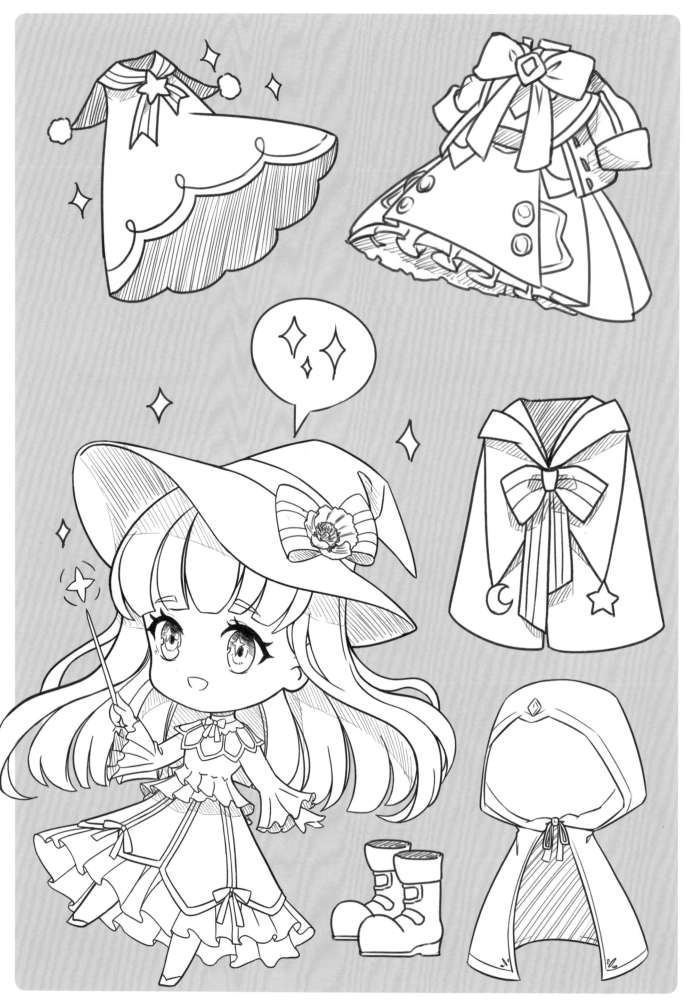

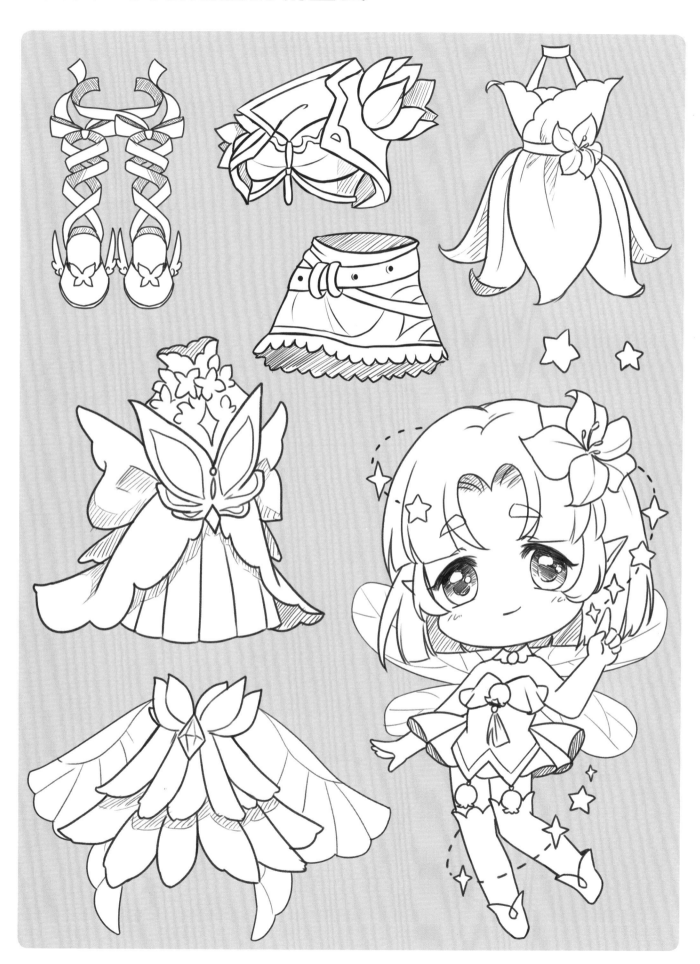

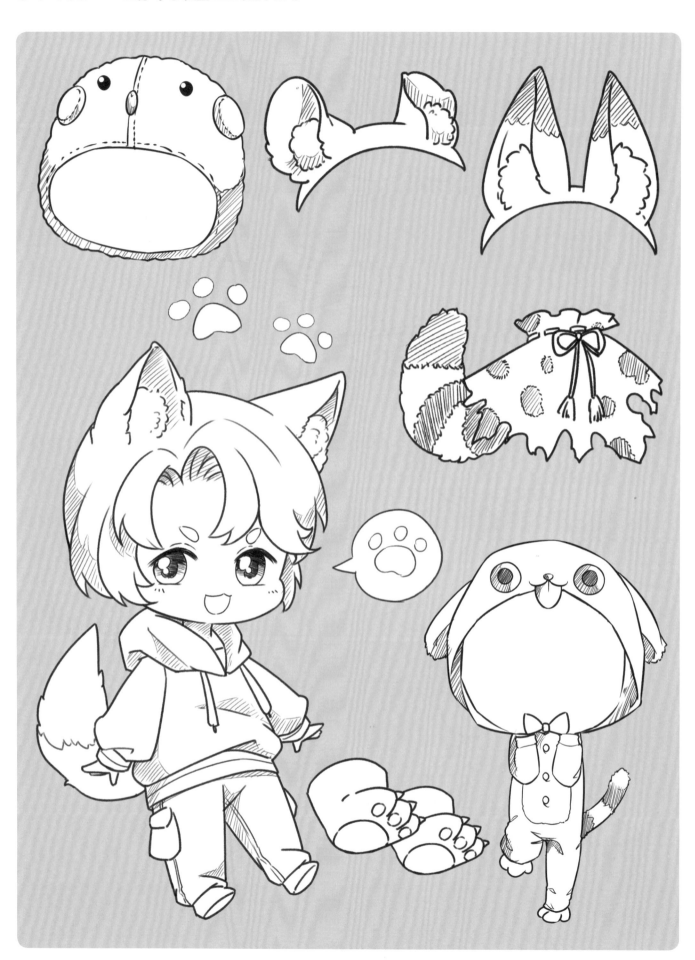

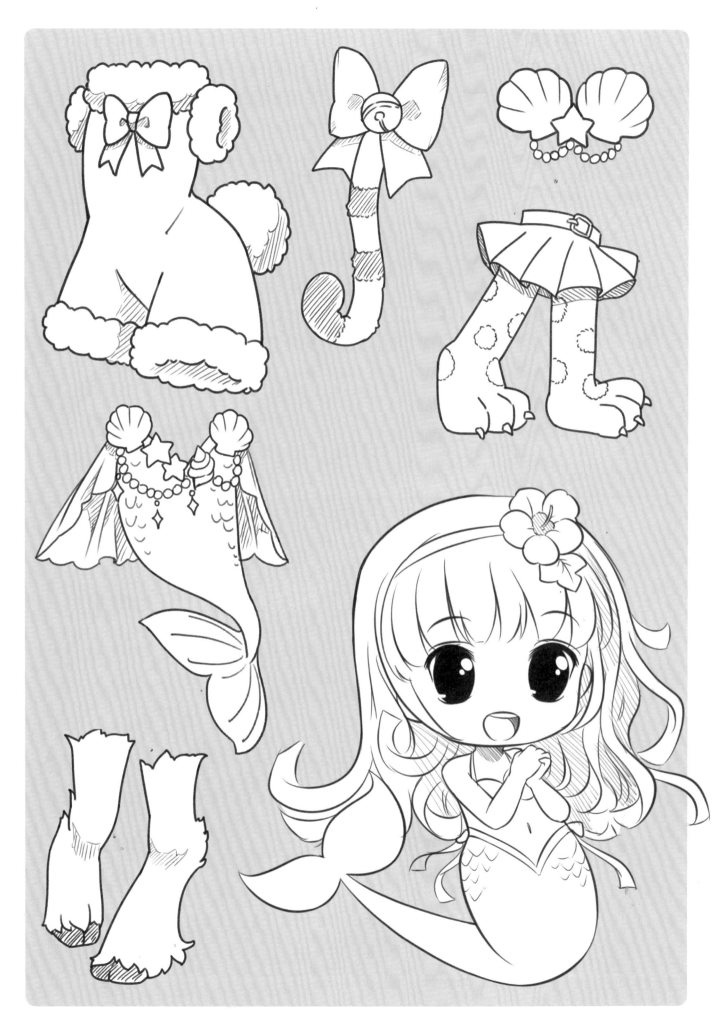

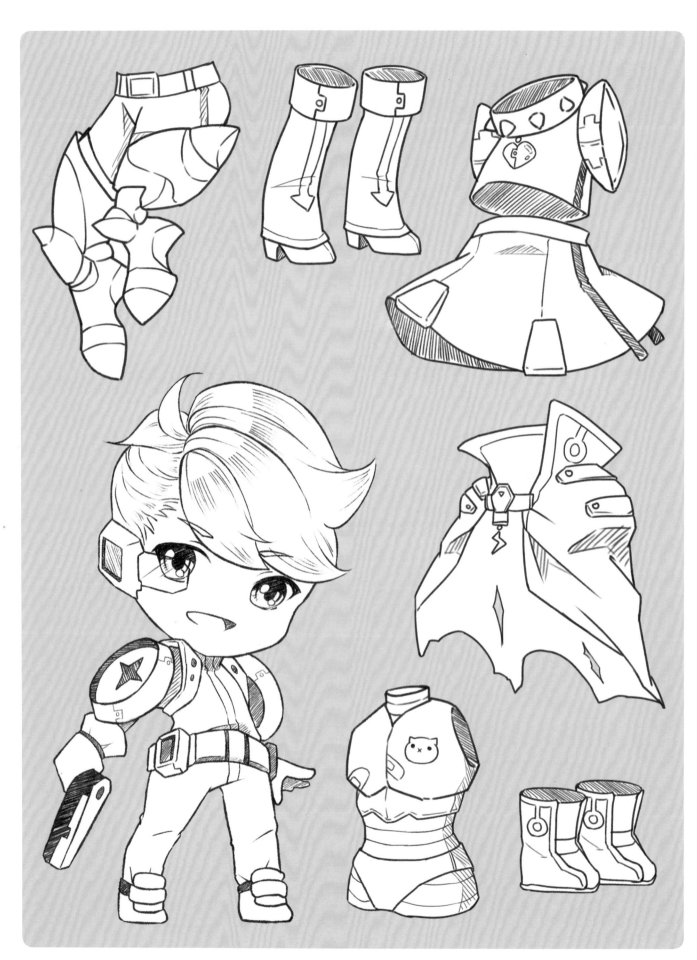

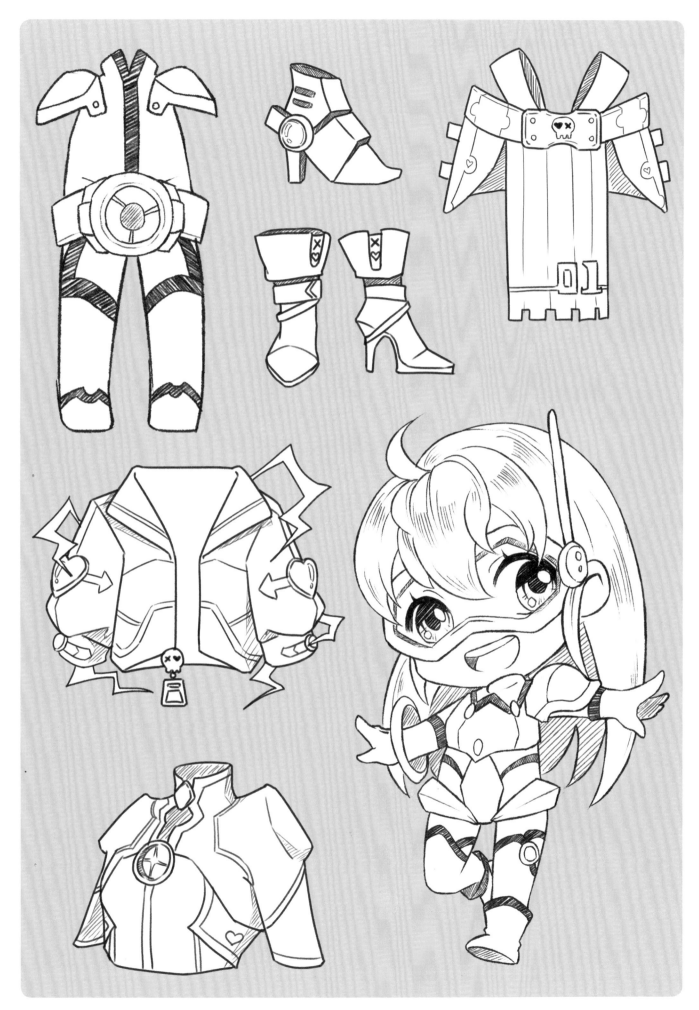

5.4.7 奇幻類道具展示

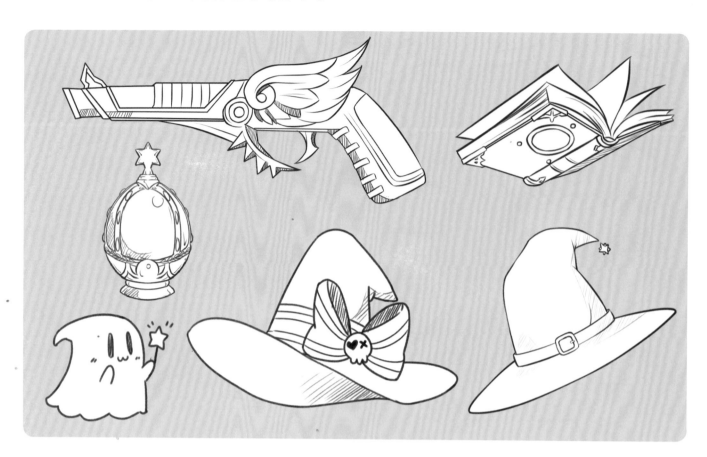

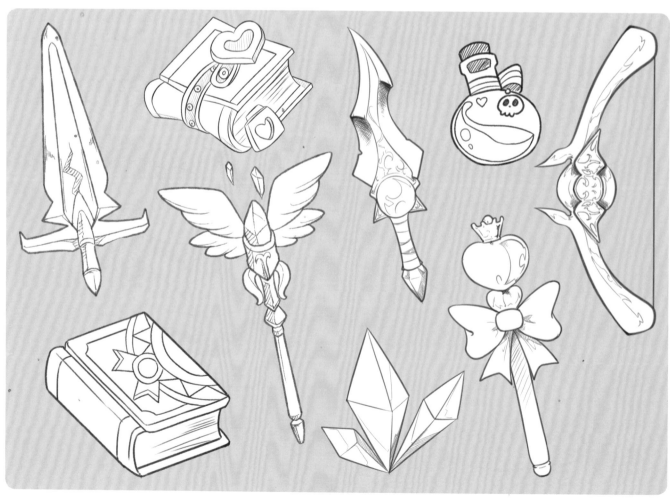

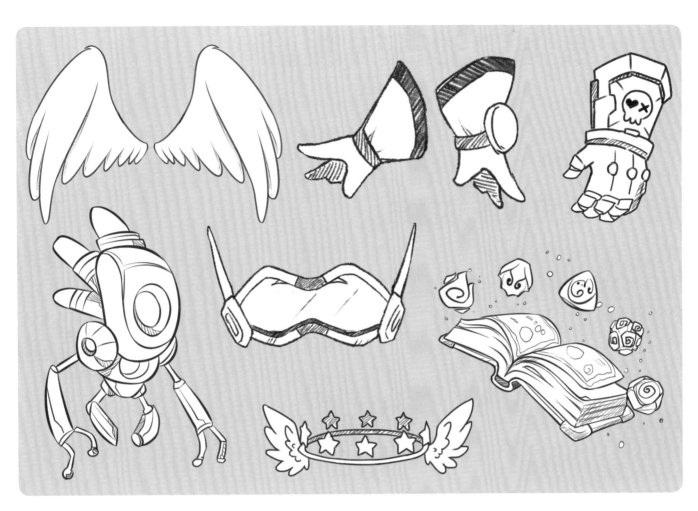

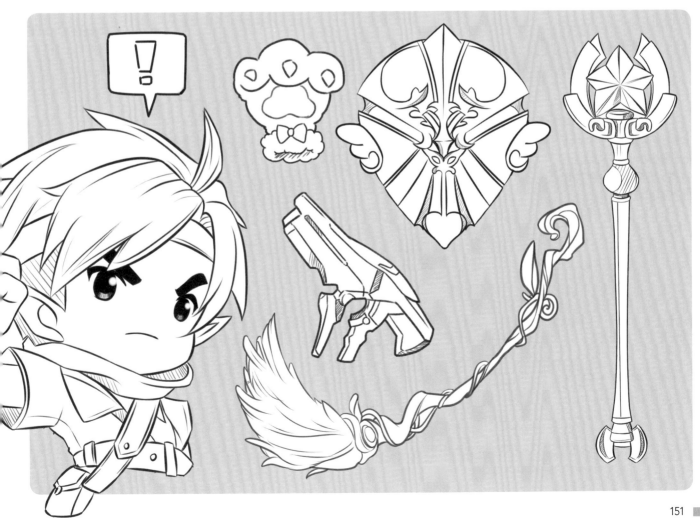

時光長河中的古風服飾

寬鬆的古代服飾多由大塊的布包裹在身上，布料間有明顯的層次關係。
因為寬衣長袍的垂墜感強，故顯得十分飄逸。

5.5.1 古風服飾的畫法

腰帶

腰帶多為繫帶的外露樣式，既能固定衣服也是裝飾的一部分。

袖子

古代服裝的袖口大多敞開，寬大的袖子下垂形成袖擺，繪製Q版時會刻意將袖擺畫得大些。

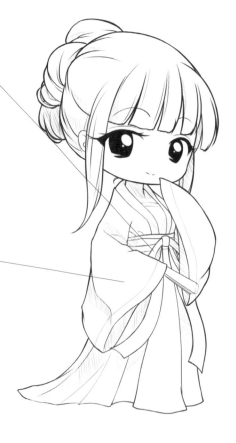

曲裾

繪製秦漢時期人物常用的款式。

齊胸襦裙

繪製唐代人物常用的款式。

褙子

宋朝流行的款式。

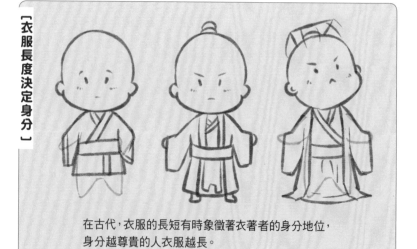

[衣服長度決定身分]

在古代，衣服的長短有時象徵著衣著者的身分地位，
身分越尊貴的人衣服越長。

旗裝

清朝的服裝，旗袍的前身。

步驟案例——仙氣飄飄的襦裙和大袖衫

1 畫出齊胸襦裙胸前的形狀，注意邊緣和中間的綁帶要畫成弧線。

2 畫出齊胸襦裙的上衣結構，注意兩邊袖子要一樣長。

手肘處的袖子線條會出現交叉。

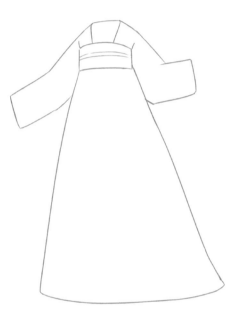

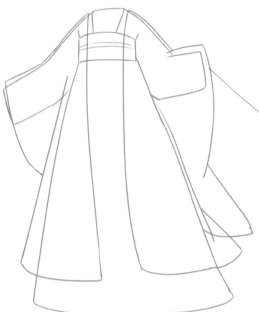

窄

寬

從肩頭到袖口，大袖衫和襦裙的距離從窄到寬進行變化。

3 將部分裙子輪廓概括成一個喇叭形。

4 在齊胸襦裙外添加大袖衫的輪廓，大袖衫的邊緣要和襦裙邊緣有一定的距離。

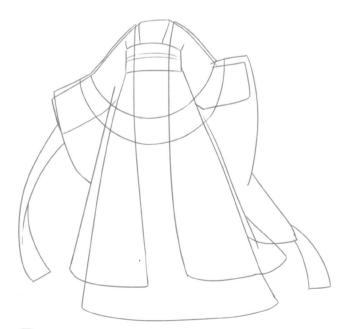

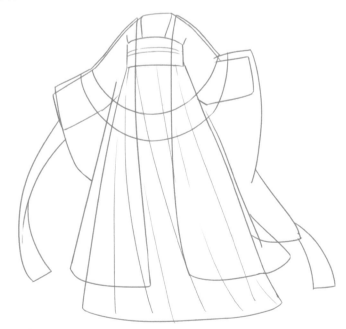

5 用兩條半圓形的弧線畫出披帛的形狀，讓兩端相交在手肘處，並畫出垂下的披帛。

6 畫出裙擺的大致走向，所有的裙擺褶皺方向要保持一致。

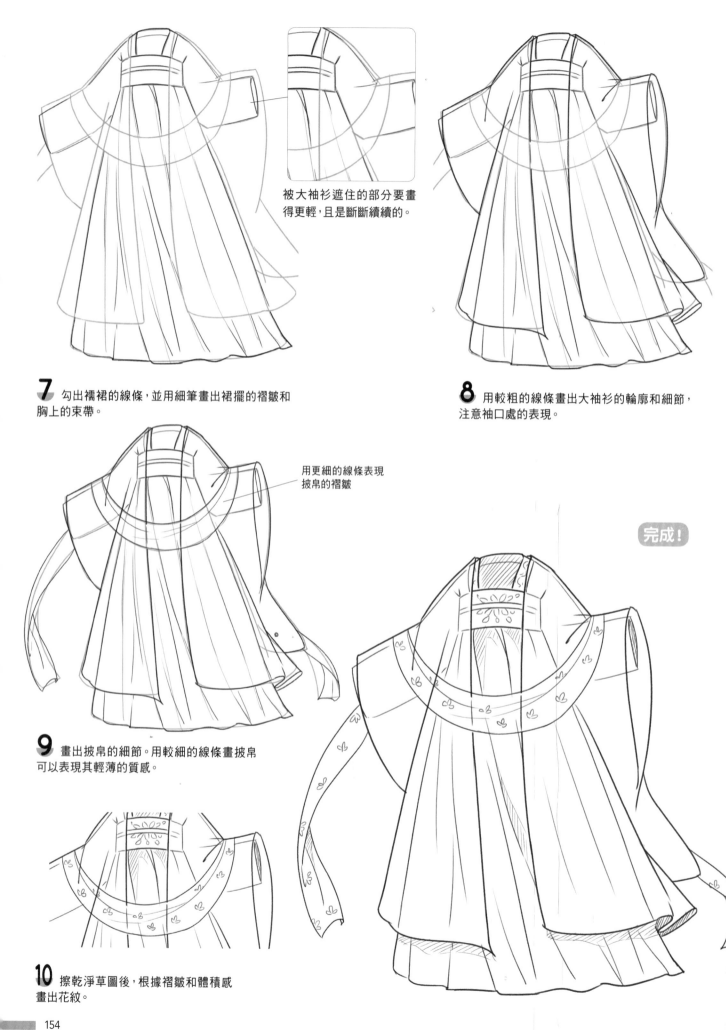

被大袖衫遮住的部分要畫得更輕,且是斷斷續續的。

7 勾出襦裙的線條,並用細筆畫出裙擺的褶皺和胸上的束帶。

8 用較粗的線條畫出大袖衫的輪廓和細節,注意袖口處的表現。

用更細的線條表現披帛的褶皺

完成!

9 畫出披帛的細節。用較細的線條畫披帛可以表現其輕薄的質感。

10 擦乾淨草圖後,根據褶皺和體積感畫出花紋。

5.5.2 衣袂飄飄的漢服

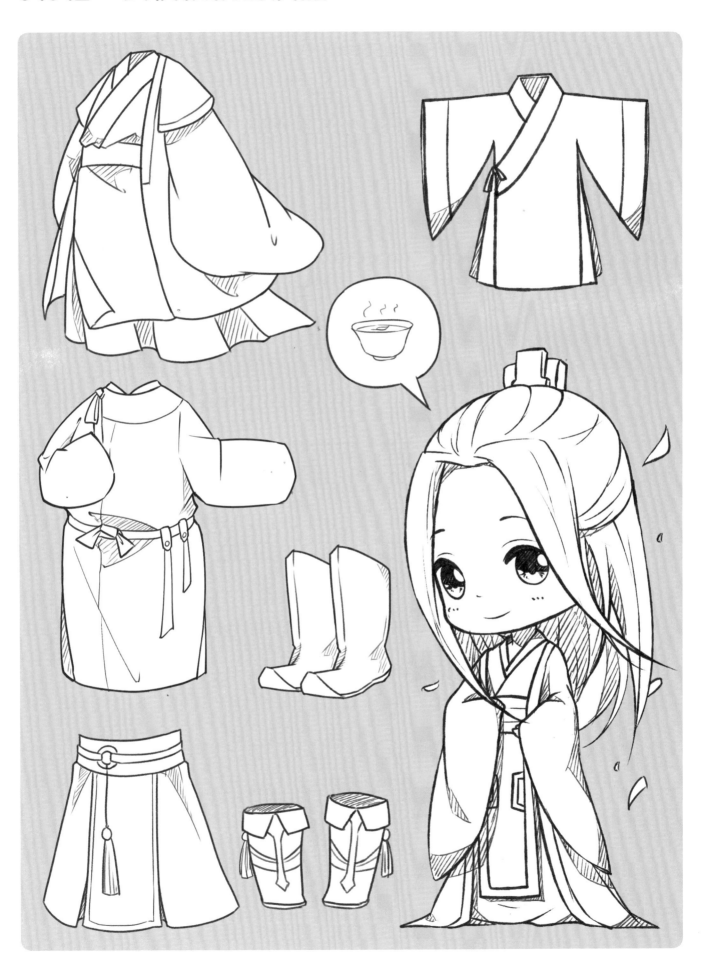

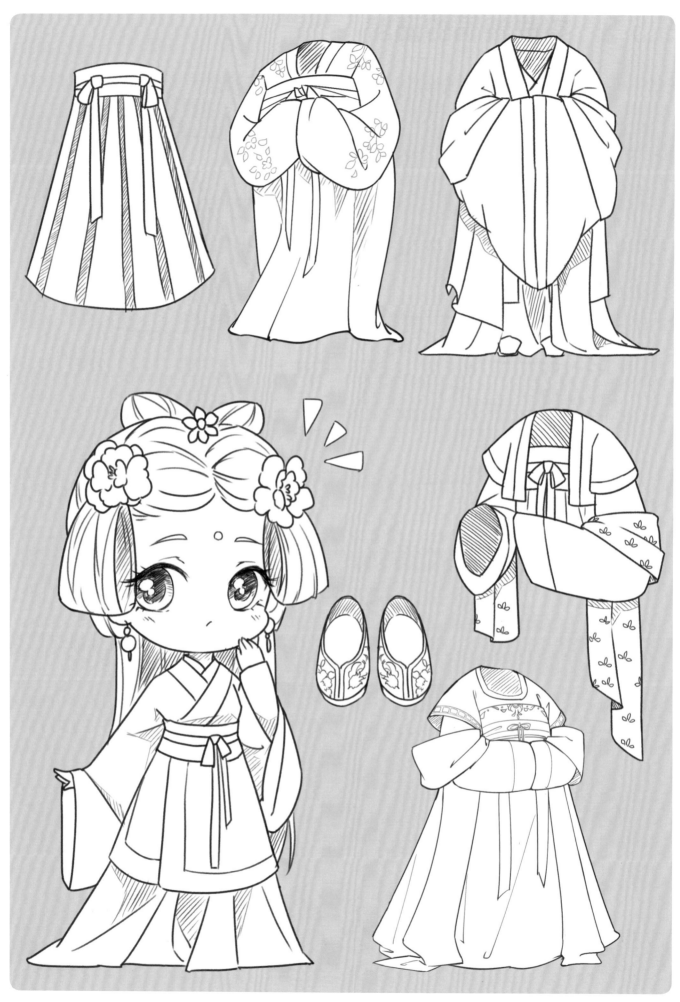

5.5.3　華麗的鑲邊旗裝

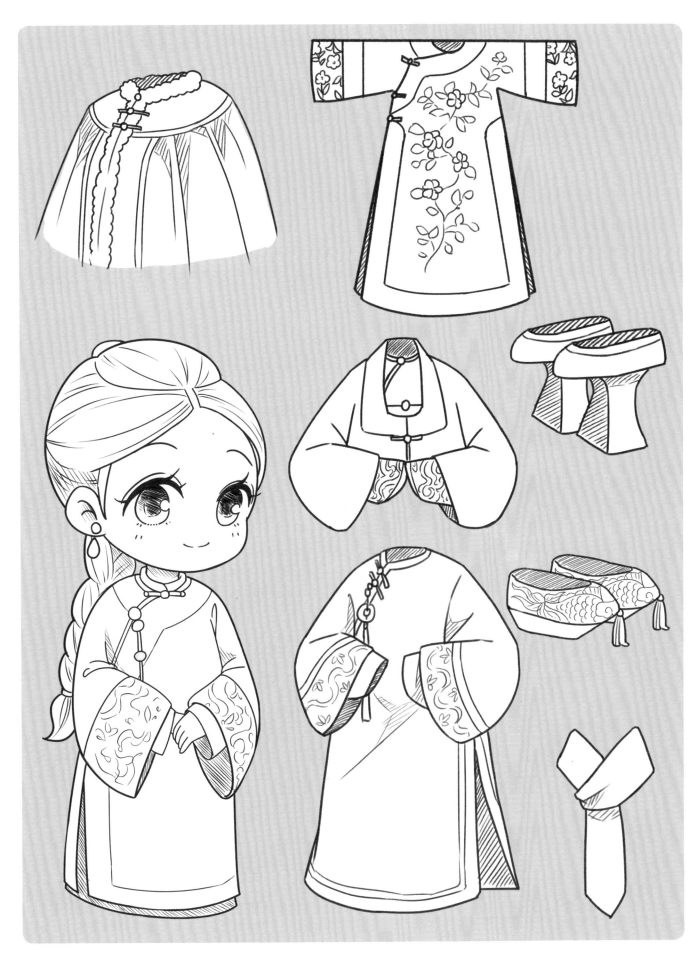

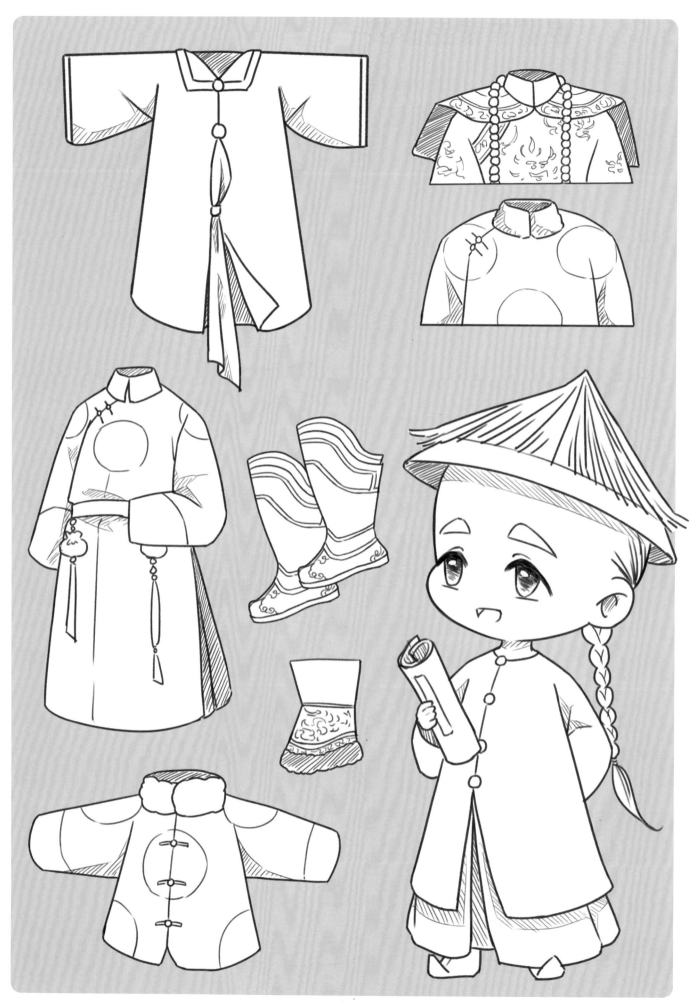

5.5.4 民國女性的服裝

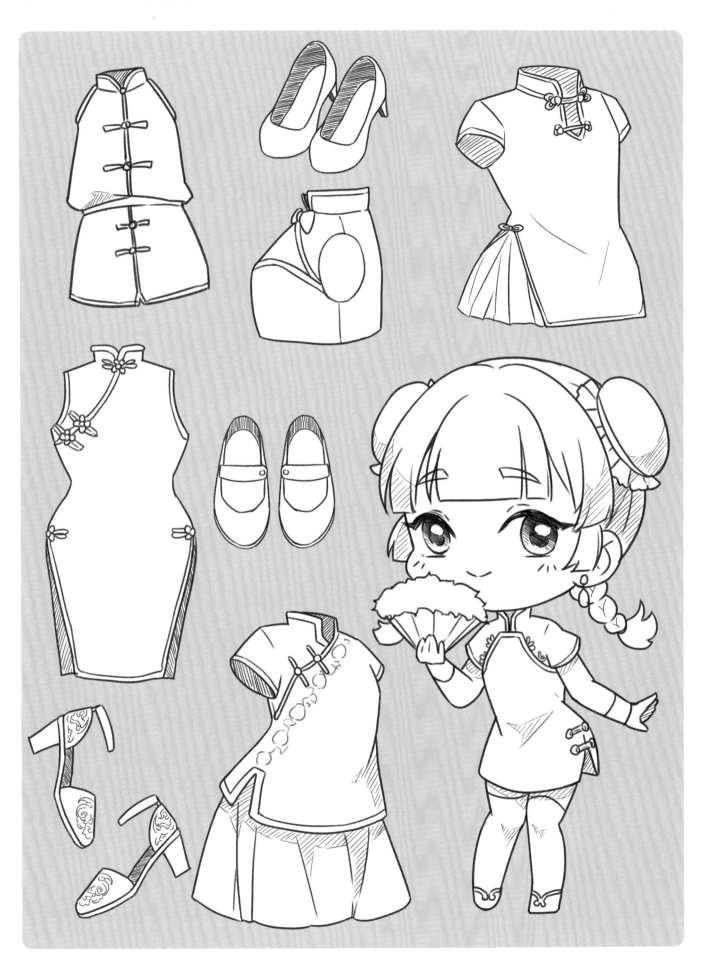

5.5.5　民國男性的服裝

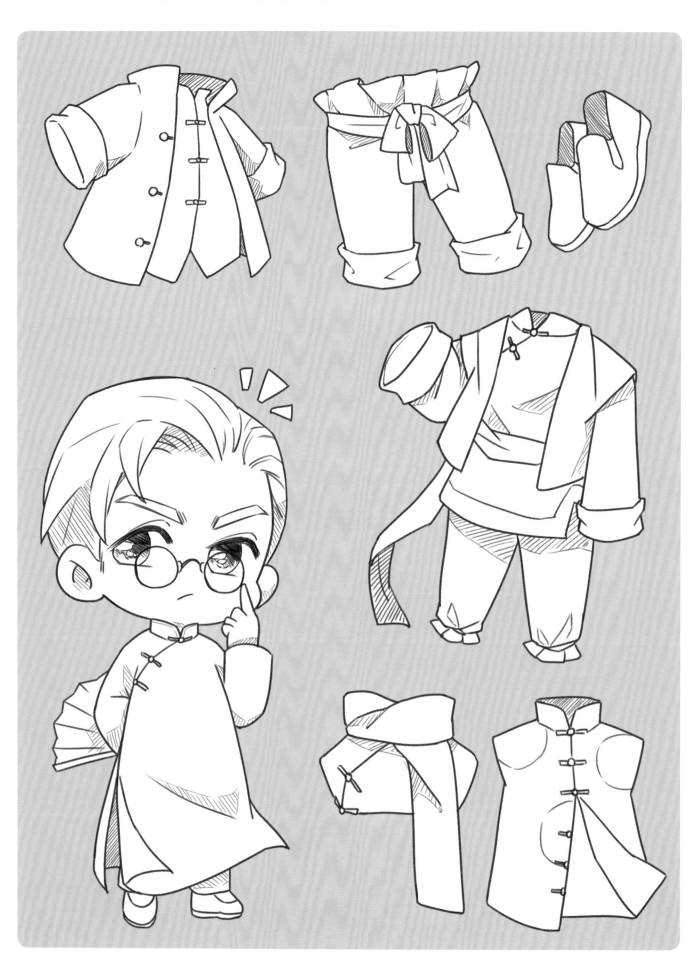

5.5.6 古風道具展示

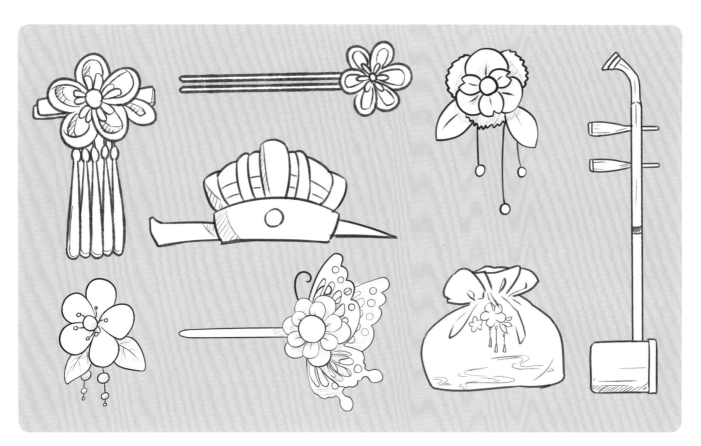

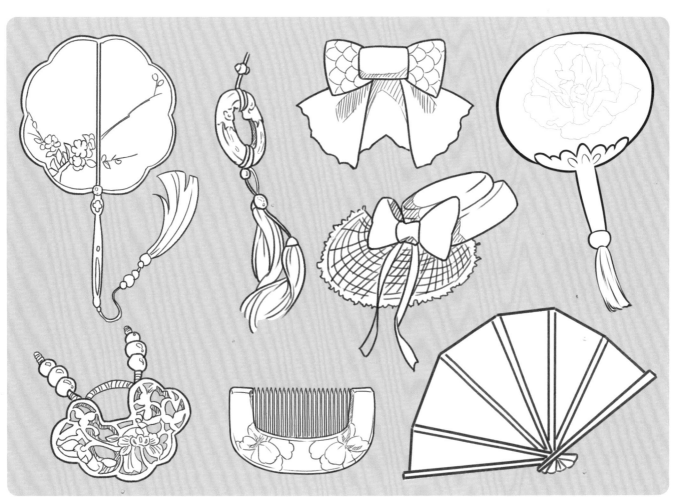

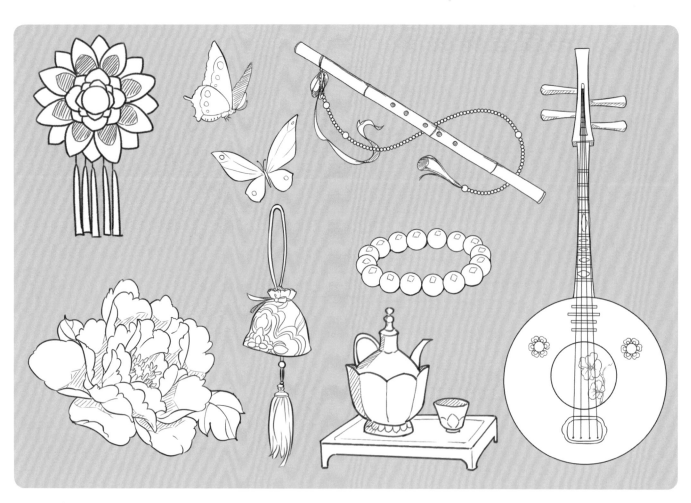

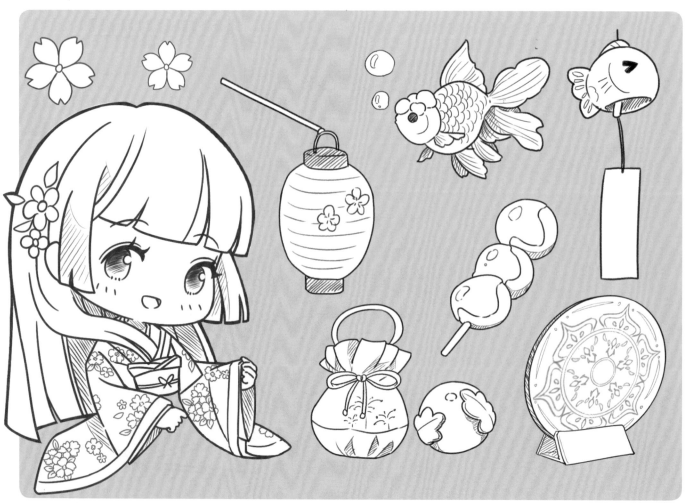

畫出好看的構圖和場景

想畫出一幅完整的Q版漫畫，光會畫人物是不夠的，構圖和場景
也必不可少。那麼，什麼樣的構圖和場景才能為作品添彩呢？

構圖的基本原理

掌握人物的位置和背景元素的基本擺放原理，是學會構圖的第一步！

6.1.1 基礎的構圖理論

鏡頭的運用

全景

人物位於九宮格中部，完整展示全身，突顯人物的整體設定。

中景

只表現上半身細節，頭部佔九宮格一半以上面積，常用於突出主要人物。

近景

九宮格中幾乎只有人物頭部，突出人物傳神的表情。

通過形狀來構圖

三角形構圖

三角形被認為是最穩固的結構。將主要內容放在三角形內，會使畫面看起來更加平衡。

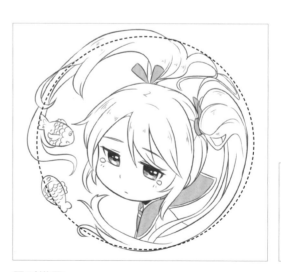

圓形構圖

圓形構圖讓人覺得完美柔和，沒有鬆散的感覺。繪畫時可以利用圓形的背景進行構圖。

通過線條來構圖

S形構圖

曲線看起來比直線更柔和、更有空間感。可以運用畫面中的人物姿態、頭髮飄動等構成S形曲線,讓畫面更具流動性。

分割線構圖

在畫面上設置一個明顯的物體,將畫面分割成兩個部分,讓畫面更有視覺衝擊力和動感。

元素的放置

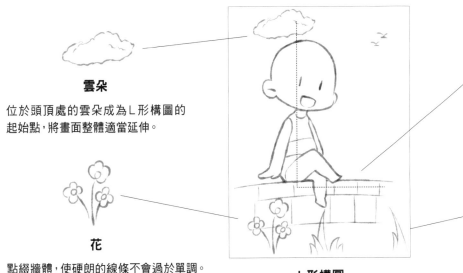

雲朵

位於頭頂處的雲朵成為L形構圖的起始點,將畫面整體適當延伸。

圍牆

牆體構成L形構圖的底部,自然與地面元素相融合。

花

點綴牆體,使硬朗的線條不會過於單調。

草

與花的圓潤不同,小草的不規則形狀進一步改善了牆體的古板線條。

L形構圖

人物完整且在相對居中的位置,頭頂的雲朵和下方的圍牆自然形成L形構圖。

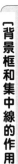

[背景框和集中線的作用]

用背景框和帶有集中線效果的圖案,把觀看者的視線引向畫面的視覺中心。

步驟案例──三角形居中構圖

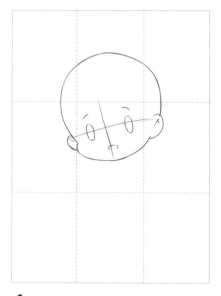

1 將人物的頭部放在九宮格中間靠上的位置,讓臉部處於正中心的一格。

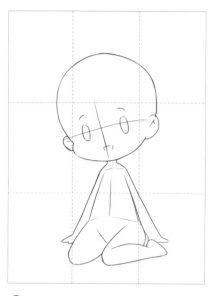

2 畫出「鴨子坐」的姿勢,讓身體形成一個穩定的三角形,畫面上方的留白要多於下方。

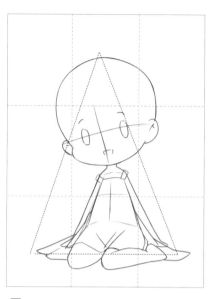

3 畫出衣服的形狀,讓畫面的三角形更加明顯。

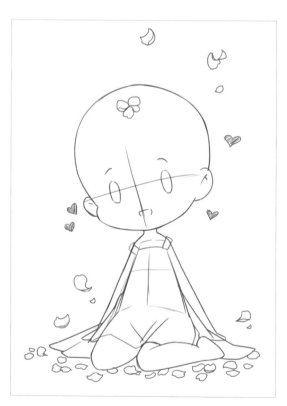

4 在周圍添加裝飾元素,注意不要破壞原本的構圖形狀。

5 細化人物,用簡單的排線平衡畫面中的色調。

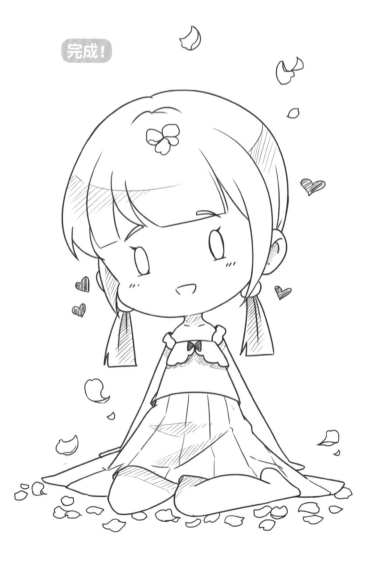

完成!

6.1.2　常見的構圖展示

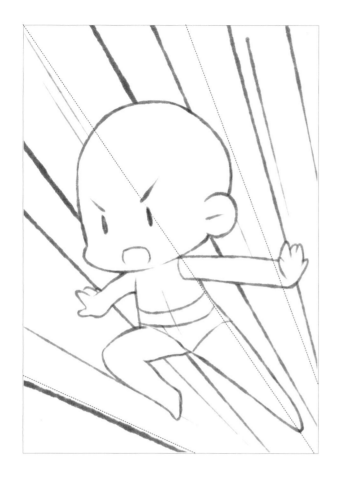

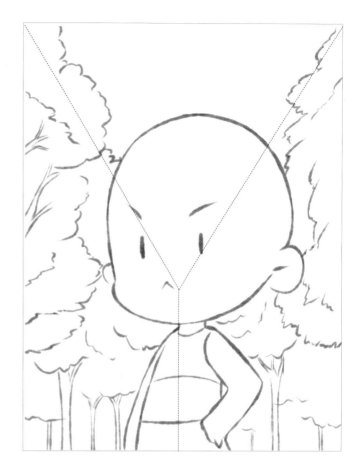

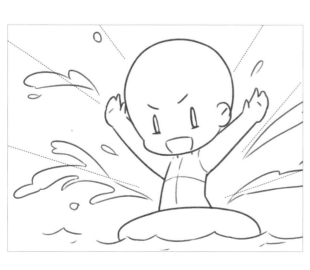

雙人和多人構圖

單人的構圖很簡單，可是人一多起來就讓人有些手足無措了。
那麼雙人和多人的構圖又有哪些講究呢？

6.2.1 雙人和多人構圖的基礎知識

● 動態對雙人構圖的影響

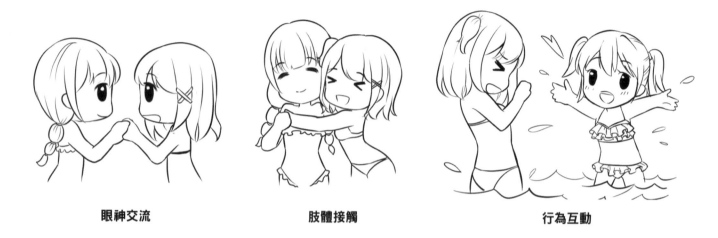

眼神交流　　　　　　　　　　肢體接觸　　　　　　　　　　行為互動

互動是雙人組合中很重要的關鍵，合理的互動會讓畫面更加新穎有趣，人物的身分也能在互動中體現出來，還能凸顯主題。

● 雙人構圖的空間關係

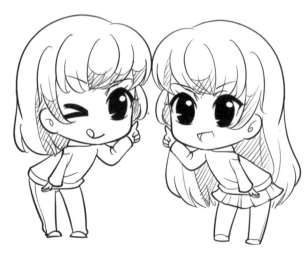

相同空間距離

兩個人物處在同一水平線上，大小統一，看起來
空間關係較近。

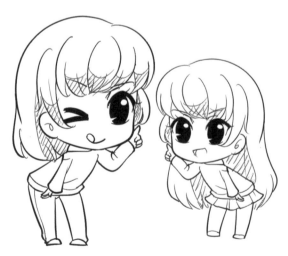

不同空間距離

可以通過人物的大小對比來表現處於不同空間距離的人物。

多人幾何構圖

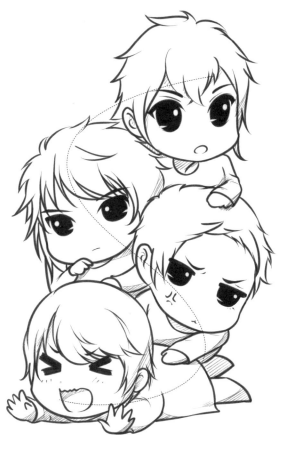

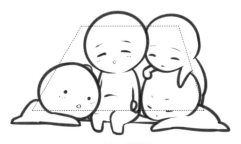

梯形構圖

梯形的擺放要注意畫面的平衡。

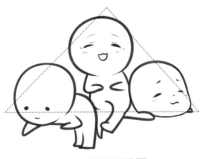

三角形構圖

將人物組合成一個穩定的三角形。

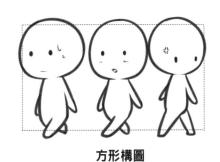

方形構圖

方形構圖中的人物擺放要進行適當的調整，使畫面錯落有致。

曲線形構圖

堆疊人物形成曲線形排列，是Q版漫畫中較常見的構圖方式。

如何突出主要人物

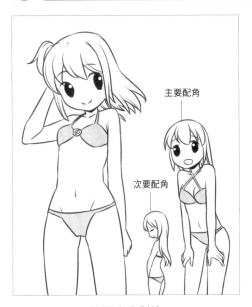

主要配角

次要配角

強調大小對比

通過透視拉開人物的距離，強調人物在畫面中的主次關係。

進行模糊處理

對其中一人進行模糊處理，可以有效地將視線聚焦在另一個人身上。

添加更多細節

加強前方人物身上的顏色對比和細節，使其在畫面中更加顯眼。

步驟案例──雨中的雙人構圖

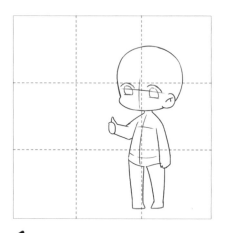

1 將畫面分成九宮格，把人物的頭部放在右上的焦點上。

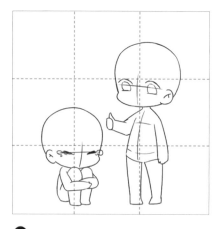

2 畫出第二個人物，並將其頭部放在左下的焦點上。

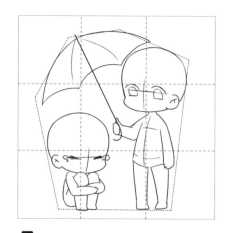

3 用一把雨傘平衡構圖並增加畫面的故事性，讓整個畫面處於畫紙中心。

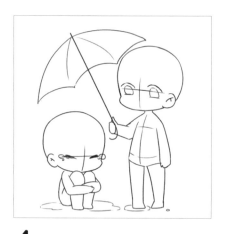

4 在人物腳下添加水坑，每個水坑的大小和形狀要有區別。

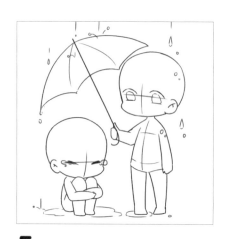

5 添加背景。雨滴不要畫得太分散，同樣需要集中在畫面中間。

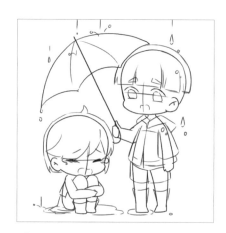

6 在構圖的基礎上給人物設計出符合情景的造型和表情。

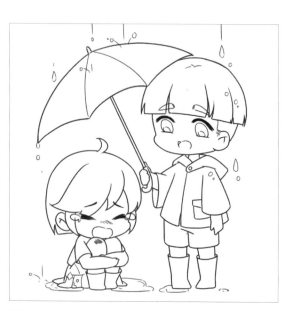

7 細化線稿。

完成！

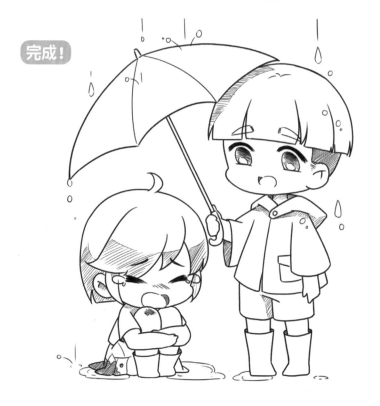

6.2.2 常見的雙人構圖展示

6.2.3　常見的多人構圖展示

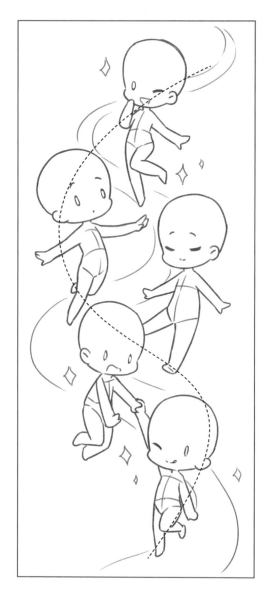

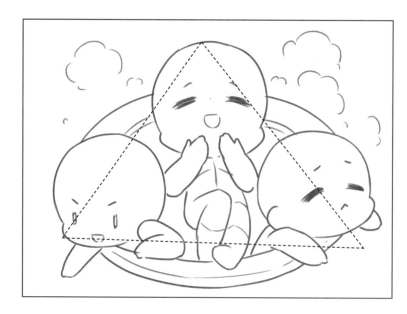

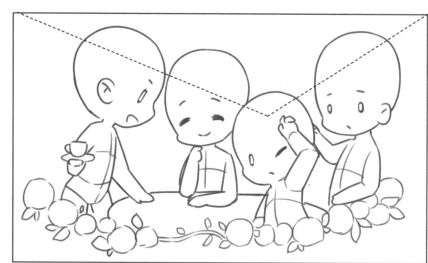

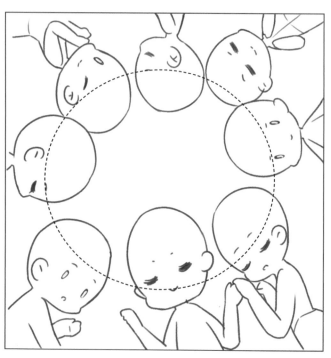

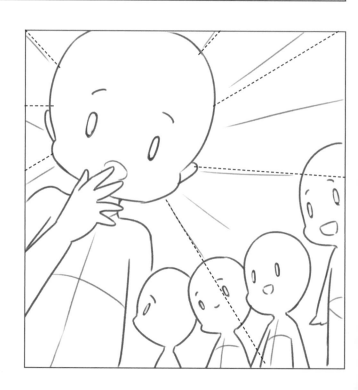

場景、道具的運用

為了讓Q版漫畫更加豐富有趣，適當地添加場景和道具是必不可少的。
留心觀察、收集資料再加以簡化，就能畫出有趣的場景和道具！

6.3.1 常用的漫畫場景、道具畫法

道具的簡化和變形

生活中的場景、道具品類繁多，但並不能直接畫進Q版漫畫裡，要通過簡化、變形以及突出重點來呈現與Q版人物統一、和諧的風格。

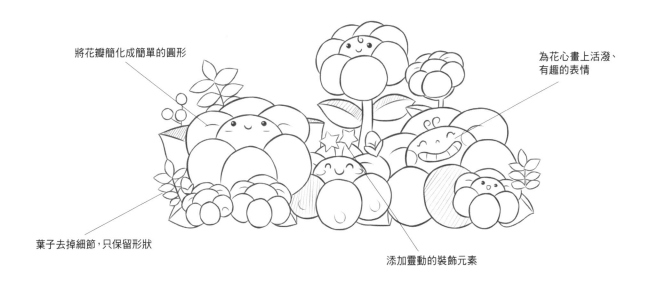

將花瓣簡化成簡單的圓形

為花心畫上活潑、有趣的表情

葉子去掉細節，只保留形狀

添加靈動的裝飾元素

體現道具的特徵

對於Q版道具來說，簡單的線條和圓潤的形狀必不可少，但單純的形狀可能會造成誤解和混淆，
這就要求我們得抓住物體的特徵來進行繪製。

冰箱的把手和門

洗衣機的排水管

飛機的機翼和螺旋槳

場景、道具的大小設置

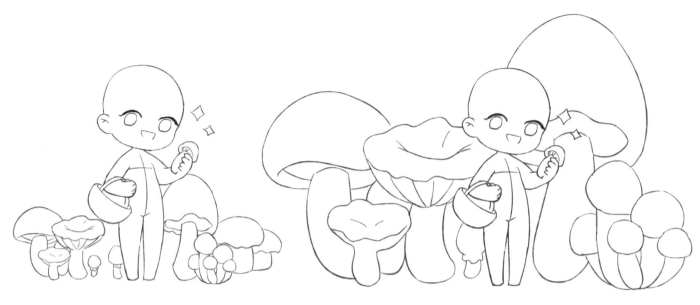

正常背景

比例較小的蘑菇簇擁在人物腳邊，能更加突出人物。

放大處理的背景

放大蘑菇的比例，讓畫面形成一種奇幻風格，也使人物和背景能和諧地融合在一起。

場景、道具的位置安排

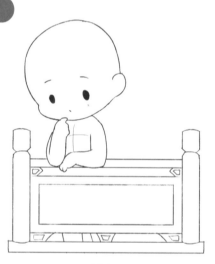

將場景、道具置於人物前方，與人物產生良好的互動。

近處

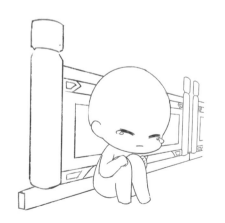

遠處

將場景和道具放在遠處，可以營造出畫面的景深。

用場景、道具引導場景的透視，讓場景與人物具有強烈的立體感。

引導透視

步驟案例──杯中女孩

1 首先畫出中線,用橢圓和梯形畫出杯身和杯座,並用方形把它們連起來。

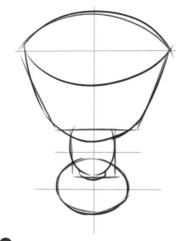

2 勾勒出杯子的具體輪廓。

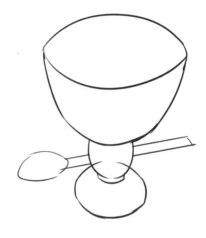

3 清理掉輔助線,用橢圓和長方形畫出一個簡單的勺子。

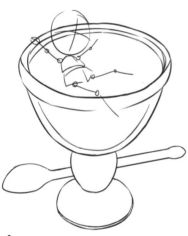

4 畫出人物的身體走向,用巨大的奶昔杯和嬌小的女孩作對比,突顯人物的「萌」感。

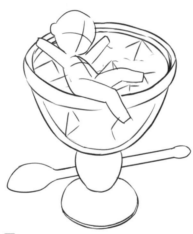

5 畫出人物輪廓,在杯子裡畫些奶昔和冰塊。為了表達杯子的透明感,被杯壁遮擋的冰塊也要畫出來。

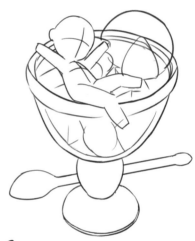

6 繼續添加奶昔上的水果,在杯口右上方加一球冰淇淋。

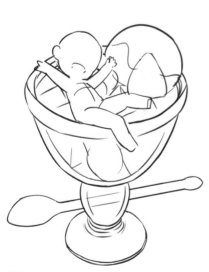

7 添加杯座的細節,用較細的線條畫出勺子被遮擋的部分。

完成!

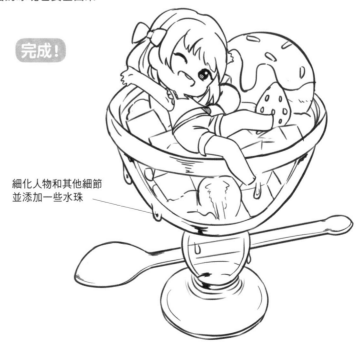

細化人物和其他細節並添加一些水珠

步驟案例──書香漫卷

1 用正方形和三角形畫出書卷和石頭的位置，這裡的書卷較長，為了表現飄逸的效果，可以分段來畫。

2 在石頭後方畫出梅花樹的主體枝幹走向，把被書卷遮住的石頭擦去，確定前後關係。

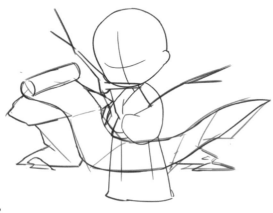

3 勾勒出三個元素的輪廓。

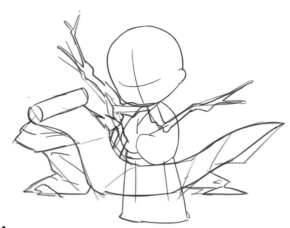

4 進一步調整每個元素，用折線表現出梅花枝幹的遒勁有力，給石頭畫些溝壑。

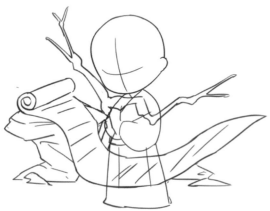

5 清理草稿，用線條表現書卷的文字，整理出較為規整的石頭和梅花枝幹。

結合場景元素畫出人物

完成！

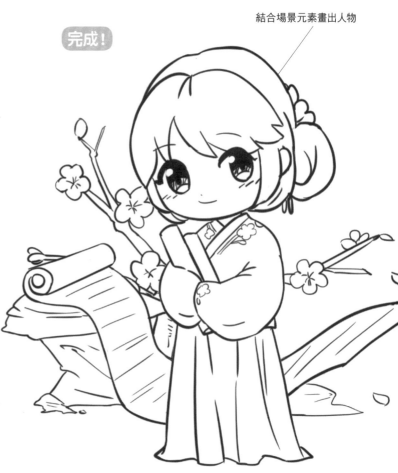

6 在畫面上錯落有致地點上梅花，並添加一些飄落的花瓣來加強整體的動態感。

6.3.3　Q版古風道具展示

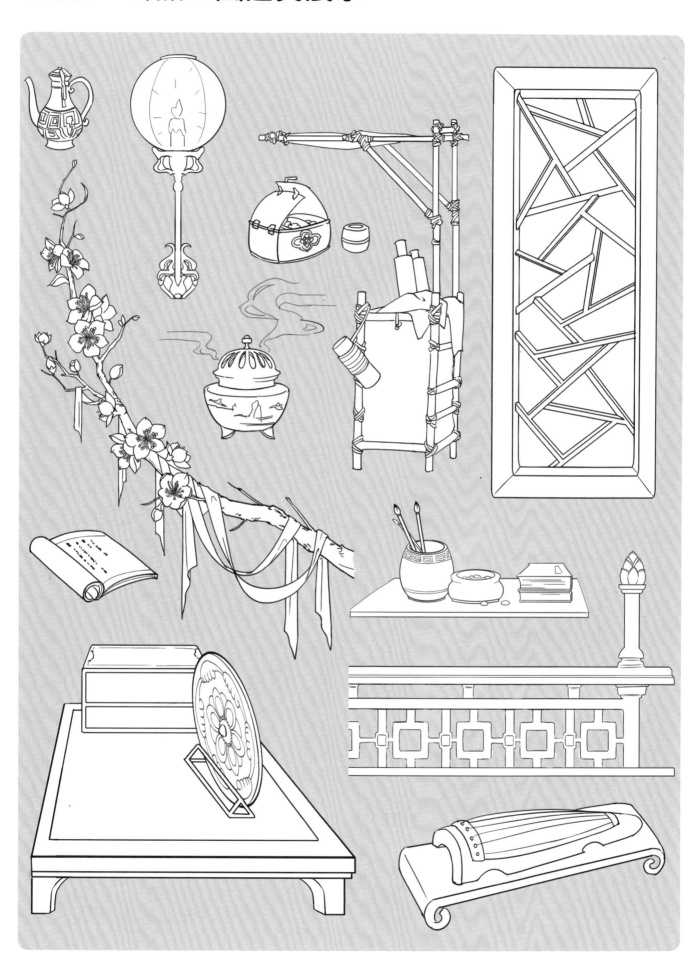

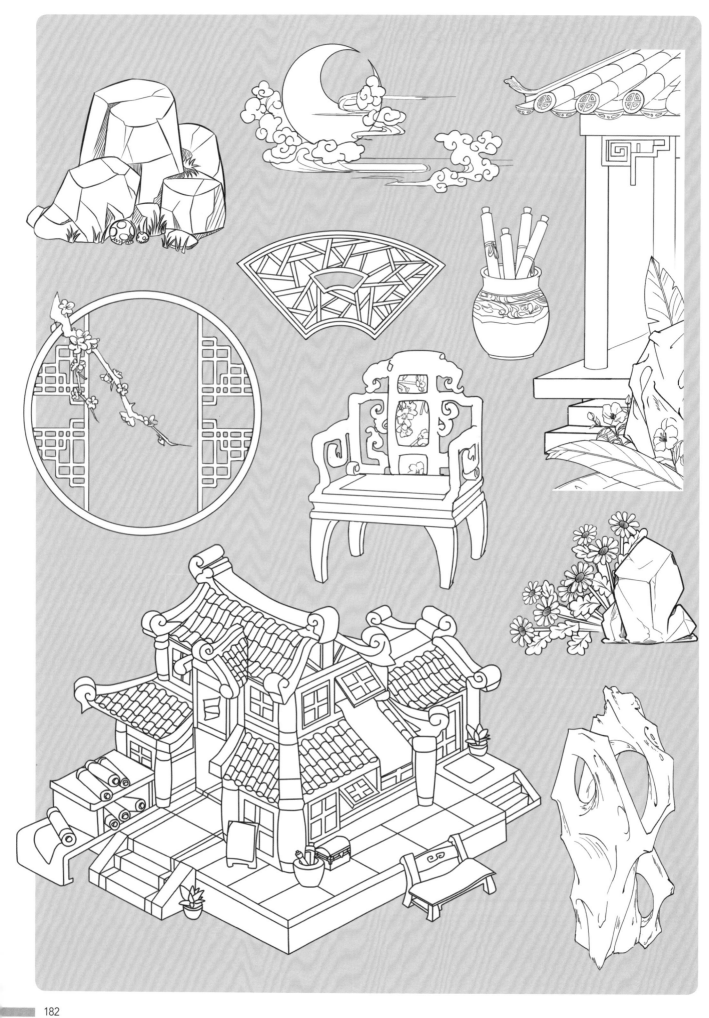

動物也能變Q版

Q版世界裡怎麼少得了可愛動物呢？動物其實並不難畫，只要掌握基本的身體結構，進行相應的簡化後就能畫出可愛的Q版動物啦！

章

7.1

動物也可以更可愛

想要更好地表現Q版動物的可愛之處，首先要瞭解動物的基本身體結構和形態特徵，再對其進行加工和簡化。

7.1.1 Q版動物的畫法

動物的頭部

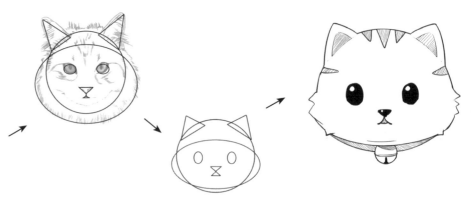

在繪製Q版動物的頭部時，可以先將動物原本的頭部結構歸納出來，用簡單的三角形、圓形等來體現，再通過適當的誇張、變形和調整來得到Q版動物的頭部。

動物的身體

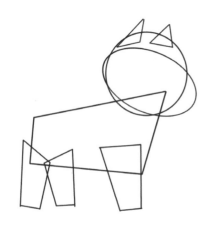
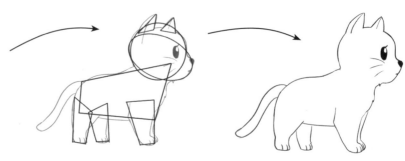

對於Q版動物的身體，也可以先概括軀幹的整體輪廓，畫出簡單的圖形後，連接頭部和四肢，就能得到基礎的形態了。

【用簡單圖形畫動物】

三角形一般可以用來畫小貓小狗的耳朵、鼻子或者動物蹲坐時的身體。

圓形一般可以用來概括動物的頭部；用半圓表現耳朵；拉長的橢圓可以用在身體上。

方形一般用於繪製動物的腿部，也可以用來概括身體形狀。

步驟案例──生氣的貓咪

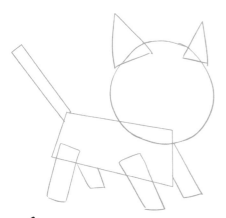

1 用簡單的幾何圖形大致畫出貓咪的頭部、身體和四肢。

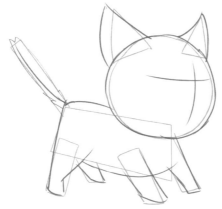

2 細化身體的大致輪廓，用圓弧畫出貓咪的耳朵、肚皮和臀部，體現貓咪的圓潤可愛。

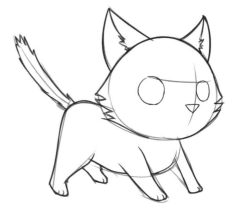

3 進一步畫出貓咪的身體形態，根據臉部十字線，用圓和倒三角定位眼睛和鼻子。

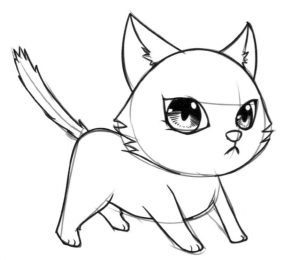

4 細化眼睛。添加眼睛和嘴巴，用上挑的眼角來表現貓咪的生氣情緒。

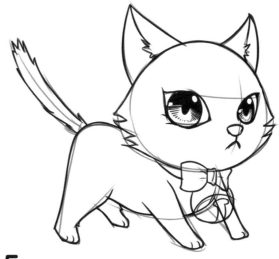

5 給貓咪畫上較大的蝴蝶結和鈴鐺作為對比，襯托出貓咪的嬌小可愛。

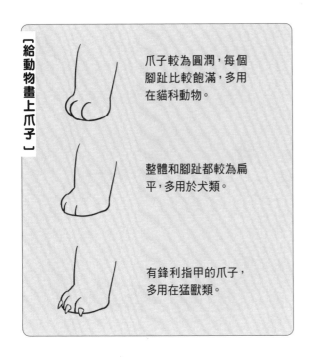

［給動物畫上爪子］

爪子較為圓潤，每個腳趾比較飽滿，多用在貓科動物。

整體和腳趾都較為扁平，多用於犬類。

有鋒利指甲的爪子，多用在猛獸類。

完成！

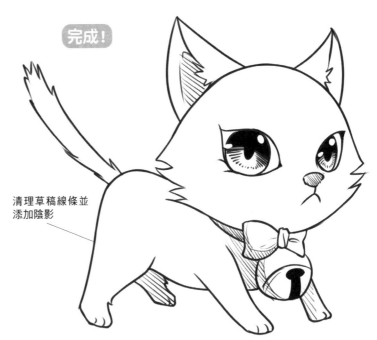

清理草稿線條並添加陰影

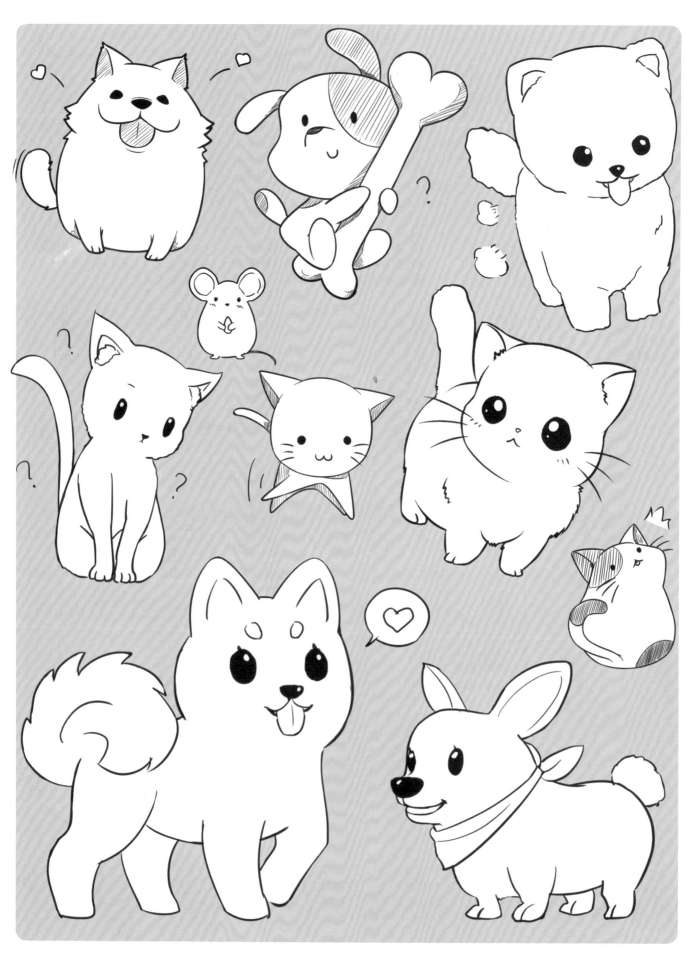

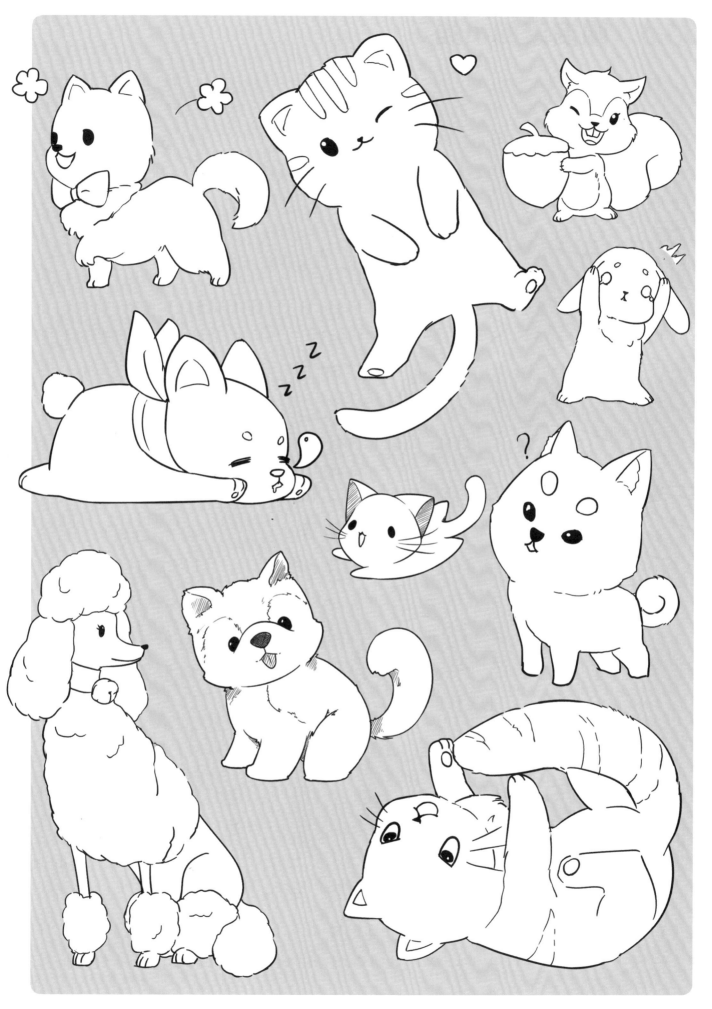

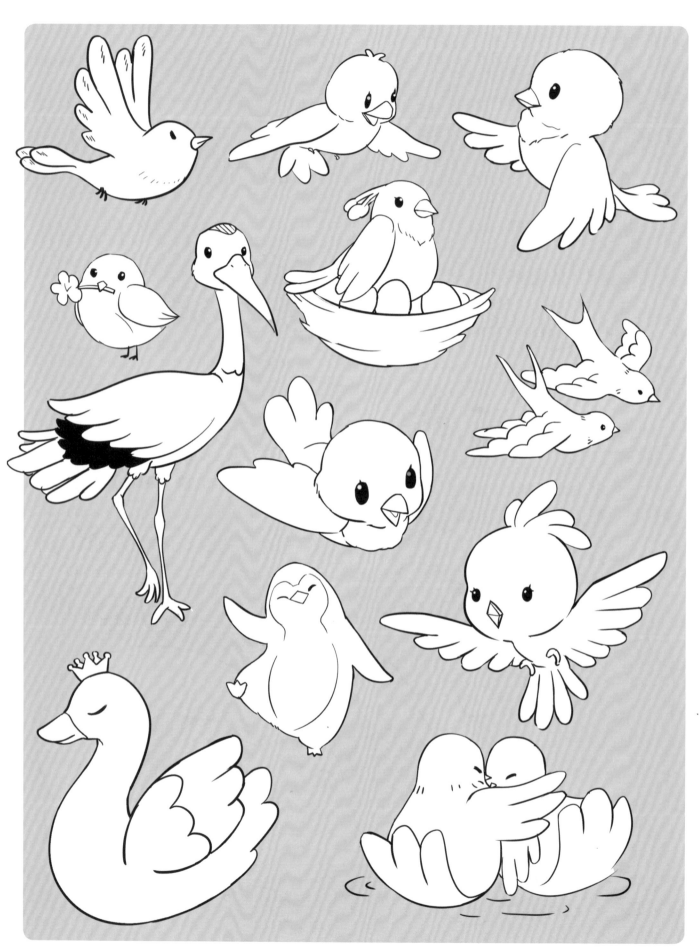

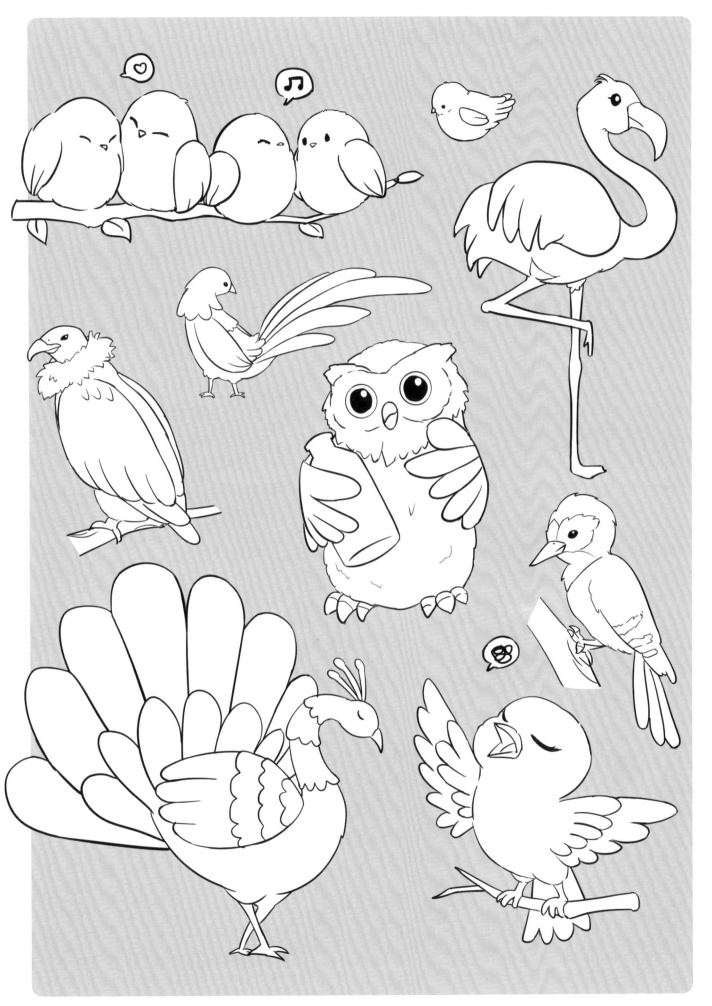

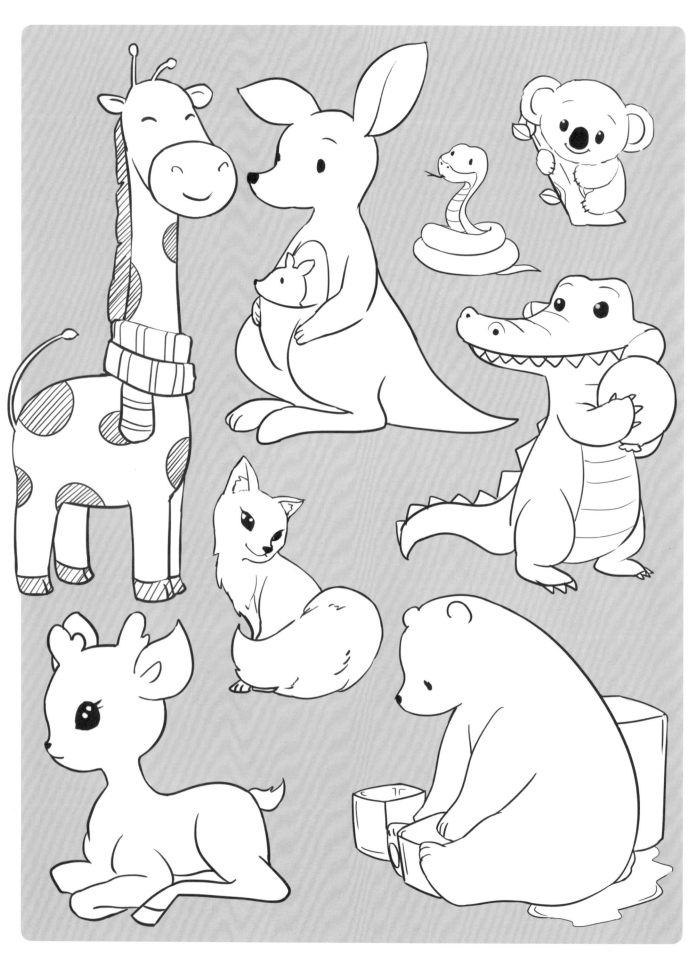

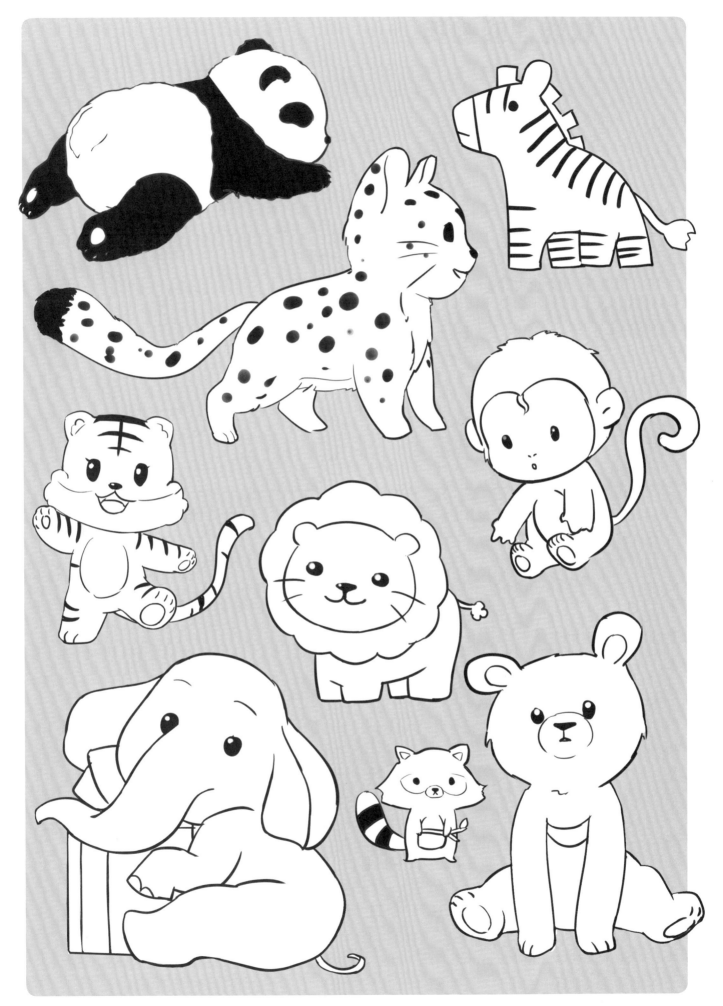

7.1.5 牧場裡的動物

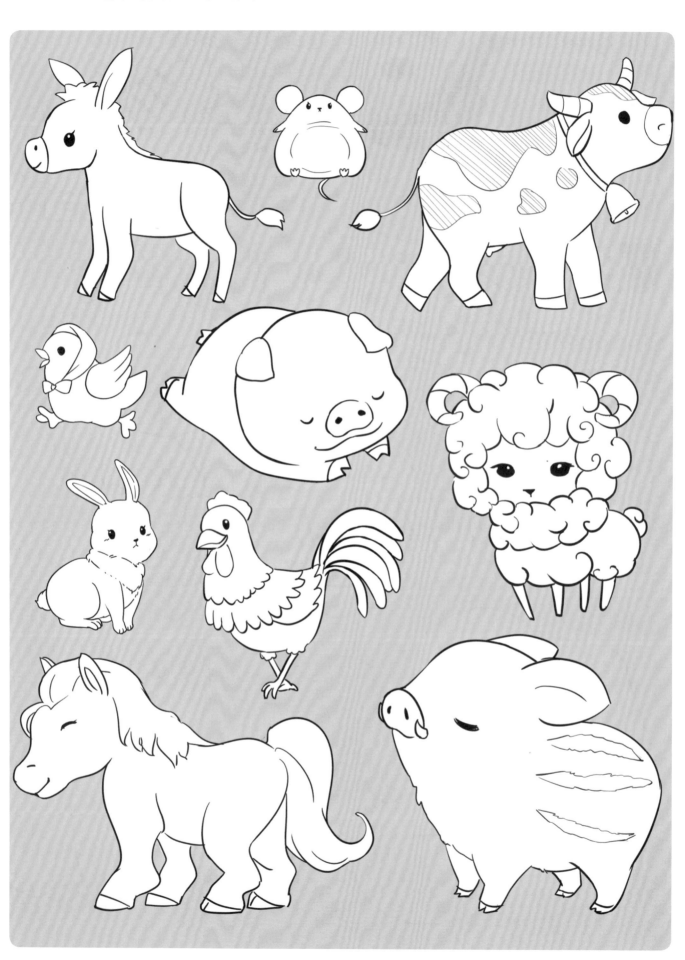

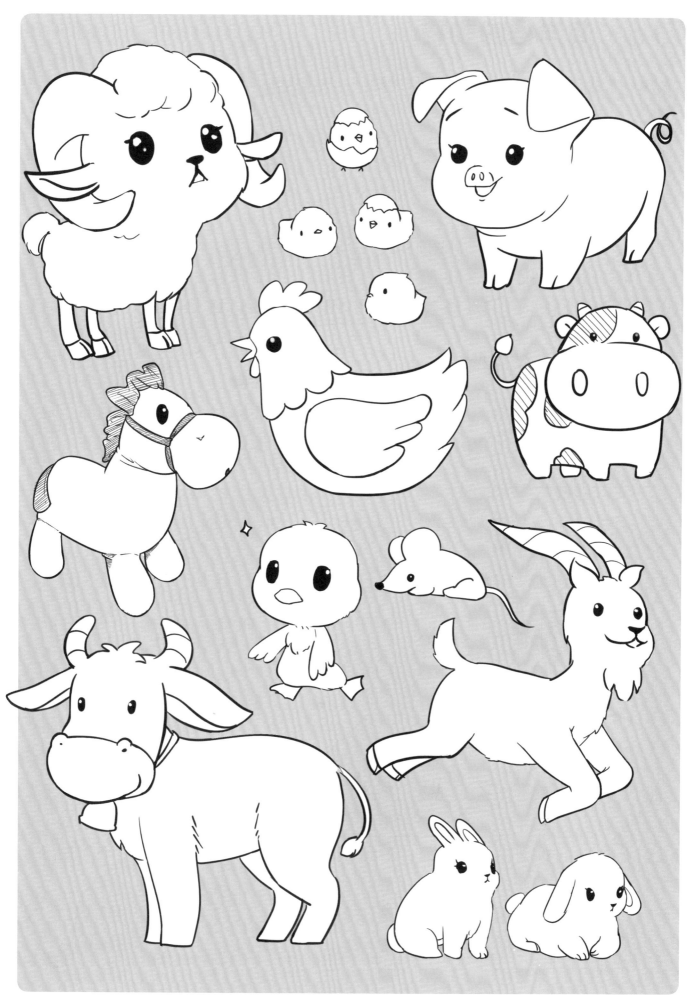

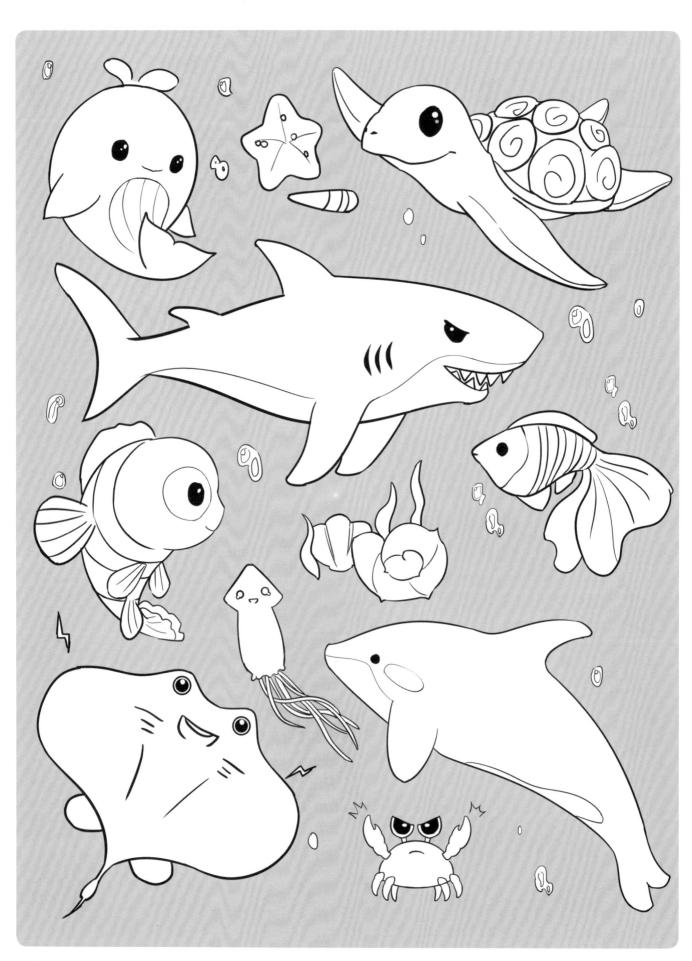

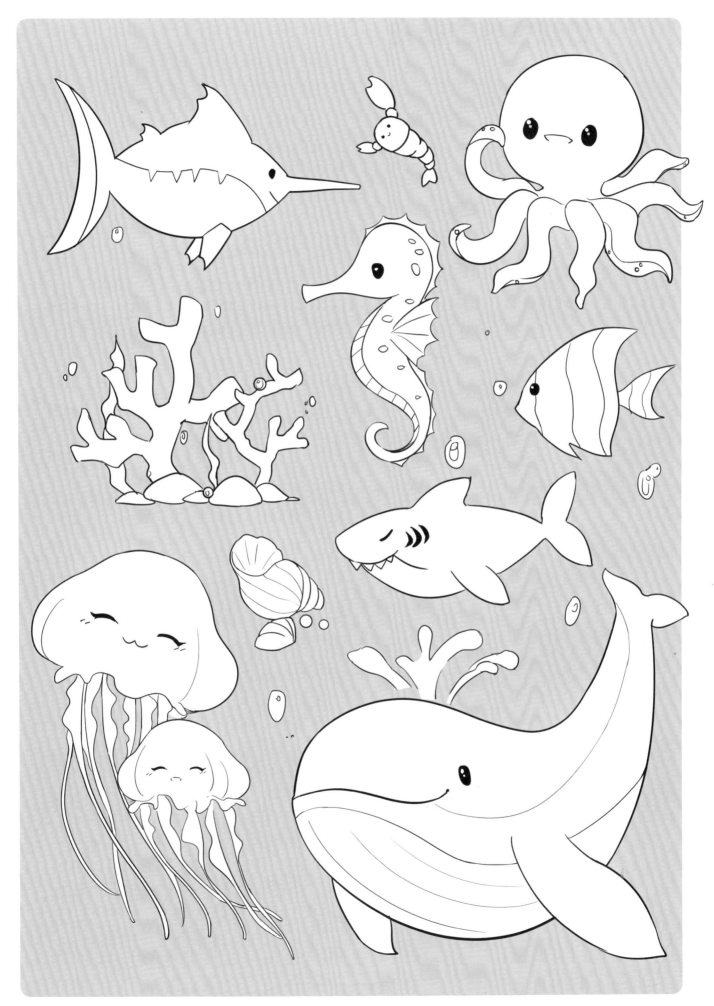

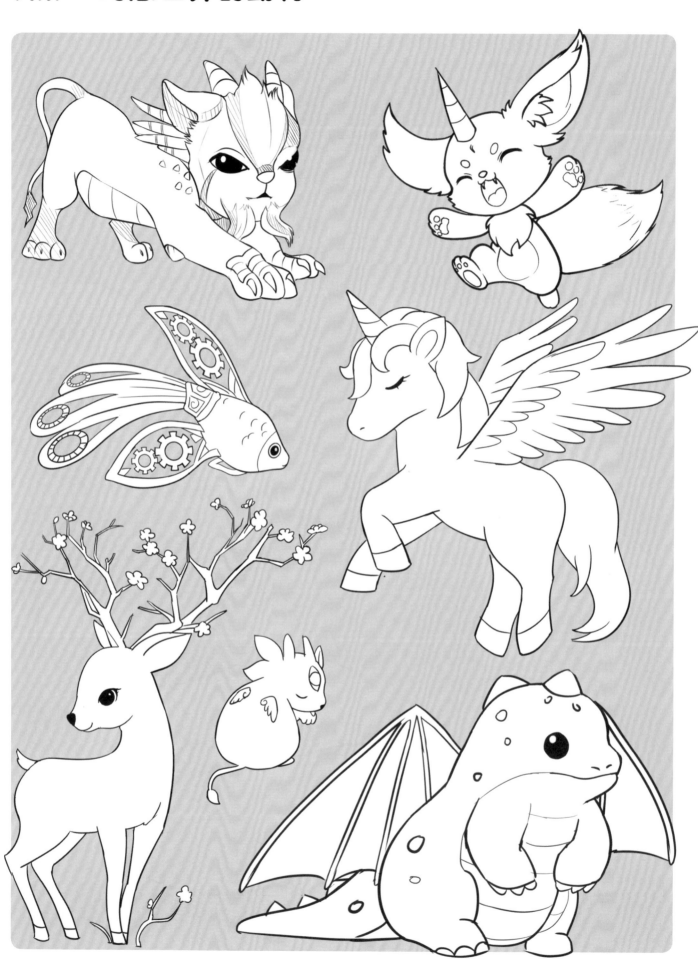

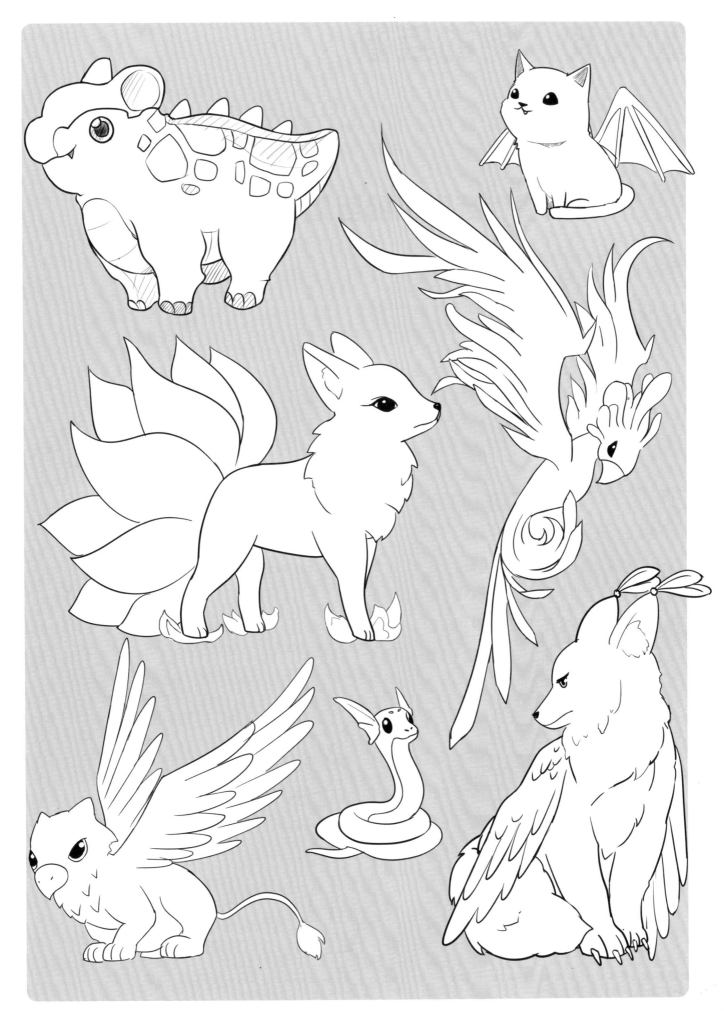

動物和人物的互動

在漫畫世界裡，動物和人物既能劍拔弩張，也能和諧相處。繪製時可以拋開既有印象，讓猛獸與人物親密擁抱，讓鳥兒帶著人物在天空飛行。

7.2.1 影響畫面互動感的因素

動物體型大小的變化

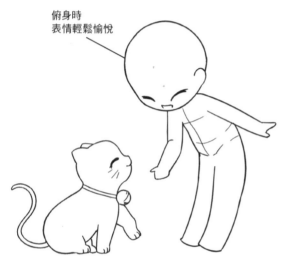

俯身時
表情輕鬆愉悅

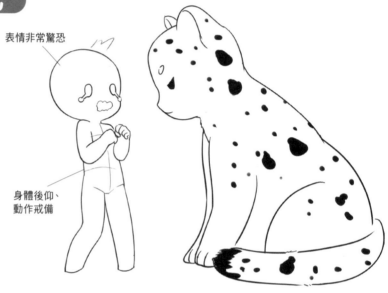

表情非常驚恐

身體後仰、
動作戒備

人物和可愛的小動物互動起來是親密活躍的，其動作都很放鬆。

當人物與較大的、有威脅性的動物相處時，互動就會變得拘束，使人物處於緊張、慌亂的情緒中。

場景氛圍的變化

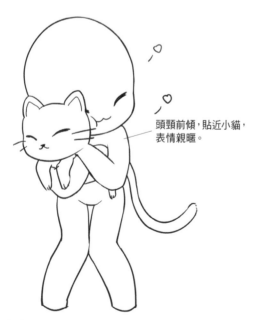

頭頸前傾，貼近小貓，表情親暱。

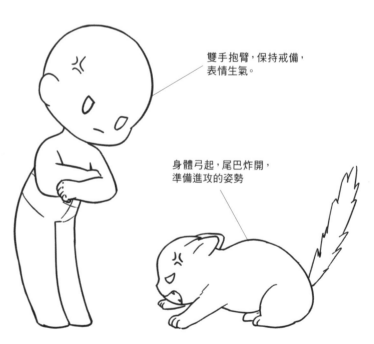

雙手抱臂，保持戒備，表情生氣。

身體弓起，尾巴炸開，準備進攻的姿勢

表達和諧的情境時，可以繪製出更多的肢體接觸，突顯人物與動物的親暱互動。

體現緊張情境時，拉開人物與動物的距離，並添加表情和動作上的對峙感。

步驟案例——托舉鸚鵡的馴獸師

1 確定人物和動物的比例,以及人物的頭身比。

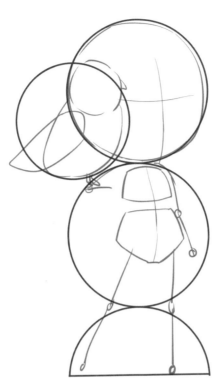

2 用簡單的圖形畫出人物和鸚鵡的頭部和身體。用線段來表現人物的四肢。

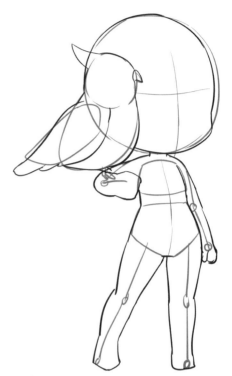

3 勾勒出人物和鸚鵡的外輪廓,畫出鸚鵡停在手臂上的感覺。

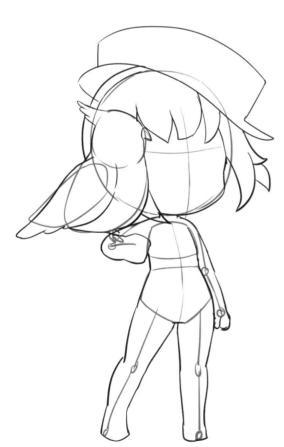

4 畫出人物的瀏海,這裡為了表現風吹的感覺,瀏海距離臉頰較遠。

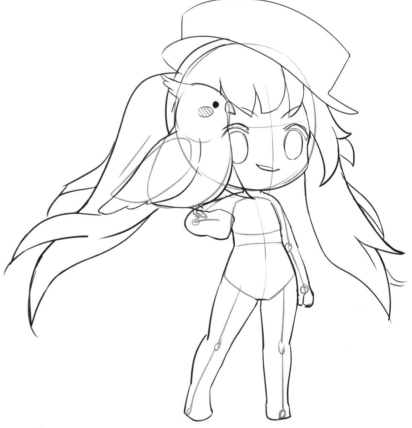

5 定好人物和鳥的五官位置,再畫出被風吹起的雙馬尾。

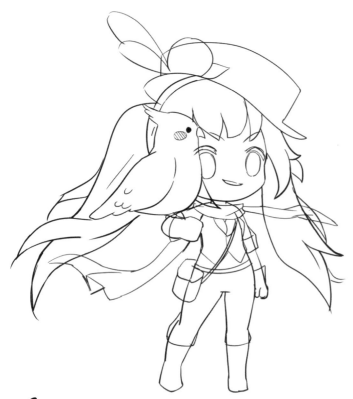

7 為帽子上的玫瑰分出花瓣，並加上羽毛的細節。

6 擦去輔助線後，畫出馴獸師的緊身上衣、長褲和靴子，再用飛揚的圍巾表現其意氣風發的樣子。

8 順著人物的身體形態在腰部、大腿根部畫出衣服的褶皺。給手套添加一些裝飾細節。

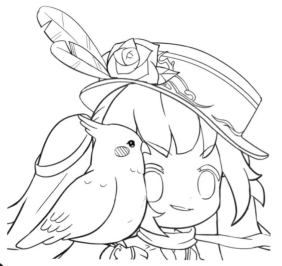

9 細化鸚鵡身上的羽毛、絨毛，為帽子上的花朵和羽毛添加花紋，整理出睫毛和眼珠的輪廓。

10 在褲子收進靴子處添加因擠壓而產生的褶皺，並畫出靴子上上的鉚釘和褶皺。

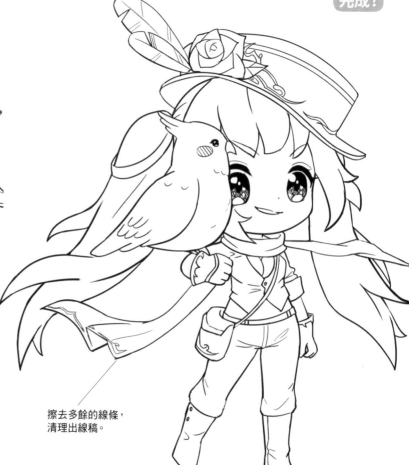

完成！

擦去多餘的線條，
清理出線稿。

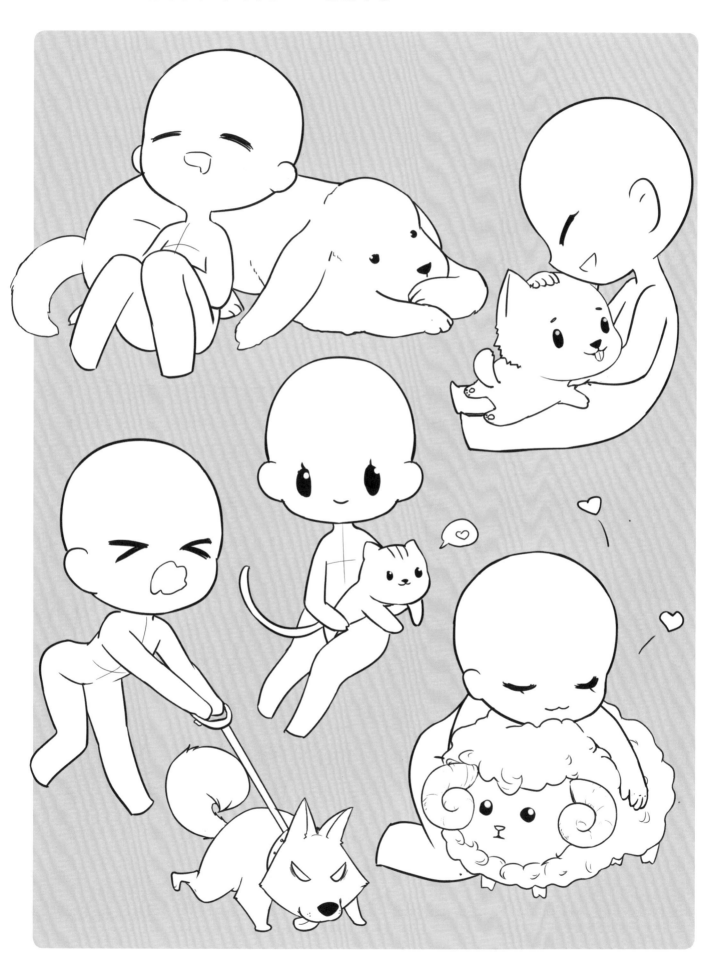

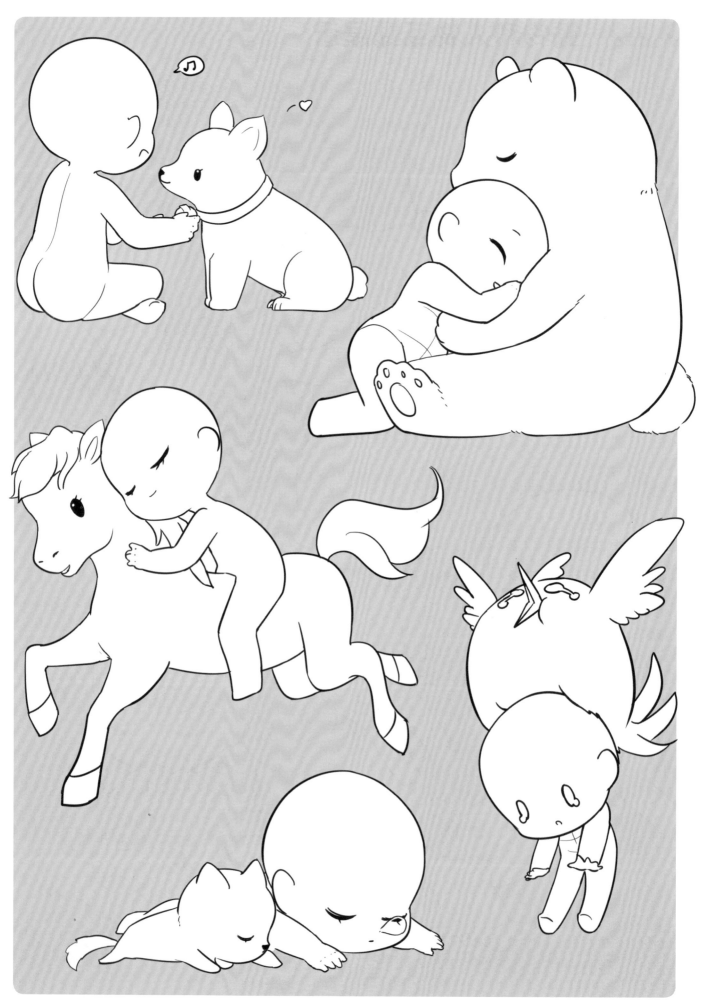

步驟案例——禮盒中的禮物

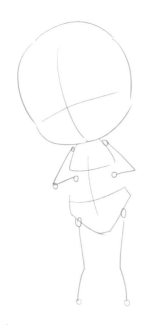

1 用圓形、三角形和線段畫出頭部、身體和四肢。

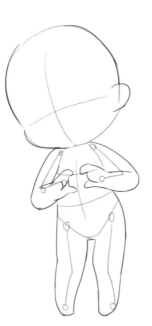

2 勾勒出人物的輪廓，確定好比心的動作。

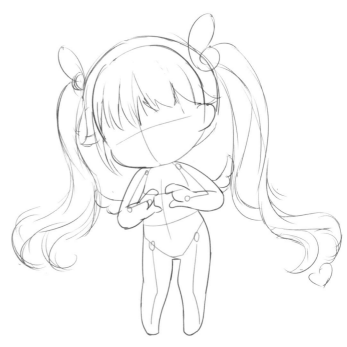

3 留出一定的厚度來畫髮頂和雙馬尾，從頭頂畫出瀏海的分布和形態。

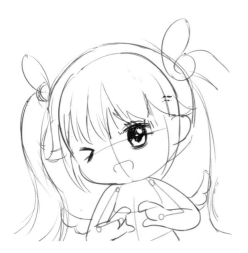

4 根據臉部十字線畫出五官，用眨眼的表情表現人物的活潑。

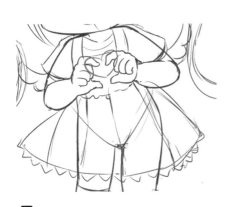

5 沿著手臂的走向畫出袖子，再從腰部畫出蓬鬆的裙襬，用一個心形強調人物比心的動作。

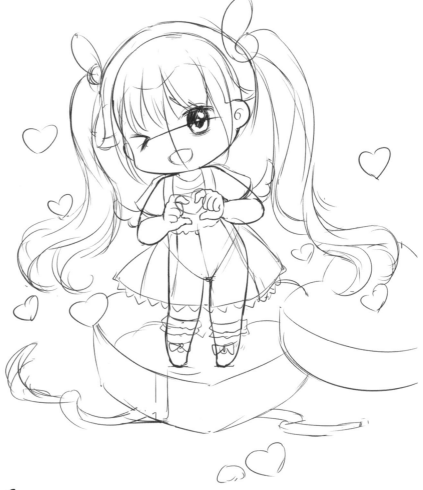

6 在腳下畫出心形的禮盒，添加些裝飾和緞帶，得到完整的草圖。

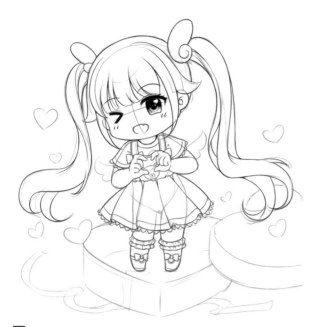

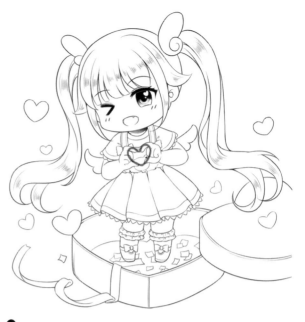

7 擦去草稿線條後勾出完整的人物,其線條要明確。

8 繼續畫上禮盒和緞帶等場景道具,然後給頭髮增加一些表現光澤度的排線,得到完整的線稿。

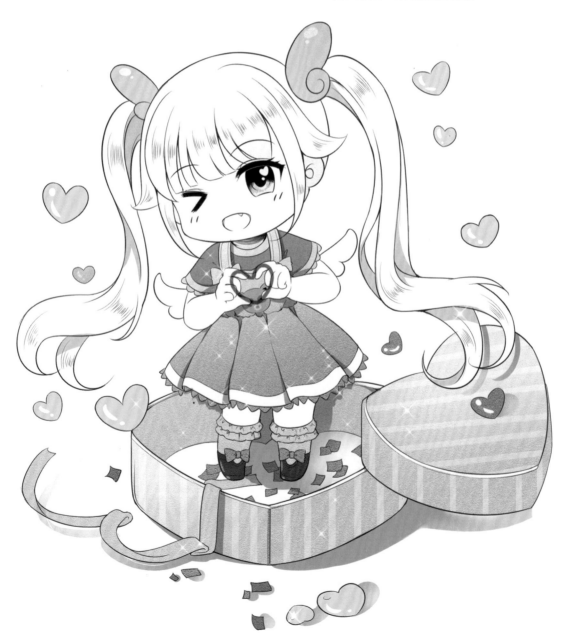

步驟案例──甜點時間

1 用圓形畫出人物的頭部,再用一個長一點的圓表現身體,並分割出胸和胯,接著畫出兔子和盤子的位置。

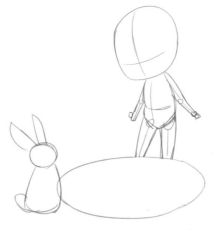

2 沿著四肢的線條畫出圓柱體來表現手臂和腿。

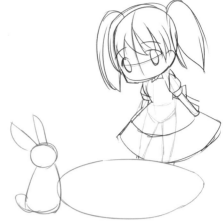

3 根據身體走向畫出泡泡袖和大裙擺,並畫出頭髮的外輪廓。

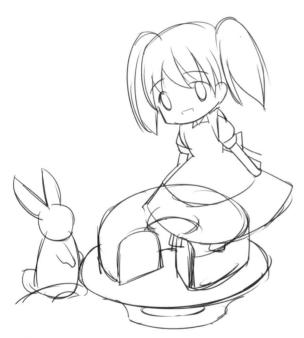

4 根據餐盤的透視畫出盤子上的蛋糕,注意要用弧線畫出橫截面的轉折以體現蛋糕的體積感。

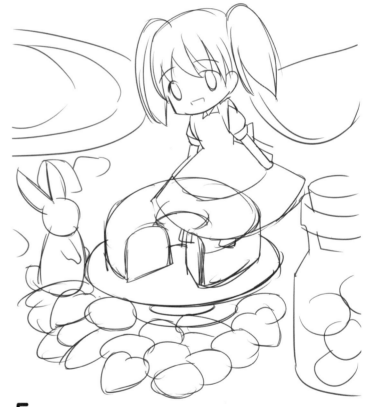

5 為了表達甜點主題,可在場景中添加些餅乾、水果,簇擁在人物周圍以突出主題。

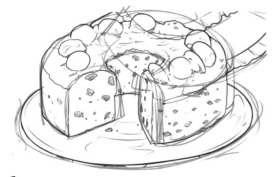

6 在蛋糕的頂面上畫出一圈連著的橢圓來表示奶油,給蛋糕加一些小圓圈來表現氣泡,表現出蛋糕的蓬鬆柔軟。

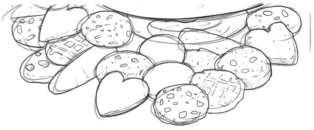

7 給餅乾表面加些不均勻的小圈和條紋,體現不同的餅乾種類。

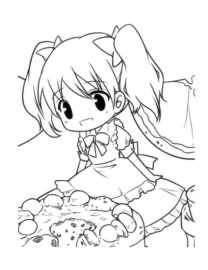

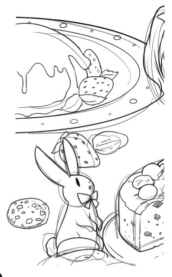

8 擦去不必要的線條,並勾勒出明確的線稿。

9 畫出瓶子和糖的形狀,沿外輪廓畫出瓶壁的厚度,體現玻璃瓶的透明感。

10 細化背景的甜點和水果,還有近景的兔子。在繪製果醬時,可以畫出許多向下的弧線來體現流動感。

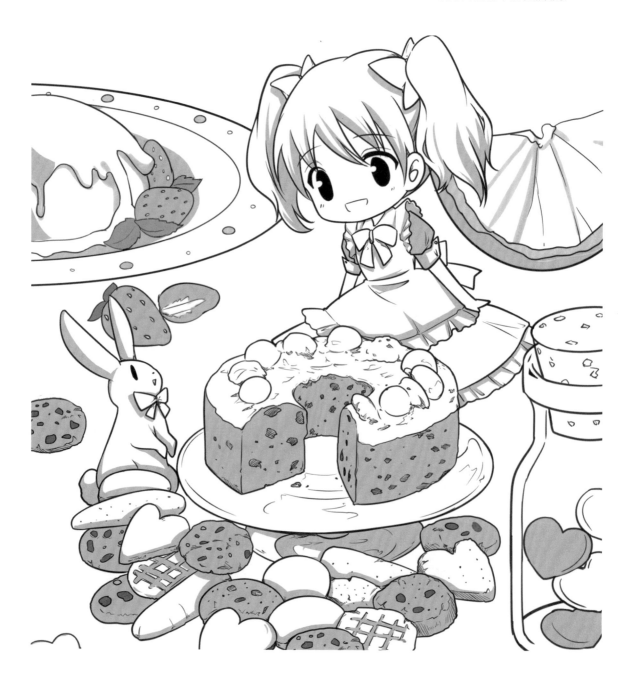

步驟案例——林中公主

1 先畫個圓確定圓形構圖,在它周圍畫些小圓定出花朵的位置,在圈內畫出人物的動態和分布。

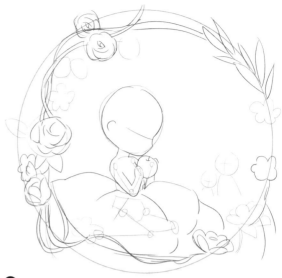

2 沿人物的動向勾勒出身體的輪廓。因為人物是跪坐在地上的,巨大的裙擺堆積在地上,所以畫的時候要從腰部開始,角度略微誇張些。最後用些藤蔓和樹葉來連接花朵。

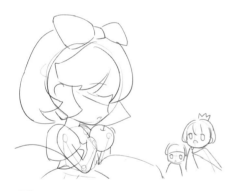

3 畫出瀏海、蝴蝶結和頭髮,沿著肩膀和手臂的方向畫出誇張的泡泡袖。

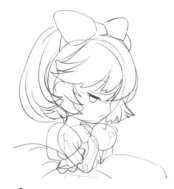

4 畫出半閉著的眼睛和微張的嘴來體現人物正要吃下蘋果的狀態,同時細化頭髮的分組。

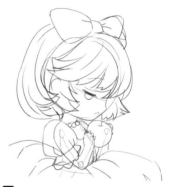

5 添加珍珠項鍊並整理收腰的裙子,在手掌的基礎上分出手指。

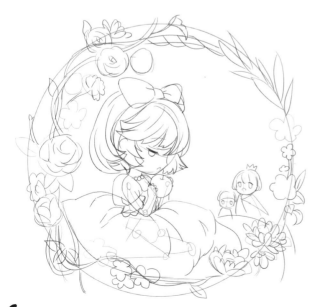

6 添加藤蔓、枝葉和花的細節,並將其串聯起來讓花環逐漸成形。

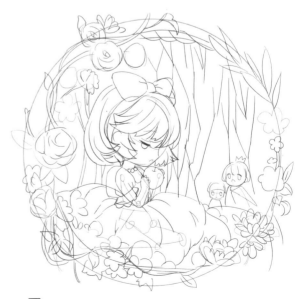

7 畫出堆積在人物身邊的蘋果,並用互相穿插的Y形線條來表現遠處的密林。

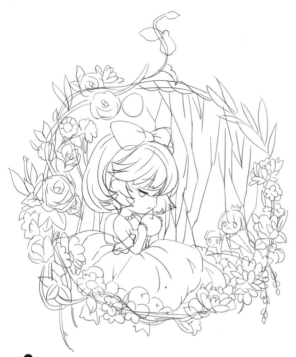

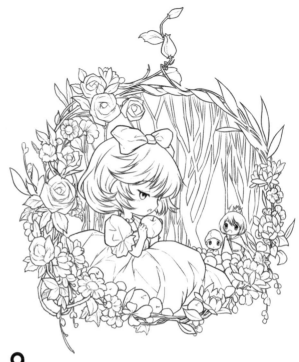

8 去掉影響畫面的輔助線,用更多的花、樹葉來充實前景的花環。

9 根據草稿進行勾線,適當地添加一些花朵和衣褶細節。沿著樹林的線條依次加寬,畫出密林的感覺。完成線稿。

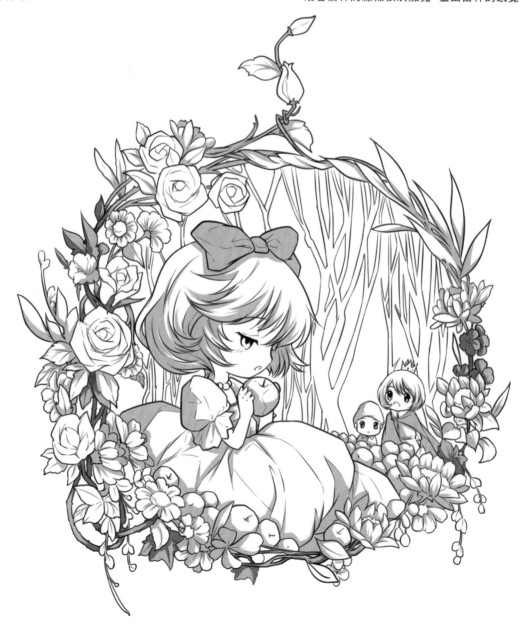